당신도, 그림처럼

일러두기

- 단행본·잡지·신문 제목은 『 』, 영화·단편소설·시 제목은 「 」, 전시회 제목은 〈 〉로 묶어 표기했습니다.

- 인명과 지명 등의 외래어 표기는 국립국어원의 규정을 따르는 것을 원칙으로 했습니다.

- 이 책에 사용된 일부 작품은 SACK를 통해 ADAGP, ARS, Picasso Succession, ProLitteris, SIAE, VEGAP와 저작권 계약을 맺은 것입니다. 저작권법에 의하여 한국 내에서 보호를 받는 저작물이므로 무단 전재 및 복제를 금합니다.

- 책에 수록된 저작권 관리 대상 미술작품 목록은 다음과 같습니다.

 ⓒ MAN RAY TRUST / ADAGP, Paris & SACK, Seoul, 2018

 ⓒ Raoul Hausmann / ADAGP, Paris-SACK, Seoul, 2018

 ⓒ René Magritte / ADAGP, Paris-SACK, Seoul, 2018

 ⓒ 2010 Tamara Art Heritage / ADAGP, Paris, 2018

 ⓒ Andrew Wyeth / ARS, New York-SACK, Seoul, 2018

 ⓒ 2018-Succession Pablo Picasso-SACK (Korea)

 ⓒ Meret Oppenheim / ProLitteris, Zürich-SACK, Seoul, 2018

 ⓒ Giorgio de Chirico / by SIAE-SACK, Seoul, 2018

 ⓒ Salvador Dalí, Fundació Gala-Salvador Dalí, SACK, 2018

- 아직 연락이 닿지 못한 작품은 확인이 되는 대로 저작권 계약 또는 수록 동의 절차를 밟겠습니다.

당신도, 그림처럼

이주은 지음

나의 소중함을 알아가는 일상치유에세이

아트북스

그림을 놓고 글을 쓸 때 글이 그림에 가닿지 못하는 안타까움은 글의
무력함이 아니라 그림의 모호함을 부추긴다. 말로써 그림을 해설하
려는 자의 진술은 언어와 짝짓기를 거부하는 그림의 자족성 때문에
독백이나 방백이 되기 쉽다. 현대미술은 더욱 외통수다. 모호함과 자
족성을 넘어 격절을 향해 치달은 뒤 문을 걸어 잠근다. 그림이 글과
더불어 스미고 맺히는 관계는 긴요한데, 그 사이는 멀수록 갑급해 보
인다.

이주은은 글 속에 그림을 불러들이되 그림이 글과 공조하고 친화
하는 관계를 보여준다. 그는 그림의 위광에 주눅 들지 않고, 미술사
의 현학에 휘말리는 일이 없다. 그렇다고 그림이 글에 복속되는 것도
아니다. 글과 그림이 수인사하고 손을 맞잡도록 이주은이 주선한 자
리는 '일상'이다. 그는 이렇게 적었다. '삶의 진실도 어쩌면 밑도 끝도

없고 인과관계도 없는, 제대로 연결되지 못한 잡담들 속에 있는지도 모른다.' 진실은 비상非常[이] 아니라 일상日常[을] 편든다. 글이 일상을 끌어들이고 그림은 토막 난 일상을 이어주는데, 그 매끈한 박음질은 이주은의 솜씨다.

그의 미덕은 일상의 사소함을 다독여 일상의 심대함을 일깨우는 데 있다. 그의 글에서는, 하찮은 하루가 평생의 껍새가 된다. 허튼 줄로 알았던 연상도 실마리가 된다. 기미와 단서를 포착하는 그의 눈길은 예민하다. 그는 남아도는 '뱃살'과 유혹하는 '엉덩이'를 살피고, 기르고 싶은 '수염'과 벗고 싶은 '넥타이'를 분간하며, 구속하는 '의자'와 압도하는 '하이힐'의 효용을 나눈다. 키보다 크게 자란 불안을 제압하는 방식을 넌지시 제안하고, 부려도 될 오만을 긍정하는 아량이 뭔지를 예시한다.

스스로 채운 빗장을 풀고 나온 그림이 일상의 소소한 고락과 애환에 동참하거나 처방 능력을 보여주는 것은 경이롭다. 그것이 빈말의 충고나 안가한 최면과 다름은 물론이다. 글과 그림이 일상에 스며들어 독자를 위로하는 장면은 귀하다. 책장을 넘기고 나니, 공감에 목마르기는 '너'와 '나'도 마찬가지다.

_손철주(학고재 주간, 『그림 아는 만큼 보인다』 지은이)

다른 사람의 생각에 당신을
가두지 마세요

하늘을 땅 위에 내려놓을 수 있다고, 누군가가 이야기했습니다. 상상이라면 모를까, 현실에서는 불가능한 일이었기에 사람들은 별로 관심을 두지 않았어요. 그러던 2006년 9월의 어느 날, 빽빽한 건물들 사이로 여느 때처럼 한 손에는 커피, 다른 손에는 서류 가방을 들고 록펠러센터 쪽으로 빠른 걸음을 재촉하던 뉴요커들은 눈앞에 갑작스레 호수처럼 파란 하늘이 나타나는 놀라운 광경에 걸음을 멈추었습니다. 그것은 거울처럼 매끈한 지름 10미터의 스테인리스스틸 원반이었어요. 비스듬히 세워진 반짝거리는 거울 원반 안에 하늘이 고스란히 담겨 있었습니다. 정말로 하늘을 땅 위에 내려놓은 셈인데, 그것은 영국의 조각가 애니시 카푸어Anish Kapoor, 1954~의 「하늘 거울」이라는 작품이었습니다.

예술가는 상상을 현실로 구현해냅니다. 만일 카푸어가 하늘을

땅 위에 내려놓겠다는 말만 하고, 현실에서 보여주지 못했다면 얼마나 시시했을까요? 상상은 이것도 되고 저것도 될 수 있는 어마어마한 잠재성을 지니고 있지만, 구체적인 형태를 띠지 못하면 물거품처럼 공허하게 사라지고 맙니다. 행복도 마찬가지예요. 아무리 행복하게 살려고 상상한다 해도 구체적인 이미지를 떠올리기 전에는 아무 소용없어요. 상상이 현실로 전환되지 못한 채 눈앞에서 증발해버리니까요.

어떻게 하면 행복한 상상이 그저 머릿속을 둥둥 떠다니지 않고 내 일상 속에 안전하게 정박할 수 있을까요? 저는 '매일매일 그림처럼 행복하게'라는 슬로건을 달고, 그림 속에서 행복의 이미지를 찾아봤습니다. 『당신도, 그림처럼』은 그렇게 탄생한 책이에요. 2008년에 인터넷서점 예스24에서 연재하다가 2009년에 출간되었으니, 벌써 열 살이 되었네요. 10주년을 기념하여 새로운 디자인과 에피소드로 다시 인사드립니다.

그림과 마찬가지로 단어도 사람들의 생각과 행동을 틀 짓는 역할을 합니다. 딱 알맞은 단어가 없다면 우리는 어떤 것을 생각하고 행동하는 데 어려움을 겪을 겁니다. 예를 들어 볼까요. 10여 년 전만 해도 연애하는 남녀 사이에는 오직 '사귀다'와 '헤어지다'라는 두 단어만 있었어요. 그래서 그 시절의 연인들은 계속 만날지 끝낼지 어느 순간에 칼로 무 자르듯 결정해야 했는지도 모릅니

다. 그러나 요즘에는 신조어인 '썸을 타다'가 있어서, 사귐과 헤어짐 사이 제3의 영역이 어엿하게 존재한답니다. 이 단어 덕분에 사람들은 불분명한 감정을 오래도록 유지하면서 미결정으로 지내는 상태까지도 연애관계라고 떳떳이 받아들이게 되었어요.

그런데 마땅한 단어가 없는 것보다 훨씬 더 심각한 게 뭔지 아세요? 단어로 이미 규정된 개념적 틀 안에 갇혀 사는 경우예요. 틀 바깥의 세상은 없거나 아예 불가능하다고 생각해버리는 것인데, 사회 속에 뿌리 깊이 박혀 있는 고정관념과 금기 들을 떠올려볼 수 있겠습니다. 2017년, 한국 시각으로 4월 18일에 열린 제121회 보스턴마라톤대회에서 일흔 살의 여성 마라토너가 수많은 시민의 박수를 받으며 결승점을 통과했어요. 이 노령의 마라토너 이름은 캐서린 스위처Kathrine Switzer, 50년 전 스무 살의 나이에 이 대회에 참가하여 풀코스를 완주해낸 최초의 여성이지요. 그녀를 향한 환호는 과연 어떠한 의미였을까요?

불과 50년 전인 1967년만 해도 보스턴마라톤대회에 여자가 참가하는 것은 허락되지 않았다는 사실, 아시나요? 여자는 출산을 위한 신체구조상 달리기를 하면 좋지 않다는 이유에서였습니다. 하지만 스위처는 이러한 낭설에 아랑곳하지 않고 금기를 깨고 대회에 참가했습니다. 3킬로미터쯤 달렸을 때 여자가 달린다는 사실을 뒤늦게 알아챈 대회 감독이 스위처를 끌어내리려고 몸싸움을 벌이기도 했어요. 그러나 수차례의 저지와 방해에도 불구하고 그

녀는 풀코스를 완주해냈습니다.

아무도 생각조차 하지 못한 일을 시도한다는 것은 정말로 위대한 일입니다. 그 최초의 순간으로 인해 이후 마라톤대회에 여자가 참가하는 것이 가능해졌고, 여성의 신체는 격한 운동에 적합하지 않다는 고정관념도 깨졌습니다. 이제는 세월이 흘러 노령이 된 그녀이지만 운동으로 다져진 몸은 젊은이를 능가했고, 얼굴에는 자신감이 넘쳐흐르고 있었습니다.

낡고 불합리한 생각을 깨는 것은 이처럼 어느 개인의 용기 있는 행동에서 시작됩니다. 혼자 계란으로 바위를 치는 것처럼 여겨지겠지만, 그 무모함으로 인해 바위처럼 흔들리지 않던 사고방식에 균열이 가게 됩니다. 한 번 생긴 균열은 점차 틈새가 벌어지기 마련이고, 마침내 견고한 바위는 갈라지고 부서지는 것이지요. 미래를 바꾸는 것은 바로 이 '균열'입니다.

10년 전에 저는 책머리에서 남들이 사는 속도에 자신을 맞추려고 애쓸 필요 없다는 글을 썼어요. 당신만의 보폭과 스타일이 있고, 당신만의 속도로 순환하는 봄, 여름, 가을, 겨울이 있으니까요. 이번에는 남들이 짜놓은 틀에 자신을 가두지 말 것을 슬며시 권해봅니다. 지금 최상의 가치이던 것이 더이상 군림하지 않는 날이 올 수도 있습니다. 그러니 구태의연한 생각들에 포획되지 말고, 생각할 수 없는 범위까지 상상하고 도전해보세요. 카푸어가

만든 하늘을 담은 거울처럼, 스위처의 마라톤 완주처럼 낯설고도
놀라운 소식이 곳곳에서 들려오기를 기원합니다.

2018년 겨울에,

이주은

우리는 언제나 Quick Quick, 그래도 가끔은 Slow Slow

모처럼 자전거를 타고 강변길에 오릅니다. 바람을 느끼며 씽씽 한참을 달리다보니, 중간중간 거리 수치를 알려주는 이정표가 보입니다. 이미 보통 때보다 훨씬 멀리 와버린 걸 알지만, 앞서거니 뒤서거니 달리던 몇 대의 자전거들이 계속 전진하는 것을 보며 얼떨결에 저도 8킬로미터를 더 달렸습니다. 도착해서 땅에 발을 딛고 서보니 허벅지와 종아리 근육이 덜덜덜 제멋대로 떨리기 시작합니다. 이 다리로 다시 페달을 밟아 집으로 갈 수 있을지 하늘이 노랗고 현기증이 납니다. 자전거는 어디 묶어두고 택시를 타고 갈까 하는 유혹마저 느낍니다.

'마지막 이정표가 있던 그 지점에서 방향을 돌렸어야 했어.' 돌아가는 길은 축 늘어져 몸도 자전거도 짐이 됩니다. 하늘은 어느덧 주홍빛으로 물들기 시작합니다. 맥없는 시선으로 황혼을 바라

보았습니다. "황혼을 아침과 똑같은 계획으로 보낼 수는 없다." 심리학자 칼 융Carl G. Jung이 한 말이 생각났습니다. 융은 인생의 황혼기부터는 지금까지 올라온 만큼 내려가는 법을 조금씩 익혀두어야 한다고 주변 사람들에게 조언했습니다.

아침에는 새로운 것을 시도하고, 행동하며, 조금씩 쌓아올리면서 살아야 하지만, 황혼 무렵에는 '이 정도면 충분하다' 하고 만족하는 법도 배우라는 말입니다.

나이가 들수록 상당 부분은 아깝지만 과감히 포기도 하며, 삶의 군살을 깎아내 단순한 형태로 만들기 시작해야 한다는 당연한 이야기입니다. 단지 좀 놀란 것은 그가 황혼기의 시작을 마흔으로 설정했다는 점입니다. 세상에! 융 박사님, 마흔부터 내려가는 법을 배워두라니 너무 이르지 않나요?

그러고 보니 얼마 전에 받은 서신에 '귀하는 국민건강보험공단에서 지정한 생애전환기 대상자'이니 건강진단을 필히 받으라고 쓰여 있던 글귀가 떠올랐습니다. 올해 마흔이 된 저에게 '생애전환기'라는 낯설지만 뜻깊은 단어가 붙어 있는 것을 보면서, 융의 조언을 되새겨봅니다. 정말 지금 제가 황혼으로 전환하는 때를 맞이한 걸까요?

이 책은 언제 우리가 생활의 태도를 바꾸어야 하는지에 대한 궁금증에서 출발했습니다. 제 다른 책들과 마찬가지로 생각을 이끌어가는 주재료는 그림인데, 특히 이번에는 그림 속에 등장하는 물

건을 눈여겨보고 그 기원이나 배경에 관심을 가져보았습니다. 물건은 그것을 통해 달라지고픈 누군가의 욕망이 있었기에 탄생하게 되었으며, 그것을 소유한다는 것은 단순히 물건 그 자체뿐만 아니라, 물건이 상징하는 삶의 스타일마저도 함께 가지는 것입니다.

물건과 삶의 스타일에 대해 쓰는 동안 새로운 사실 하나를 알게 되었습니다. 일상이 돌아가는 속도가 눈에 띄게 빨라진 것과 사람들의 생활 태도가 급격히 달라진 것 사이에는 긴밀한 연관성이 있다는 점입니다. 무엇보다 오늘날까지 우리가 애용하고 있는 속도와 관련된 물건들 다수가 19세기에 처음으로 등장한 점은 주목할만 합니다.

1885년에는 칼 벤츠가 자동차를 만들었습니다. 다게르가 암실 상자의 원리를 이용하여 카메라를 선보인 때는 1839년이고, 뤼미에르 형제가 활동영사기를 처음으로 돌린 것은 1893년이었죠. 벨이 전화기를 발명하고, 오티스가 엘리베이터의 원리를 건물에 실용화한 것도 그 무렵이었습니다. 그뿐이 아닙니다. 1895년에 켈로그는 콘플레이크 특허를 냈다는 사실!

생활을 빠르게 회전시키는 데 공헌한 이런 물건들이 19세기에 발명되었다는 것은 이미 그 이전 시대부터 인간의 동경과 갈망은 속도에 집중되어 있었다는 것을 증명해줍니다. 20세기에 엄청난 속도로 내달리기 위해 19세기는 이미 후끈후끈 달구어지고 있었던 것입니다. 속도가 인간문화에 끼친 영향에 대해 심도 있게 논

의했던 폴 비릴리오Paul Virilio는 "당신은 속도를 가진 것이 아니다. 당신이 바로 속도다"라는 말을 합니다. 인간이 속도, 그 자체가 된다는 것은 속도가 인간의 감각과 사고, 신체와 정신 등 삶의 모든 국면에 삼투하는 것이라고 그는 설명합니다. 이제 인간이 자기 본연의 속성을 간직하고 살기란 쉽지 않은 일이 되고 만 것입니다.

장미가 꽃망울을 터뜨리는 데에는 일정한 시간이 걸리고, 말이 새끼를 낳기까지에도 꼭 필요한 시간이 있습니다. 토끼와 거북이는 타고난 속도가 다릅니다. 속도의 차이를 인정하는 것은 느린 거북이에게는 쓰디쓴 패배감을 안겨줄지도 모릅니다. 하지만 느린 덕분에 거북이에게 주어진 시간은 아주 넉넉합니다. 토끼가 하루 동안 경험하는 것들을 거북이는 한 달에 나누어 맛봅니다. 시간은 상대적으로 흘러가는 것이고, 그렇게 거북이는 느릿느릿 오래오래 살 운명입니다.

우리도 자신만의 속도로 봄, 여름, 가을, 그리고 겨울로 넘어가 보면 어떨까요? 봄과 여름은 조금 빠르게 퀵 퀵, 그리고 가을부터는 슬로 슬로 우아하게 말입니다. 봄의 속성은 자유로움입니다. 목적 없는 걷기 같은 자유, 그 어떤 것에도 휘둘리거나 방해받지 않을 자유를 뜻합니다. 여름은 솔직함의 계절입니다. 과장된 거짓 기쁨 대신 자신이 진정으로 원하는 것을 분명히 알고 그것을 기꺼이 하게 된다면 참 좋겠습니다. 가을은 비로소 존재감을 느끼는 시기입니다. 굳이 없는 것에서 나를 찾으려 애쓰지 말고, 있는 것

에서 나를 발견할 때입니다. 마침내 느긋한 태도로 삶에 임하게 되는 겨울이 오겠지요. 이 계절에는 그때까지도 영영 내 차지가 될 수 없는 열망이라면 미련 없이 단념할 줄 알아야 합니다. 만족스런 삶은 약간의 포기를 필요로 하니까요.

인생이 황혼기로 접어드는 시기가 반드시 마흔이라는 숫자는 아닐 것입니다. 하지만 그 무렵에는 끝도 없이 욕심 부리지 말고 자기 속도로 나아갈 준비를 해두라는 말에는 공감합니다. 공자가 말씀하시는 불혹不惑도 그런 의미를 담고 있지 않을까 생각해봅니다. 자전거를 무리해서 타던 날 느낀 건데요. 아무래도 인생은 편도가 아니라 왕복 도로 같습니다. 기억하세요. 가는 길에 생의 에너지를 소진해버린 사람은 오는 길에 펼쳐지는 찬란한 황혼녘 풍경을 즐길 여력이 없다는 것을.

지금 제 곁에서 딸아이가 엎드려서 무언가를 쓰고 있습니다. 생애전환기 대상자의 눈으로 생의 아침 시기를 보내는 사람을 흐뭇하게 바라봅니다. 끝마친 원고를 다시 꺼내 "사랑하는 딸에게, 굿모닝"이라고 얼른 추가해 넣었습니다.

<div align="right">

반가운 7월에,

이주은

</div>

그림은 삶의 지침서와는 다릅니다. 이것저것 해두라고 등을 떠미는 대신 '자네, 여기 와서 쉬게나' 하고 권합니다. 얼마든지 해낼 수 있다고 결심하게 하는 대신 '너에겐 아무것도 하지 않을 자유가 있지' 하고 일깨워줍니다. 그림은 험난한 길을 헤쳐나가라고 말하지 않습니다. '구불구불한 길은 그렇기 때문에 아름다운 거야' 하고 보여줄 뿐이지요. 모든 물줄기는 반드시 바다로 간다고 외우게 하지도 않아요. '어떤 인생은 바다를 보지 않고 끝나기도 하지. 그렇게 선택한 거야' 하고 귀띔해줍니다. 그렇다고 해서 예술이 염세적인 것은 결코 아닙니다. 예술가들은 의식했든 아니든 자신이 바라본 세상보다 그림이 더 낫기를 바랐던 사람들이니까요.

그림 속 세상으로 당신을 초대합니다. 그림처럼 꿈꾸듯 한 장면 한 장면 넘기며 사계절을 지내보자고 이렇게 제안합니다.

차례

여름

가을

겨울

자유로운
봄날

봄은 목적 없는 걷기 같은 자유,
그 어떤 것에도 휘둘리거나 방해받지 않을 자유입니다

불안이 거인처럼

커
질
때

"누구나 요리를 할 수 있다." 어린이에게 꿈을 심어주는 할리우드식 애니메이션 영화 「라따뚜이」에서는 주방 근처에 나타나기만 해도 경악할 만한 생쥐가 사람이 먹을 요리를 한다. 시궁창 출신의 생쥐는 몇 번이나 스스로 좌절하고 또 몇 번이나 부엌에서 추방당하지만, 운명에 굴하지 않고 편견을 이겨내 마침내 프랑스 최고 요리비평가의 인정을 받는다.

　'하면 된다'는 참으로 힘나는 말이었다. 과거시제를 쓰는 까닭은 지난 겨울에 나는 분명 있는 힘을 다했지만, 원한 대로 되지 못했던 쓸쓸한 기억 때문이다. 할 수 있다는 희망을 가지라는 말이 요즘 내게는 조금 약발이 떨어진 것 같다. 노력한다고 해서 누구나 다 꿈을 이룰 수 있는 것은 아니다. 세상은 그

렇게 단순하지도 호락호락하지도 않다.

된다는 생각으로 간절히 원하고 결코 포기하지 않으면 그 꿈은 반드시 이루어진다고, 여전히 수많은 성공 지침서들은 이야기한다. 확실히 그런 책들은 읽고 난 후 얼마 동안은 정신을 무장하게 하는 약효가 있다. 하지만 그 효과가 영구적이지는 못해서 수시로 복용해주어야만 한다. 나도 한때 앤서니 라빈스의 『네 안에 잠든 거인을 깨워라』를 읽고 무슨 보양식을 먹기라도 한 듯 의기충천하는 효과를 봤었다.

"결심하라, 바꾸어라"라고 라빈스는 말한다. 그리고 '하면 된다'의 증거로 자신의 경험을 이야기한다. 부엌이 없어 욕조에서 설거지를 해야 할 정도로 좁아터진 더러운 아파트에서, 평균 체중보다 20킬로그램이나 더 나가는 둔한 몸으로 시간을 때우며 살던 그는, 어느 날 삶을 바꿔야겠다고 결심한다. 그리고 정말로 그렇게 할 수 있는 힘이 자기 안에 있다는 것을 발견한다. 그는 단호히 살을 뺐고, 꿈에 그리던 여자의 마음을 사로잡았으며, 열심히 내달려서 1년에 백만 달러가 넘는 수입을 올리게 되었다.

책 제목에서 거인을 언급한 탓인지 프란시스코 데 고야Fran-cisco de Goya, 1746~1828가 그린 「거인」이라는 그림이 떠오른다. 이 그림 속 거인은 내 안에 있는 위대한 힘이라기보다는 차라리

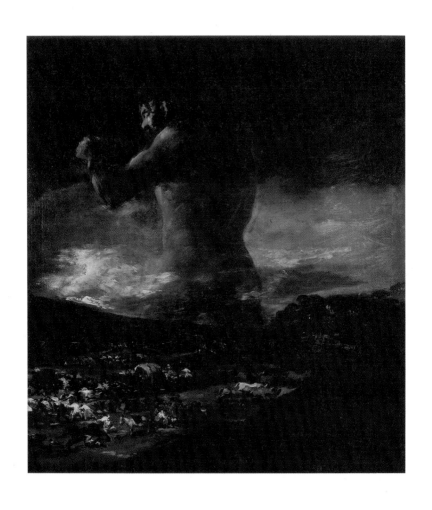

프란시스코 데 고야, 「거인」, 1808

분노가 커지다 못해 폭발해버린 '헐크' 같은 느낌이 언뜻 들기도 한다. 하지만 누가 뭐래도 거인은 그곳에 새롭게 등장한 지배자임에 틀림없다. 주먹을 쥔 그의 손에서 단단한 결심이 감지된다. 오랜 잠에서 깨어난 그는 무력한 조무래기들을 다 몰아내고 마침내 세상을 완전히 바꾸어놓을 것이다.

고야는 인간 세상에 도사리고 있는 불가해한 공포, 분노, 광기, 그리고 형언할 수 없는 괴력의 존재 같은 것을 종종 표현했던 스페인 출신의 낭만주의 화가다. 여기서 주먹을 들어 자신의 강인한 의지를 보여주고 있는 거인은 어쩌면 혁명의 위력을 의인화한 것일 수도 있고, 아니면 반대로 사람들로 하여금 미친 듯이 도망치게 만드는 알 수 없는 불안의 요소를 거대하게 형상화한 것일 수도 있다.

결심과 불안은 동전의 양면이다. 내 안의 거인을 깨워 삶에 혁명을 일으켜야 하는데 왜 나는 그렇게 못하는지, 도대체 나에게 무슨 문제가 있는 건지 늘 불안한 것이다. 누구나 꿈을 성취할 수 있는 열린 사회에 살고 있는데도 말이다.

세상이 평등해진 이래로 사람들의 불안은 더욱 커졌다고 한다. 자신이 최고가 되지 못하는 이유를 천한 신분을 가진 조상 탓이라든가, 기회가 균등하지 못한 사회구조 탓으로 무조건 돌려버릴 수 있었던 시절에 사람들은 그다지 초조해하지 않았다. 이런 문제를 처음으로 심각하게 지적한 사람은 프랑스의 법률가이자 역사가인 알렉시스 드 토크빌이다. 그는 1830년대의 미국을 돌아보면서 근대의 시민들은 중세의 중간 부류보다 훨씬 나은 생활을 하고 있지만, 감성적으로는 훨씬 궁핍하다는 사실을 알았다.

중세 사람들은 자신이 속한 사회적 신분 이외에 다른 가능성은 생각해본 적이 없기 때문에, 어느 누구도 주어진 생활에 의문을 품지 않았던 것이다. 평등해진 근대사회에서 기회는 무제한으로 열렸다. 하지만 그렇다고 해서 모두가 좋은 직업을 갖는다거나 부자로 살 수 있는 것은 아니다. 평등한 우리는 스스로의 가능성에 대해 아주 많은 것을 기대하고, 기대한 만큼 상처받으며 산다. '하면 된다'의 세상에 살면서도 이 정도 밖에 되지 못하는 것은 오로지 자신의 무능 탓이라는 자책이

사람들의 마음속에 자리잡게 된 것이다. 기회를 박탈당해서가 아니라 실제로 자신이 열등하다는 것을 수시로 인정해야 한다. 그러니 얼마나 비참한가.

비참함을 다독여주는 그림으로 「뤼겐의 백악 절벽」을 추천하고 싶다. 고야와 동시대에 활동한 독일의 낭만주의 화가 카스파르 다피트 프리드리히Caspar David Friedrich, 1774~1840가 그린 그림이다. 이 그림을 추천하는 이유는 나와 동갑내기에 관심사도 상당히 비슷한 스위스 출신의 에세이 작가 알랭 드 보통이 무한한 공간 앞에 서서 자신을 개미처럼 작게 만드는 것은 불안에서 벗어날 수 있는 좋은 경험이라고 권했기 때문이다.

바다가 내려다보이는 절벽 위에서 세 명의 인물들은 각기 다른 태도로 자연과 만나고 있다. 화면 왼쪽에, 나무 그루터기 옆에 앉아 있는 붉은 옷의 여인은 바짝 마른 나무줄기를 움켜쥔 채 절벽 끝에 자라난 붉은 꽃들을 바라보고 있는 것 같다. 중앙에는 모자를 벗어 땅에 내려놓은 남자가 앞으로 쓰러지듯 몸을 구부리면서 눈앞의 바닥을 샅샅이 살펴보고 있다. 그런가 하면 오른쪽에서는 한 젊은이가 팔짱을 끼고 서서 경계를 알 수 없는 먼 바다와 하늘에 시선을 던지고 있다.

이 세 사람을 삶의 태도와 관련하여 다양한 의미로 해석할 수 있을 것이다. 붉은 옷의 여인은 삶에 대한 열정을, 모자를

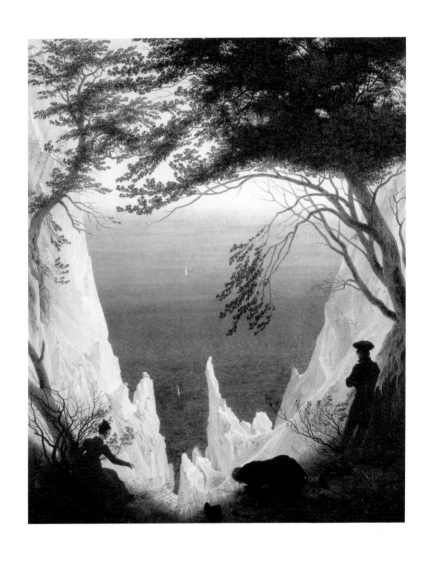

카스파르 다피트 프리드리히, 「뤼겐의 백악 절벽」, c.1818

벗은 남자는 운명에 대한 겸허함을, 그리고 팔짱을 낀 남자는 어떤 초월적인 가치관을 암시하는지도 모른다. 다른 시각으로 보자면, 이 그림은 각각의 인간이 지닌 능력의 차이를 말하는 것일 수도 있다. 어떤 사람은 평생 몇 미터 앞의 꽃만 쫓을 운명이고, 또 어떤 사람은 한 치 앞밖에 볼 수 없는 작은 그릇으로 태어났는가 하면, 남들보다 훨씬 넓은 비전을 갖고 살아가는 사람도 있다.

하지만 광활하게 펼쳐진 무한한 풍경에 비추어보면 이들의 차이는 아무것도 아닌 듯 여겨진다. 끝없는 자연의 공간 속에서 나 하나는 잘 보이지도 않는 한 개의 점에 불과할지도 모른다. 나뿐 아니라 내 주변에서 대단하다고 여겨지는 사람들도 모두가 한 점 이상이 되기는 어렵다.

미친 듯이 더 미친 듯이 먼저 깨어 밤낮으로 최선을 다하고 있는 지친 거인에게 자꾸만 채찍질을 해대는 대신, 무한한 대지라든가 바다와 같은 진짜로 거인에게 어울리는 공간에 서보면 어떨까. 그 공간은 비단 자연만이 아니라 절대적 존재라고 해도 괜찮을 것 같다. 아등바등하는 우리끼리 바라보면 크고 작음이 드러나서 서로 고통스러울 뿐이지만 거인의 시선으로 바라보면 인간 세상은 너나 할 것 없이 비슷비슷한, 정말로 평등한 곳일지도 모른다.

무한한 우주 속에 서서 사람 사는 일이란 뭐 그리 대단할 바 없다고 포기하듯 인정하고 나면, 역설적이게도 삶의 희망이 다시 움트기 시작한다. 내 인생 전부를 걸었던 일이 실패할지라도 그저 스쳐 지나가는 작은 실수처럼 대할 수 있는 여유가 생기기 때문이다. 하면 된다는 억지스런 자기최면이 좀체 약효가 없을 땐, 광활한 공간 앞에 서보라. 당신 안의 거인이 '야호' 하고 심호흡을 할 수 있도록.

허브 향이 나는

당신을 위해

파슬리, 세이지, 로즈메리, 타임. 사이먼앤가펑클의 노래 「스카보로 페어」에 나오는 허브 이름들이다. 자연을 벗 삼는 삶을 꿈꾸는, 도시 문명에 지친 세대들을 위한 노래라고 한다. 파슬리라고 하면 탕수육 접시 끄트머리에 당근과 함께 장식용으로 놓이는 못 먹는 풀 정도로 기억하고 있었는데, 요즘 들어 파슬리를 재발견하기 시작했다.

케이블 TV 채널을 돌리다가 영국의 유명 요리사 니겔라 로슨이 진행하는 요리 프로그램을 봤다. 그녀가 창가에 있는 화분에서 바로 허브 잎을 따다 음식에 뿌리는 장면이 어찌나 인상적이던지. 요리하는 여자가 워낙 매력적이기도 했지만, 그 장면에는 자연친화적인 삶에 대한 로망을 건드리는 특별한 뭔

가가 있었던 것 같다. .

　유명인 따라잡는 일에는 관심이 없는 편인데, 웬일인지 나도 요리에 허브 잎을 넣어봐야겠다는 생각이 들었다. 물론 기껏해야 양파 맛 베이글에 발라먹을 크림치즈에 파슬리 가루를 뿌린다거나, 감자를 깍뚝 썰어 올리브유와 소금을 넣고 볶다가 말린 바질을 뿌려 마무리하는 정도다.

　허브에 조금 익숙해지니 예전에는 별로 즐기지 않던 고수 향도 괜시리 좋아졌다. 요즘은 동남아 음식점도 늘어 이제는 제법 익숙해진 허브인데, 향이 강해서 우리나라 요리에는 그다지 잘 어울리는 것 같지는 않다. 그래도 그 향을 맡으면 뭐랄까, 날것 그대로의 자연을 흡입하는 기분이랄까. 자연에 한 방 얻어맞은 듯 신선한 충격을 받는다.

사람의 냄새가
향기가 될 때

　향이 진한 허브에는 약효가 있는 것이 많다. 나는 입이 개운해지는 민트 티를 좋아하는데, 민트 향은 집중력을 높여주고 두통을 사라지게 해준다. 또 치유 효과가 거의 마술에 가까워 예로부터 마법사들이 구하러 다녔다고 하는 맨드레이크라

로버트 베이트먼, 「맨드레이크를 뽑는 세 여인」, 1870

는 허브도 있다. 19세기에 이 식물에 대해 관심이 지대했던 영국의 화가가 있다. 식물과 약초에 대해 해박한 지식을 지녔던, 전업 화가라고 부르기엔 이름이 좀 생소한 로버트 베이트먼 Robert Bateman, 1842~1922이다. 베이트먼은 맨드레이크에 대해 공부한 것을 그림으로 남겨놓기까지 했다. 바로 「맨드레이크를 뽑는 세 여인」이다.

그림에서 여자들은 직접 손을 대지 않고 멀찍이 서서 줄을 이용해 맨드레이크를 뽑고 있다. 그러는 데에는 이유가 있다. 이 식물은 잘못 건들면 뽑는 이가 죽을 수도 있다고 알려졌기 때문이다. 또 맨드레이크가 교수대 밑에 있는 것은 사형수가 죽기 직전에 쏟아낸 정액이 땅에 떨어지면, 그 자리에 맨드레이크가 난다는 전설을 암시하기도 한다.

이 이야기가 진짜라면 맨드레이크는 거의 존재 불가능한 식물이라고 봐야 할 듯하다. 죽음을 맞는 도중에 아이러니하게도 생명력을 분출한다니 말이다. 물론 그 순간에 태어난 식물이라면 죽은 사람도 살려내는 특효야 있겠지만. 이렇게 거짓말 같은 식물이 다른 허브들과 나란히 목록에 들어 있다는 게 신기할 뿐이다.

자연의 향긋한 기적을 삶 속에 들여놓는 허브 요리 외에 또 한 가지 방법은 포푸리를 곳곳에 놓는 것이다. 제인 오스틴 시

대의 영국 분위기가 흠씬 풍기는 그림 한 점을 소개한다.

조지 레슬리George Dunlop Leslie, 1835~1921의 「포푸리」를 보면, 말린 꽃잎으로 포푸리를 만드는 여인들이 등장한다. 전원주택에서 한때를 보내는 사람들의 잔잔한 일상이 포푸리 향을 통해 전해져 오는 것 같다. 그것은 도시적 느낌의 '샤넬 No. 5'와는 전혀 차원이 다른, 온화하고 은은한 꽃향기다.

나는 포푸리가 싸구려 향수 냄새가 나는 줄로만 알았는데, 작년 크리스마스 때 선물 받은 괜찮은 포푸리 덕택에 제대로 그 향을 경험할 수 있었다. 새콤달콤한 그 향기로 인해 어떤 때는 전채요리를 먹은 듯 입맛이 도는 듯했고, 또 어떤 때는 후식을 먹은 듯 흡족한 기분이 들기도 했다. 마치 산소를 생산해내는 듯 신선한 바람이 부는 것 같기도 했다. 자연에서 우러나오는 향기란 굳이 맨드레이크 같은 괴기한 식물이 아닐지라도 생명의 에너지 그 자체라는 것을 믿게 되었다.

사실 자연뿐만 아니라 사람에게도 그 사람만의 고유한 향기가 있다. 상대방이 좋아지면 그 사람에게서 풍겨 나오는 냄새를 본능적으로 좋은 냄새로 기억한다. 후각은 이끌림에 대한 무조건적 혹은 조건적인 반사를 일으키게 하는 아주 즉각적이고 솔직한 감각기제다. '네 냄새가 역겨워'라는 말은 네가 싫다는 말보다 몇백 배 더 강한 표현이다. 냄새는 그 사람 자체이

조지 레슬리, 「포푸리」, 1874

기 때문에 냄새를 부정하는 것은 그 사람을 전면적으로 부정한다는 뜻이다.

향기와 자기 존재감을 동일시했던 소설이 있다. 향기를 취하기 위해 살인을 저지르는 주인공에 대한 이야기였는데, 내용도 소설가도 모두 독특해서 센세이션을 일으켰었다. 사진 찍히는 것을 지극히 싫어하고 매스컴에 노출되기를 극구 피하는 독일의 은둔 작가 파트리크 쥐스킨트가 1985년에 발표한 『향수』다. 아마도 내용의 90퍼센트가 각양각색의 냄새에 대한 묘사라고 해도 과언이 아닐 만큼, 『향수』는 냄새라는 분야를 전면적으로 다룬다.

18세기 파리를 배경으로 한 소설은 시작부터 벌써 퀴퀴한 냄새가 난다. 주인공은 음습하고 악취 나는 생선 좌판대 밑에서 매독에 걸린 젊은 여인의 사생아로 태어나, 생선 내장과 함께 쓰레기 더미에 버려지지만 악착 같은 생명력으로 살아남는다. 개처럼 예민한 후각을 타고난 그는 어릴 적부터 냄새로 세상을 확인하고 냄새로 모든 것을 판단한다.

어느 날 이 사내는 아주 기분 좋은 향기에 이끌려 걷다가 곧 그 향기의 발원지인 한 처녀를 발견해낸다. 그는 이상한 욕정에 사로잡히고, 그녀가 지닌 모든 향기를 자신의 것으로 빨아들이고자 결국 그녀를 목 졸라 죽이고 만다. 첫번째 살인이 이루

어진 것이다. 이후 그는 세계 최고의 향수를 만들기로 결심한다. 그리고 차례차례 시체로 발견되는 스물다섯 명의 소녀들. 결국 그는 살인죄로 사형을 선고받지만, 그의 처형을 보러 광장에 모인 사람들이 갑자기 돌변하여 살인마를 우상으로 떠받든다. 그가 소녀들에게서 채취해낸 향수를 뿌려 사람들을 집단 광기에 빠지게 만든 것이다. 하지만 그런 사람들에게 둘러싸여 행복보다는 허무함만을 느낀 그는, 어느 날 결심한 듯 온몸에 자신이 만든 향수 전부를 콸콸 쏟아붓고 기다린다. 그러자 향에 취한 사람들이 달려들어 그의 육신을 갈기갈기 뜯어먹어버린다.

작가는 이 소설을 통해 무얼 이야기하려고 한 것일까. 모든 냄새를 맡을 수 있으나 정작 자신은 아무 체취도 뿜어내지 못하는 가엾은 사내. 자신의 존재감을 찾기 위해 지상 최고의 향기들을 찾아 자신의 것으로 만들려 하지만, 결국 사람들이 이끌린 것은 자신의 체취가 아니라, 그가 채집한 타인의 향기였다. 타인에게 아무런 호감도 없고 실은 인간을 혐오하기까지 하면서 자신의 흔적을 남기고 싶었던 자. 어쩌면 그가 향기를 갖게 되는 길은 단 하나, 사랑하고 사랑받는 일이었을 것이다. 사랑만이 자신의 향기를 누군가의 마음속에 새기는 유일한 길이 아니었을까.

우리는 어떤 냄새로 살고 있을까. 몽롱한 아침을 깨우는 비누냄새, 점심시간에 먹은 얼큰한 찌개냄새, 열심히 일한 내 몸이 내뿜는 시큼한 땀냄새, 졸린 오후에 담배와 함께 마셔 떨떠름해진 커피냄새, 화장품냄새, 그 어떤 냄새도 대단하지 않고 또 영원히 보존될 수도 없겠지만, 누군가의 기억 속에서는 그리운 냄새로 영원히 남을 수 있다.

사람이 가장 향기로운 순간은 값비싼 향수를 뿌렸을 때가 아니라, 누군가와 사랑을 주고받을 때이다. 당신의 냄새가 허브 향처럼 향긋해지는 순간이다. 당신의 비누냄새는 포푸리처럼 은은하고, 시큼한 땀냄새는 레몬타임처럼 상큼하게 남을 것이다. 사랑하고 있다면 말이다.

쿨한 세상에서

―

올
드
보
이
로
살
기

"'위대한'은 도대체 어떤 뉘앙스로 쓴 겁니까?"

오래전 미국에서 미술관 인턴으로 일할 때 준비하던 전시 제목이 〈최후의 위대한 사랑〉이었다. 마치 세기의 로맨스를 보여줄 전시처럼 들리지만, 실제로 전시된 작품은 예술가들의 거침없는 연애편력과 당시에도 소문이 자자했던 불륜, 동성애 등을 다룬 것들이었다.

　누군가는 민감하게 반응할 수도 있는 소재들이었는데, 거기에 '위대한'이라는 단어까지 붙어 예각을 완화시키기는커녕 오히려 더 곤두세우게 할 것만 같았다. 내가 의아해하자 선임 큐레이터는 퀴즈를 내듯 아주 모호하게 대답했다. "위대한 개츠비가 대단한 것과 비슷한 이유 아닐까요?"

스콧 피츠제럴드가 쓴 『위대한 개츠비』에 대해서 이야기하자면 나도 몇 마디 거들 수 있다. 대학 시절, 나와 네 명의 친구들로 구성된 모임 이름이 바로 영어 원제의 머리글자를 따서 지은 G.G.였으니까 말이다. 어느 날 카페에 앉아 시간을 보내던 중 그냥 어쩌다가 영문학을 전공하는 친구 입에서 개츠비 이야기가 나왔다. 갑자기 우리는 엉뚱하리만큼 진지해져서 그가 왜 위대할까에 대해 열띤 토론을 벌였었다.

개츠비에게는 사랑하는 여자가 있었는데, 그녀는 전쟁에 참전한 개츠비를 기다리는 대신 편안한 생활을 보장해줄 돈 많은 다른 남자를 선택한다. 개츠비는 그녀를 되찾아오기 위해 수단과 방법을 가리지 않고 돈을 모은다. 필사적으로 노력하여 드디어 그녀를 데리고 떠날 수 있는 날이 왔지만, 결정적인 순간 또다시 여자는 그를 배반한다. 돈과 야망과 사랑, 이 모든 것을 한순간에 놓쳐버린 개츠비는 세상 앞에 무력해진 채 결국 허무한 죽음을 맞이하고 만다. 영웅이라기보다는 차라리 팜파탈의 어리석은 피해자에 가까운 이 남자를 작가는 왜 위대하다고 부추겼을까?

냉정한 세상,
당신의 가슴만은 뜨겁게

개츠비의 무대는 바야흐로 제1차세계대전이 끝났을 무렵의 미국이다. 전쟁은 언제나 그렇듯 기존의 것들을 무효화시켰다. 오래도록 일구어 놓고 수확을 기다리던 꿈이 한순간에 잿더미로 바뀌고, 그토록 그리워하고 무사하기만을 기도하며 기다리던 내 아버지, 아들, 남편이 전선에서 끝끝내 돌아오지 않는 것을 참담하게 경험한 사람들은 상실감과 더불어 무언가 알 수 없는 대상에게 커다란 배신감을 맛보았다.

복수라도 하듯 고향을 버리고 무작정 미국으로 건너온 유럽인들은 새로운 곳에서 암울한 생각일랑 떨쳐버리고 마냥 자유롭고 싶어했다. 어느덧 이들은 어느 하나에도 진득하게 마음 붙이는 일 없이 그야말로 '쉽게 오고 쉽게 가는easy-come easy-go' 유형의 인간들이 되어 있었다.

1920년대에 도시를 휘젓고 다니던 속칭 '모던 걸'과 '모던 보이'는 그 누구에게도 자신의 미래를 걸지 않았다. 영원을 약속하는 대신 자유를 택했다. 말하자면 사랑에 대해 '쿨'한 태도를 갖게 된 것이다. 오직 당장의 쾌락과 그것을 해결해줄 돈에만 집중하는, 물질적인 사람들이라는 이유로 눈총을 받기도

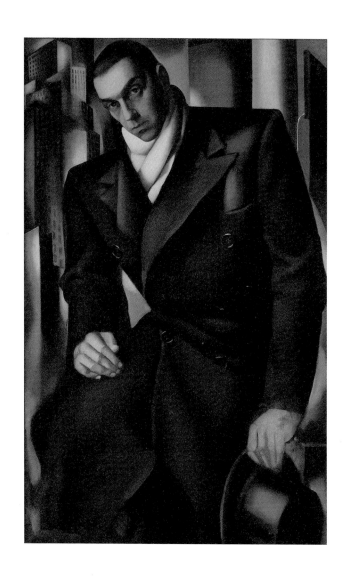

타마라 드렘피카, 「남자의 초상」, 1928

했다. 하지만 누가 봐도 부정할 수 없었던 것은 이들이 매력적인 멋쟁이였다는 점이다. 아마도 오늘날까지 지속되고 있는 '쿨'한 사람에 대한 이미지적인 동경은 이 무렵에 이미 싹트고 있지 않았나 하는 생각이 든다.

모던한 이들의 스타일이 어땠는지는 폴란드 태생의 아르데코 화가인 타마라 드렘피카Tamara de Lempicka, 1898~1980가 그린 그림들에서 엿볼 수 있다. 먼저 앞쪽에 있는 「남자의 초상」은 렘피카가 서른 살 되던 해에 그린 남편의 모습이다. 검은 코트에 하얀 목도리, 흑백의 패션에 걸맞게 웃음 한 점 없이 그늘진 표정의 남자는 높은 건물들이 늘어선 배경 속에서 도시적인 세련미를 물씬 풍기고 있다. 진한 블랙커피 같은 이 남자는 막 떠나려는지 모자를 손에 들고, 상대방에게 마지막으로 의미심장한 눈길을 던지고 있다.

이 그림은 미완성 상태로 남아 있다. 자세히 살펴보면 모자를 든 남자의 손 부분에 흰 바탕색만 칠해져 있는 것을 발견할 수 있다. 이 그림을 그리던 1928년은 이들 부부가 이혼한 해이기도 하다. 위태로운 결혼생활 속에서 렘피카는 일찌감치 이별을 염두에 두면서 남편의 마지막 모습을 화면에 담았으리라는 생각이 든다. 그리고 헤어진 후에는 더이상 손을 대지 않은 채로 캔버스를 구석에 치워두었을 것이다. 떠난 남자에 대해서는

미련 없이 '쿨'하게 감정을 덮어야 한다고 생각했던 모양이다.

빼어난 외모로 어디서나 주목을 끌었던 렘피카는 예술가이기 이전에 당대를 대표하는 모던 걸이기도 했다. 그래서인지 그녀만큼 모던 걸의 특징을 잘 살린 화가는 아직 본 적이 없다.

「녹색 옷의 소녀」를 보면, 사치스럽고 관능적인 여인의 모습 뒤로 사이보그 같은 차가움이 느껴진다. 원뿔 같은 젖가슴, 원기둥 같은 팔, 인공적으로 균일하게 처리한 명암 그리고 유리처럼 매끈한 표면의 색채를 보면 과연 이 여자가 인간의 심장을 가지고 있기는 한 걸까 생각될 정도다.

자유분방한 변덕쟁이라는 의미에서 '플래퍼flappers'라 불리기도 했던 모던 걸들은 전통적으로 길게 기르던 머리카락을 과감하게 잘라버렸으며, 얌전한 갈색보다는 번쩍이는 금발 또는 매섭도록 까만 머리칼을 선호했다. 눈썹을 밀고 가늘게 그려 날카로워 보이는 인상을 만들었으며, 사랑스러운 복숭앗빛 뺨 대신 냉정해 보이는 창백한 안색에 새빨간 입술이 도드라지게 화장을 했다.

새빨간 립스틱 자국이 묻어 있는 긴 담배와 매캐한 연기는 모던 걸과 모던 보이들이 지나간 흔적이었다. 이들이 패스워드를 나지막하게 속삭이고 좁은 입구로 빨려들듯 내려가는 뉴욕의 지하 술집은 앞을 볼 수 없을 정도로 담배연기가 자욱한

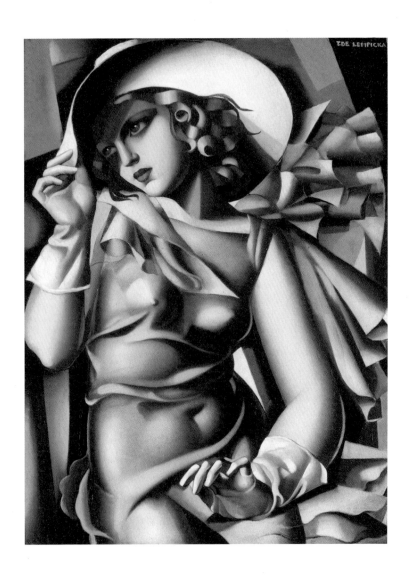

타마라 드램피카, 「녹색 옷의 소녀」, 1927

곳이었다. 밤의 향연 장소인 나이트클럽이 탄생한 것도 바로 이 시기였다. 끈적끈적한 재즈 음악에 흐느적거리며 얼굴도 잘 보이지 않는 낯선 사람과 몸을 밀착시키면서도, 이들은 서로의 마음만큼은 결코 주고받지 않으려 했다.

물질주의의 시대에는 오직 마음 없는 육체만이 사랑을 할 수 있다고 믿었던 것일까, 아니면 진정 어디에도 얽매이지 않는 무한한 자유를 끝내 지켜내려고 했던 것일까.

그러나 우리의 개츠비는 그다지 모던한 사람이 못 되었다. 그는 이미 떠난 여자의 마음을 되돌리기 위해 부정 축재와 불륜까지도 불사하고 무작정 덤벼들 만큼 뜨끈한 '올드 보이'였다. 자유를 위해 냉랭해져야 하는 모던한 세상의 섭리에 어울리지 않는 무모한 열정을 가졌던 것이다.

나는 개츠비와 킹콩이 많이 닮았다고 생각한다. 둘 다 새로운 사회에 적응하지 못한 일종의 원시적인 '괴물'이었다는 점에서 말이다. 이 두 괴물의 운명은 혼자 저항하다가 희생양처럼 죽음을 맞이하는 것으로 종결된다. 그러고 보니 개츠비와 킹콩은 시기적으로도 가깝다.

1970년대에 제시카 랭이 출연한 것보다 약 40년쯤 앞서 제작된 원조 「킹콩」의 끝 장면을 보면, 킹콩이 어설프게 서 있는 화면의 왼쪽 아래로 당시 지어진 뉴욕의 유명한 마천루들이

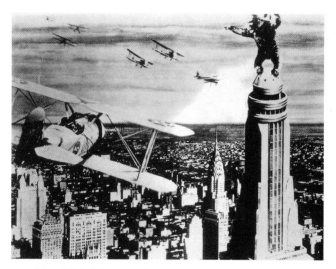

메리언 쿠퍼와 어니스트 쇼드사크 감독의 1933년 영화 「킹콩」 중 한 장면

보인다. 다른 고층 빌딩들은 아직 없었던 때였는지 뉴욕치고는 어딘가 허전하다. 냉정한 평안함을 요구하는 도시 속에서, 순수한 사랑을 꿈꾸었던 킹콩은 답답한 듯 가슴을 쿵쿵 치고는 마지막으로 쩌렁쩌렁 괴성을 지르며 울부짖다 이내 쓰러진다.

한편 개츠비는 끝 부분에서 세상을 둘러보며 그 생경한 모습에 몸서리친다. 아름다운 장미꽃도 물질로서만 바라보니 괴기스럽게 보일 뿐이다. 그의 말대로 "살아 있지 않고 오직 물

질적이기만 한 세상은 가여운 영혼들이 이리저리 떠돌아야 하는 곳"일지도 모른다. 보고 듣고 만질 수 있지만 영혼과 마음이 가닿지 않는 세상이 얼마나 이상한 곳인지 실감하며 개츠비는 죽음을 맞는다.

G.G. 모임 시절 나는 'great'라는 그 쉽고 흔한 표현 속에 심오한 의미가 있으리라고는 눈치채지 못했다. 그 단어 속에는 '무모하지만 그럼에도 불구하고 고귀한'이라는 뜻이 숨어 있었던 것이다.

차가운 모더니즘의 신화는 여전히 지속되고 있다. 과장됨 없이 세련된 도시적 스타일과 잘 어울리는 모던한 인간은 마치 멸균 처리된 사람처럼 한결같은 냉랭함을 유지하는 사람이다. 그런 것은 기계인간의 속성이다.

피가 뜨거운 인간은 본성상 그다지 '쿨'하지 못하다. 한없이 끈적끈적해져 있고 울렁울렁 감정의 물결이 몰려오는데도, 평정을 찾으려고 부지불식 중에 힘겹게 애쓰고 있다면, 한번쯤 짚어보기 바란다. 무엇을 위해서 자신의 피를 그렇게 식혀야 하는지. 당신이 원하는 것이 진정 구속됨 없는 자유인가? 그 자유가 당신을 정말로 행복하게 하는가?

수염

길러보기

얼마 전 졸업생 홈커밍데이 행사에 다녀왔다. 졸업 후 10년이 넘도록 얼굴 한 번 못 보고 살던 선후배들이지만, 이름까지는 아니어도 얼굴을 알아볼 수 있다는 게 너무도 신기했다. 살이 조금 찌거나 빠지거나, 아니면 머리가 조금 희끗해지거나 숱이 좀 줄었거나 그 정도만 달라졌을 뿐 모두들 그다지 변하지 않은 것 같았다.

그런데 단 한 사람, 모습이 많이 바뀐 선배가 눈에 띄었다. 학교 다닐 적에는 매끈한 얼굴이었던 것으로 기억을 하는데, 지금은 면도를 좀처럼 하지 않는 건지 얼굴이 온통 털로 뒤덮여 있었다. 그 수염을 보자마자 나도 모르게 "선배님, 뒤늦게 혁명가라도 되신 거예요?"라는 질문이 입에서 튀어나왔다.

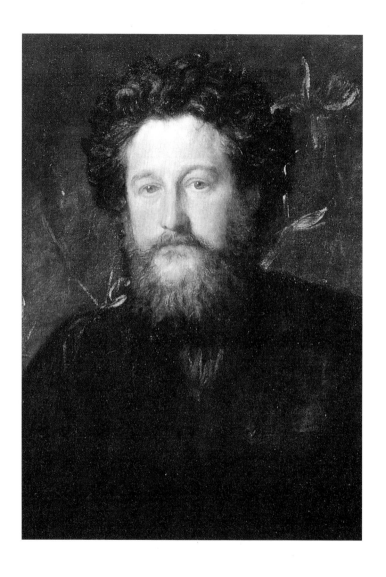

조지 와츠, 「윌리엄 모리스」, 1870

카스트로, 트로츠키, 레닌, 마르크스, 게바라 등 이상적인 공동체 사회를 꿈꾸었던 혁명사상가들은 보통 수염이 덥수룩하다. 그중 가장 멋들어진 이미지로 기억에 남는 사람은 역시 체 게바라다. 의사라는 보장된 직업을 버리고 혁명의 꿈을 좇으며 살았던 체 게바라. 2005년에 우리나라에서 『체 게바라 평전』이 나왔을 때, 그 새빨간 표지가 매우 강한 인상을 남겼었다.

어딘가 모르게 금서의 느낌을 주었기 때문이었을까, 아니면 수염이 난 체 게바라의 얼굴 때문이었을까. 이렇게 두꺼운 이야기에 누가 관심을 보일지 의심했던 그 책은 예상을 깨고 어느새 베스트셀러 리스트에 올라 있었다. 놀라웠다. 큰 고민 없이 세상에 잘 적응하고 사는 듯 보였던 이른바 '요즘' 젊은이들도 알고 보면 그처럼 생각과 행동의 자유를 꿈꾸었던 모양이다.

수염이 혁명가의 상징이 된 것은 프랑스에서 일어난 1848년 2월혁명 무렵이었다. 젊은이들이 거리로 몰려나와 바리케이드를 치고 싸움을 벌일 때, 그들 모두는 다듬지 않은 자신들의 수염을 과시했다. 그것은 오랜 시간 잠도 못자고 씻지도 못한 채 버티고 있다는 사실을 노출시키는 무언의 시위 같은 것이었다. 이 무렵부터 수염을 기르는 행위는 구체제에 대한 저항의 의지를 공공연히 나타내기 시작했고, 국가에서는 관료 및

군인들은 물론 중도의 입장을 취하는 대학교수들에게조차 수염 금지령을 내렸다.

당신의 삶에
작은 혁명을 일으키는 방법

나는 남자들의 면도용 제품에 관심이 많다. 특히 칼 면도하는 모습은 언제 봐도 흥미진진하다. 새하얀 면도용 크림을 바른 얼굴 위로 길을 내듯, 마치 갈대덤불을 밀어내고 포장도로를 만들듯, 불도저 같은 면도기가 지나가는 모습이란! 물로 씻고 난 뒤 그 푸르스름한 말끔함도 개운하다. 자연을 정복해낸 인간문명의 경이로움과 맞먹을 정도다.

남자에게 있어 수염을 기르는 것은 면도의 상징성에서 벗어나는 행위, 즉 '문명적인 삶'을 따르지 않는 일탈을 의미한다. 오래도록 자신을 돌보지 않은 채 평균적인 일상으로부터 벗어나는 것이다. 예를 들어 조선시대 유교적 풍습에서 효자들은 부모님의 상을 치른 후 3년 동안 수염은 물론 머리도 산발한 채로 지낸다. 스스로를 폐인처럼 방치해두는 것이 죽은 이를 애도하는 진한 표현이 될 수 있기 때문이다.

히피들의 경우는 물질문명에 젖은 기성세대의 권위로부터

해방을 외치며 역시 수염과 머리를 기른다. 로마가 고대문명의 중심지였던 시절, 로마인들이 '야만인'이라고 취급했던 바바리안barbarian도 털복숭이였다. 바바리안의 어원을 캐보면 '수염'을 뜻하는 라틴어 'bart'로 거슬러 올라간다. 그것만 보더라도 문명인과 야만인을 구별 짓는 독보적인 기준이 무엇이었는지 짐작할 수 있지 않겠는가.

19세기에는 문명에 대한 비판이 일기 시작하면서, 단순한 생활로 돌아가자는 의지가 영국을 비롯하여 곳곳에서 펼쳐지고 있었다. 이 장의 앞쪽에 조지 와츠George Frederic Watts, 1817~1904가 그린 초상화 속 주인공, 윌리엄 모리스William Morris도 그런 신념을 가진 지식인들 중 한 사람이었다. 그림 속 그 역시 수염이 사자처럼 풍성하다. 자연스럽게 자라는 대로 내버려둔 듯하다. 모리스에게 수염이란 자연의 생리대로 사는 인생을 의미한다. 오래된 나무는 잎사귀가 무성하듯, 생의 연륜이 쌓인 사람은 점점 수염이 무성해지는 것이다.

재주가 많았던 모리스는 글도 잘 썼고 취미삼아 그림도 그렸으며 1861년에는 디자인 회사를 설립하기도 했다. 생명력 없는 물질들에 숨을 불어넣어줄 수 있는 것은 오직 자연밖에 없다고 확신했던 그는 포도넝쿨이 살아 움직이는 카펫, 토마토가 주렁주렁 열려 있는 벽지, 작은 새들이 나무에 앉아 재잘

거리는 모습을 담은 커튼을 디자인했다.

새하얀 벽지와 메탈 느낌의 전자제품, 직각을 이루는 가구의 틀 속에 살면서 가끔은 숨 막히는 건조함을 느낄 때가 있다. 적어도 내 공부방 하나 정도는 윌리엄 모리스 풍으로 정감있는 벽지를 바르고 벽돌과 나무로 직접 책장을 만들어 세워놓으며, 창에는 싱그러운 패턴이 있는 커튼을 드리워보면 어떨까 상상해본다. 그리고는 앨버트 무어Albert J. Moore, 1841~93가 그린 「붉은 열매」속 여인처럼 책 속에 푹 파묻힐 수 있다면 정말 좋겠다.

무어는 모리스와 같은 시기에 영국에서 활동했던 화가로, 모리스의 디자인처럼 종종 자연의 패턴을 그림의 모티프로 끌어오곤 했다. 「붉은 열매」속 여인은 지금 꽃과 나뭇잎 패턴으로 장식된 자기만의 공간에서 마치 자연에 누워 책을 읽는 것 같은 풍요로운 기분을 만끽하는 중이다.

자연에 가까운 생활을 주장한 모리스는 『에코토피아 뉴스』에서 주인공이 우연히 어떤 미래 사회에서 살게 된 이야기를 썼는데, 재미있는 것은 그곳에는 산업도 없고, 통화 화폐도 없으며, 법과 제도도 없다는 점이다. 학교가 없어도 아이들은 자연스레 질서를 지키며 산다. 그 도시의 시민들은 손재주가 뛰어나서 자기가 필요한 물건들을 직접 만들어 쓴다. 그래서 시

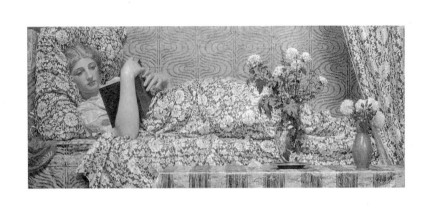

앨버트 무어, 「붉은 열매」, 1884

민 모두가 예술가이며, 도시 전체가 아름다움으로 꽉 차 있는 아나키스트적인 유토피아다.

모리스의 이상주의적인 생각은 안타깝게도 현실 속에서 여러 가지 모순들과 마주치게 된다. 자본주의의 섭리에 따라 경쟁하고 또 이윤을 추구해야 하는 회사를 운영하면서도, 그는 모든 사원이 수작업을 하면서 예술가로서 공동생활을 즐기는 가족적인 조직을 꿈꾸었던 것이다. 사원들이 직접 만들어낸 수공예품이 질적으로는 최고였을지 모르지만, 시중에서 파는 기계로 찍어낸 다수의 제품과 가격으로는 경쟁할 수 없다는 것을 그는 미처 생각하지 못했었나보다. 결국 모리스의 디자인 회사는 경제적인 어려움으로 얼마 지나지 않아 문을 닫고 말았다.

이상과 현실의 간극은 예외 없이 너무나 멀다. 그것이 바로 세상의 크고 작은 혁명들을 도모하려고 했던 이상주의자들의 비극이 아니었나 싶다. 하지만 현실에 무작정 굴복하지 않고 그것을 넘어서려 했다는 시도 자체로 혁명은 의미가 있는지도 모른다. 아무런 시도도 없이 순응에 몸을 던지는 것이 과연 삶을 진지하게 대하는 태도 중 하나라고 이야기할 수 있을까?

남자로 태어났다면 나도 한번쯤은 수염을 덥수룩하게 길러 봤을 것 같다. 말쑥하게 면도한 얼굴로 문명에 순응하며 사는

게 물론 편하겠지만, 그래도 털복숭이가 되어 세상 속에 자유
롭게 존재하는 삶에 대해 끊임없이 고민할 필요는 있지 않을
까. 어떤 해결점을 제시하지 못하는 고민이라 해도, 우리의 마
음과 일상에 작은 혁명을 일으키는 시발점이 되어줄 수는 있
다. 내가 수염을 기른다면 까마득한 후배는 이렇게 물을 것이
다. "뒤늦게 혁명가라도 되신 거예요?" 그러면 나는 이렇게 답
할 것이다. "그럼, 내 삶에 혁명을 일으키는 중이지."

며칠 전 감기몸살로 앓아 누워 있는데, 귀엽게도 딸아이가 "엄마 아픈데 뭐 해줄까?" 한다. 어릴 적 보았던 TV 드라마 「전설의 고향」이 생각나서, "딸기를 먹으면 병이 다 나을 것 같구나"라고 대답했다. 요즘은 하우스 딸기 덕분에 딸기 철이 봄이 아니라 겨울인 것 같다. 하지만 옛날에는 겨울 딸기란 산삼만큼이나 귀했을 것이다. 아무리 전설이라고는 하지만, 왜 하필 노모는 엄동설한에 딸기를 먹고 싶어했을까. 가만 보면 옛이야기 속에서 효자를 둔 부모는 대부분 아무 생각이 없는 것이 특징이다. 어쩌면 부모가 철이 없기 때문에 자식이 일찌감치 효자가 되어버렸는지도 모른다.

어쨌거나 전설 속 청년은 딸기가 먹고 싶다는 노모의 소원

을 들어주고자 아무런 정보도 없이 무작정 딸기를 구하겠다고 집을 나선다. 그 후부터 노모는 혼자 어떻게 지내는지 한 장면도 등장하지 않고, 청년의 파란만장한 여정만이 화면에 펼쳐진다. 청년은 길을 가다가 발에 가시가 박힌 아기 호랑이도 치료해주고, 몸이 불편한 할아버지를 업고 함께 강을 건너기도 한다. 밤에는 어여쁜 여인으로 둔갑한 요귀의 유혹에 넘어가 목숨이 위태로워지지만, 다행히 아까 그 호랑이와의 인연 덕분에 가까스로 목숨을 건지기도 한다.

노모와 둘이서만 살던 청년은 딸기를 구하러 돌아다니는 것을 구실로 생전 처음 산골 마을에서 내려와 세상의 이모저모를 골고루 경험하고, 새로운 인간관계도 만들어가게 된다. 그러면서 이 사람 저 사람의 도움을 받아 결국에는 그토록 찾아 헤매던 딸기를 구해 돌아간다. 그리고 그 딸기를 드신 노모는 신기하게도 자리에서 벌떡 일어난다. 효성에 감복한 산신령이 청년의 딸기에 신비한 효험을 깃들게 했다나. 내용은 뭐 이런 식이다.

갖은 역경을 겪은 후에 구해온 딸기가 영험을 지니듯, 여행을 다녀온 청년 역시 이제 떠나기 전의 그 사람이 아니다. 여행은 사람을 변성시키기 때문이다. 요즘 다시 생각해보니, 노모가 딸기를 먹고 싶다고 말한 데에는 이유가 있었던 것 같

다. 하나뿐인 자식이 부모로 인해 발목이 묶이지 않게 놓아주고 싶은 심정이랄까. '난 늙고 병들었으니, 넌 네 길을 떠나라'라고 말하면 절대로 못 떠날 효자이기에, 말도 안 되게 딸기를 구해 오라고 시킨 것이다. 거기엔 자유롭게 너른 세상을 경험하기를 바라는 깊은 뜻이 담겨 있었던 것이다.

긴 여행을 마치고 돌아온
당신의 모습

인생을 종종 여행에 빗댄다. 언젠가 타로카드 연구에 심취한 적이 있었는데, 자신이 인생의 어느 단계에 와 있는지를 점쳐주는 타로카드의 첫번째 카드는 봇짐을 메고 길을 나선 여행자의 모습으로 나타난다. 현실의 모든 것을 버리고 깨달음을 위해 길을 나선 이 여행자는 앞으로 자신의 삶이 어떻게 펼쳐질지 전혀 모르기 때문에 '바보The Fool'라고 불린다.

바보는 앞을 전혀 바라보지 않고 시선을 하늘에 둔 채 가고 있다. 바로 발 앞에는 절벽이 놓여 있는데, 그는 그것을 알지 못한다. 그 사실을 알려주려는 것인지 아니면 반대로 그 절벽으로 몰고 가는 것인지 알기 어려우나 개 또는 고양이가 바보의 한쪽 다리를 물어뜯고 있다.

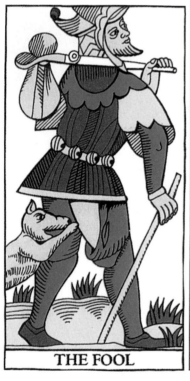

THE FOOL

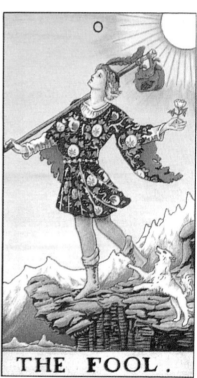

THE FOOL.

마르세유 타로의 '바보' 카드와 유니버설 웨이트 타로의 '바보' 카드

타로카드 점에서 이 바보 카드를 뽑으면, 점쳐주는 이가 지금 발을 들여놓은 일이 혹 어리석은 충동에 의한 것은 아닌지, 무모하게 행동하고 있는 것은 아닌지, '주의하라'라고 해석해준다. 그리고는 다소 알 수 없는 말들을 덧붙인다. "당신은 지금 현실을 도피하려는 거예요. 현실을 맞닥트리기 두려워 길을 나선 거죠. 물론 길을 나선 덕분에 당신은 현자가 되어 돌아올 수도 있지요. 하지만, 자칫 방심하다가는 절벽으로 떨어지고 말 거예요."

　현실과의 대면을 잠시 유보시키는 도피성 여행은 신혼여행의 풍습에서 가장 잘 나타난다. 영국의 풍속화가 에드워드 브루트널Edward Frederick Brewtnall, 1846~1902이 그린 그림을 보자. 날씨 좋은 날, 해변에 접한 호텔에서 아침을 먹으며 함께 지도를 펼쳐보는 신혼부부의 모습이 샘나도록 행복해 보인다. "우리 다음엔 어디로 가볼까." 결혼이라는 현실에 뛰어들기 전에 신랑과 신부는 잠시 낙원으로 도망쳐온 셈이다. 그것이 바로 신혼여행이다.

　오직 두 사람만 존재하는 그 낙원에는 시간이 느리게 가니 바쁜 일도 없고, 먹을 것이 넘치니 돈을 벌거나 아끼지 않아도 된다. 이곳에 현실을 생각나게 할 만한 요소는 하나도 없다. 다만 해야 할 일이 딱 하나 있기는 하다. 그 두 사람은 자신이

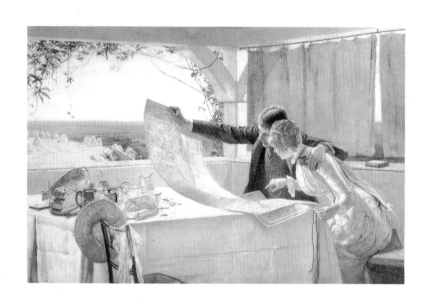

에드워드 브루트널, 「다음엔 어디로?」, c.1880

누렸던 낙원에서의 삶을 망각하고 이제 거친 현실과 맞설 강인한 아담과 이브로 다시 태어나야 한다. 신의 아들 딸로서 완벽하게 보호받던 삶을 일단락 짓고, 이제는 그녀의 남편으로 또 그의 아내로서 서로가 서로를 지켜주는 사람이 되어야 하는 것이다.

여행은 반드시 신혼여행이 아니라 할지라도 '다시 태어남'의 뉘앙스를 풍긴다. 서구에서 여행의 기원은 중세시대의 성지순례로 거슬러 올라간다. 실제로 순례라는 길고 먼 여행이 가능했던 것은 단지 중세인들의 신앙심 때문만은 아니었다. 중요한 것은 현실 속의 소망을 빌기 위해 현실을 피해 아주 멀리 떠난다는 것이다. 중세라는 금욕주의적인 시대에는 순례만이 일상을 벗어날 수 있는 거의 유일한 기회였다. 성스러운 여정이라는 구실 아래 순례자는 노동과 가족 부양 등의 각종 의무로부터 자유로울 수 있었다. 이는 억압적인 일상 속에 향락의 기회를 갑작스레 활짝 열어놓는 셈이었다. 사실상 순례는 중세 사람들에게 놀고 싶은 욕구를 만족시켜주는 일종의 긴 휴가였던 것이다.

순례자는 여행 도중 하룻밤 사랑도 만나고, 종교적 금욕에서 벗어나 술도 마시고 유흥도 벌이고, 객기를 부리다가 목숨마저 위태로워지는 온갖 이상한 일에도 휘말린다. 그러는 도

중에 그는 자기도 모르게 진심에서 우러나오는 소리로 이렇게 외쳐댄다. "구해주세요. 이번만 구해주시면 돌아가서 정말로 제대로 착하고 성실하게 살겠습니다." 결국 돌아올 무렵 그는 완전히 다른 사람이 되어 집으로 향한다.

실제로 사회학자들은 전혀 다른 공간에서의 낯선 모험들이 궁극적으로 사람을 강하게 만든다고 이야기한다. 그러니까 『오즈의 마법사』에서처럼 소원을 빌기 위해 마법사에게 가는 동안 갖은 모험을 겪으면서, 어느덧 서서히 그 소원 속의 자신의 모습으로 변해가고 있는 것이다. 딸기를 찾는 동안 청년은 마을의 효자가 되고, 바보는 깨달음을 얻은 현자가 되는가 하면, 놀기 좋아하던 평신도는 신앙심 깊은 사람으로 거듭나게 되는 것이다.

이 모든 것이 일상을 떠나 길 위에서만 얻을 수 있는 모험의 힘이다. 그러니 모험을 두려워 말고 한번쯤 훌쩍 떠나볼 것을 권한다. 낯선 곳에 서면 누구나 바보가 되어버리는 경험을 하기도 한다. 말이 통하지 않아 길을 잃고 헤매기라도 하면 눈물이 날 정도로 자기 자신이 밉기도 하다. 하지만 잘 알고 있다. 이 여정 끝에 서 있는 내 모습이 어떠할지. 그러니 떠나서 만족할 만큼 한껏 강인해져서 돌아오시라.

아파트 엘리베이터 안에서 사내아이 하나가 귀가 떨어지도록 시끄럽게 운다. 눈물이 나오는 것도 아니고, 그저 온몸을 동동 구르며 얼굴이 시뻘게지도록 엄마에게 바락바락 생떼를 쓰고 있다. 똥고집 한번 대단했다. 아이가 엄마 손에 질질 끌려가듯 내린 후 조용해진 가운데, 남아 있는 승객 셋의 눈이 마주쳤다. 한 사람이 먼저 입을 연다. "그냥 확 쥐어박아주고 싶은데, 남의 애라." 다른 사람이 맞장구를 친다. "지금쯤 된통 혼나고 있을 것 같은데요." 세 아줌마들은 상대가 아이라는 것을 잊어버린 채 고소하다는 듯 깔깔 웃어댔다.

아이를 대하다보면 엄마라 할지라도 참을성을 놓치는 순간이 간혹 있다. 아이에 대한 엄마의 태도가 늘 너그럽고 우아하

고 어른스러운 것은 아니다. 자상한 어머니의 개념은 서양에서는 성모를 숭앙하던 기독교적 이상에서 시작되었다고 하는데, 그 이상은 18세기 중반에 계몽주의 사상가인 루소에 의해 극대화된 것이기도 하다.

행복한 가정이
성공의 지표가 된 세상에서

루소는 행복한 가정을 국가의 든든한 초석으로 여겼다. 그래서 특히 어머니의 역할을 극도로 부상시키면서, 모성애야말로 여자로 태어나 경험할 수 있는 자연스럽고도 지고지순한 사랑이라고 슬쩍 덧씌웠다. 그의 영향으로 이 시기의 화가들은 아이를 키우는 일에 몰입하는 젊고 아름다운 어머니를 소재로 그림을 그렸다. 프랑스의 화가 프뤼동의 공동작업자이면서 연인이었던 콩스탕스 마예Constance Mayer, 1775~1821가 그린 「행복한 어머니」가 그 예다.

그림 속 어머니는 젖을 물려 아이를 재우고 난 뒤 마냥 행복감에 젖어 아이에게서 눈을 뗄 줄을 모른다. 배경으로 숲속의 나무들이 둘러져 있는데, 이는 모성애가 자연의 섭리와도 같은 것임을 은연중에 연결시킨다. 어머니가 쓴 모자와 그 주변

콩스탕스 마예, 「행복한 어머니」, c.1800

을 엷게 감도는 빛으로 그들의 모습에서 성모자상을 보는 듯한 거룩함마저 느껴진다. 사실 당시의 귀부인들은 아이를 낳은 즉시 유모에게 맡기는 것이 일반적이었고, 아이를 부양할 능력이 없는 가난한 가정에서는 부모가 살아 있음에도 불구하고 아이를 고아원에 버리는 일이 허다했다. 루소는 그런 행태를 통틀어 비판하였고 무엇보다 자기 자식에게 남의 젖을 먹이는 행위는 동물적인 일이라고까지 비하했다. 그 바람에 귀부인들은 인간 티를 내기 위해서라도 남들 앞에서는 나오지도 않는 젖을 물리는 시늉을 하거나, 하다못해 아이와 놀아주는 척이라도 해야 했다. 그렇다고 유모를 들이는 관행이 줄어든 것은 아니었다.

「행복한 어머니」가 모성을 본능과 연관시켰다면, 영국의 화가 조슈아 레이놀즈 경Sir Joshua Reynolds, 1723~92이 그린 「코크번 부인과 세 아들」은 모성을 교양과 연결시키고 있다. 남편의 권위와 부를 부각시킬 목적으로 그려졌던 이전 시대의 화려한 귀부인 초상화와는 달리, 그림 속의 부인은 세 아이와 함께 가정적인 느낌을 주는 소박한 차림에 편안한 포즈를 취했다. 화가는, 제일 어린 아이는 젖을 물리듯 감싸 안게 하고, 좀더 큰 아이는 허리를 안아 무릎에 앉히고, 또 한 아이는 뒤에서 엄마의 목을 껴안게 했다. 18세기 후반에 품위 있는 귀부인처럼 보

조슈아 레이놀즈 경, 「코크번 부인과 세 아들」, 1773

이러면 모범적인 어머니로 보여야 했던 것이다.

한 신문에서 "학력이 높은 엄마일수록 모유 수유에 적극적이다"라는 통계 기사를 읽은 적이 있다. 모성이 이제는 교양의 수준을 넘어서 학력까지 이어진다고 믿게 하는 이런 통계에는 속사정이 숨어 있게 마련이다. 가령 학력이 높아서 바쁜 직장을 갖게 된 엄마는 아이와 많은 시간을 보내지 못하는 경우가 많다. 그래서 그녀는 친정 엄마와 도우미에게 살림과 육아를 모두 맡길지라도 유독 모유 수유만은 고집스럽게 지키려 한다. 아이에게 미안하기도 하고, 또 스스로 좋은 엄마라는 위안을 받고 싶기도 한 것이다. 성공적인 인간은 가정을 행복하게 운영하는 사람이라는 의미가 덧붙고 있다. 이러한 사회적 의식은 개개인에게 무언의 압력을 행사하는 것 같다.

루소는 유럽 사회에 행복한 가정의 중요성을 알리는 데 큰 영향력을 행사했지만, 정작 당사자는 가족애가 심하게 결핍되어 있었다. 그의 어머니는 출산후유증으로 루소를 낳은 지 일주일 만에 세상을 떴고, 다혈질의 아버지는 높은 자리에 있는 사람과 싸우다가 상대에게 상해를 입히고는 후환이 두려워 홀로 멀리 도망가버렸다. 졸지에 고아가 된 열 살의 루소는 남의 집에 얹혀 살다가 도둑 누명을 쓰기도 하고, 난폭한 기능인 밑에서 매를 맞으며 도제생활을 하기도 했다.

'자연으로 돌아가라'는 말은 루소의 사상을 대변하는 어구다. 그가 말하는 자연은 자유의 상태와 맞닿아 있는 것 같다. 자유는 인간에게 가장 고귀한 것이고 자유야말로 자연의 본질이라고 설명하면서, 그는 자유로운 인간이라면 원치 않는 일은 결코 하지 않아야 한다고 단호하게 말한다. 루소는 동거하던 여자와의 사이에서 낳은 다섯 명의 아이들을 모두 출생과 동시에 고아원에 내맡겼다. 이유는 매우 단순했다. 아이를 원하지 않았기 때문이고, 자유로운 생각을 펼치는 데 아이는 방해가 되기 때문이었다.

후원자에게 쓴 편지에 루소는 이렇게 변명을 늘어놓는다. "소란스런 아이들이 내게 꼭 필요한 정신의 평안을 앗아가는데, 어떻게 제가 글을 쓸 수 있겠습니까?" 남들에게는 가족의 소중함을 그토록 강조하면서 정작 자신은 가족을 거부한 것이다. 루소는 물론 모순덩어리라는 비판을 받곤 하지만, 가족은 그저 이상일 뿐 사람은 근본적으로 자기중심적이라는 것을 진즉에 깨달은 사람이었다.

마침 루소와 어울릴 만한 흥미로운 그림이 하나 있어 예로 든다. 윌리엄 호어William Hoare, c.1707~92라는 영국의 화가가 그린 「크리스토퍼 앤스티와 딸 메리」다. 아주 일상적인 한때를 그린 그림이지만, 자세히 보면 무언가 긴장감이 흐른다. 아빠는 지

윌리엄 호어, 「크리스토퍼 앤스티와 딸 메리」, 1776~78

금 중요한 서신을 작성하는 중인데, 딸은 새 인형을 예쁘게 꾸며가지고 와서 한 번 봐달라고 조른다. 얼굴이 달아오를 정도로 일에 몰두해 있던 남자는 애써 다시 일에 집중하느라 신경이 좀 날카로워져 있다. 그런데도 눈치 없이 "아빠, 아빠" 하고 딸은 계속 보챈다. 아이의 행복을 위해 아빠는 한창 잘되던 일을 중단해야 하고, 반대로 아빠의 행복을 위해 아이는 기다리거나 포기해야 한다. 둘 다 행복해지는 순간을 포착하기란 그리 쉬운 일이 아니다.

모성과 가족애는 본능도 아니고, 지성도 아니고, 완벽함의 기호도 아니다. 그것은 인류의 아주 오래된 미덕일 뿐이다. 가족을 소중히 여기는 당신은 생각만으로도 이미 미덕의 영역 안에 들어온 사람임에 틀림없다. 그러니 더 좋은 부모, 더 좋은 자식이 되어야겠다는 부담은 벗어버리자. 가끔은 자기중심적인 개인으로 돌아가서 개인 대 개인으로 가족을 만나는 것도 색다르지 않을까.

솔직함이 반가운
여름

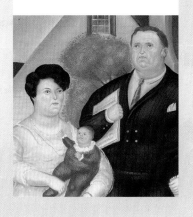

과장된 거짓 기쁨 대신 자신이 진정으로 원하는 것을
분명히 알고 그것을 정말로 기꺼이 하게 된다면 참 좋겠습니다

나의 파워 슈즈,

하이힐

여럿 모인 자리에서 모멸감을 느끼는 발언을 들을 때가 간혹 있다. 소란스럽게 언쟁을 벌이기는 싫고, 그렇다고 꾹 참고 앉아 있기도 싫다. 이럴 땐 어떻게 해야 하나. 의자를 시끄럽게 밀고 일어나서, 귀에 거슬리게 구두 뒷굽에 힘을 실어 뚜벅뚜벅 소리를 내면서 나가자. 내가 불쾌하다는 것을 구둣발 소리로라도 알려야 한다. 적막을 깨면서 걸어 나가 신경질적으로 문을 닫는다. 모두들 긴장할 것이다. 여기까지 상상해보았다.

실제로 나는 싱겁게도 사뿐사뿐 슬쩍, 마치 화장실에 가듯 밖으로 나간다. 안에 있는 사람들은 아무도 내가 화난 줄 모른다. 내 구두는 가엾게도 마음껏 또각또각 소리를 내지 못한다. 평소에도 행여 뒷굽 소리가 지나치게 크지 않나 싶어 스스로

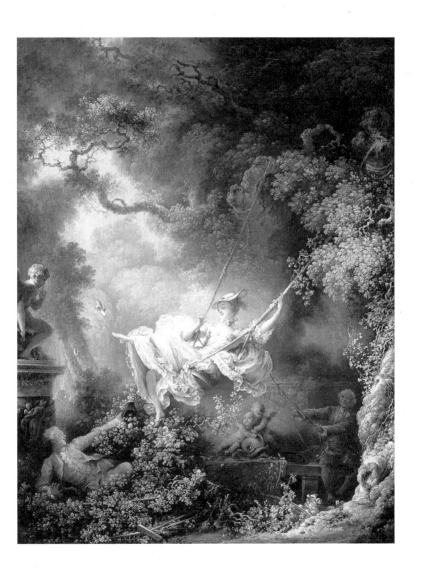

장오노레 프라고나르, 「그네」, 1767

위축되어 있는 구두다. 소심한 주인을 만난 탓이다.

날카로운 뒷굽 소리를 내며 긴장감을 불러일으키기에 가장 적합한 신발은 하이힐일 것이다. 하이힐을 신으면 발걸음 소리도 유별나지만, 무엇보다 한결 높아진 시야로 왠지 모를 자신감이 솟아나는 것 같다. 한마디로 적들이 조금은 만만해 보인다는 이야기다.

키가 작았던 나폴레옹은 부하들과 함께 있을 때 좀처럼 말 위에서 내려오지 않았다고 한다. 부하들을 올려다보며 이야기하고 싶지 않았기 때문이다. 당차고 대단하게 보이기 위해서는 물리적으로도 남들보다 높은 곳에 있어야 함을 나폴레옹은 의식했던 것이다. 그가 즐겨 신던 신발은 일종의 하이힐이었다.

자신을 우러러보게 하려는 것은 지배자가 가진 속성이다. 지배자의 위상은 애정관계에도 있다. 로코코시대의 화가 장오노레 프라고나르Jean-Honoré Fragonard, 1732~1806가 그린 「그네」를 보자. 그림 속의 여자 주인공은 지금 숲이 우거진 정원에서 나이 지긋한 남자가 밀어주는 그네를 타면서, 눈으로는 앞쪽 숲에 숨어 있는 젊은 남자를 내려다보고 있다. 여자가 두 남자의 마음을 모두 사로잡았음을 상대적으로 높은 곳을 차지하고 있는 그녀의 위치가 말해준다. 그네를 타고 이 남자 저 남자 사이를 왔다 갔다 하며 노닐고 있는 것이다.

그러다가 문득 여자는 슬리퍼 한 짝을 벗어 마치 미끼를 던지듯 젊은 남자에게 날려 보낸다. 마치 신데렐라가 신발 한 짝을 왕자에게 남겨두고 온 것처럼. 여자의 구두는 몸에 비례해서 볼 때 말도 안 되게 자그맣다. 그러고 보니 신데렐라의 유리 구두도 아무 발에나 덥석 맞을 만큼 현실적인 크기가 아니었던 것 같다. 그림형제가 쓴 원작을 보면, 유리 구두가 얼마나 작은지 묘사하기 위해 다소 잔혹한 장면들을 동원시켰다.

신데렐라의 두 언니가 유리 구두를 신어볼 차례가 왔다. 맏언니는 자기 방으로 구두를 가져가서 억지로 발을 끼워넣어 봤지만 넓은 발가락이 도저히 들어가지 않았다. 그러자 그녀의 엄마가 말했다. "도끼를 가져와서 발가락을 잘라버려라." 맏언니는 붕대를 두른 채 궁으로 들어갔으나, 스며나오는 피를 멈추게 할 수가 없어서 들키고 말았다. 둘째 언니가 신어볼 차례가 왔다. 이번에는 문탁한 뒤꿈치가 들어가지 않았고, 둘째 언니 역시 뒤꿈치를 칼로 쳐낸 후 구두를 신었지만 마찬가지 이유로 궁에서 쫓겨났다.

크기만큼 재료 역시 비현실적인 유리 구두는 평범한 사람들이 감히 신을 수 있는 성격의 것이 아니었다. 이야기 속 유리

구두의 존재는 신데렐라가 타고난 비범한 존재, 이를테면 아주 고귀한 혈통을 이어받은 자제라는 사실을 암시한다.

> 하루쯤 대단한 사람이
> 되고 싶은 당신에게

다시 「그네」로 돌아가자. 꽃과 나무가 병풍처럼 사방을 둘러싸고 있는 풍성한 정원은 로코코시대 그림의 대표적인 특징이다. 그런 정원에서 귀족들은 다른 계급과 섞이지 않는, 현실과 동떨어진 자신만의 낙원을 꿈꾸곤 했다. 세상에 대한 아무런 고민도 없이 사랑의 유희 속에 젖어 사는 것이 그 시기 귀족들의 로망이었던 것이다. 그렇듯 비현실적인 것을 좋아하는 귀족들이 신었던 신발 역시 하이힐이었다.

하이힐은 구두 주인이 많이 걷지 않아도 되고, 애써 일하지 않아도 되는 한가한 계급임을 드러내주는 작고 예쁜 장신구일 뿐 생활하기에는 불편한 신발이었다. 물론 그것에는 약간의 실용적인 의미도 있었다. 하수 시설과 포장된 도로가 드물었던 시기에 귀족들은 고급 옷을 버리지 않기 위해서 굽이 높은 신발을 신어야 했으니까 말이다.

18세기 말경 신분 사회가 무너지면서 힘을 갖게 된 시민계

급은 귀족의 스타일을 자신들의 일상에서 과감하게 축출해버렸다. 하지만 사람들은 귀족의 라이프스타일을 욕하면서도 무의식적으로는 그들의 스타일을 슬며시 샘내면서 아름답다고 생각했던 모양이다. 여자들만은 계속해서 하이힐을 신었다. 귀족에 대한 막연한 동경은 마음속 어딘가에 여전히 남아 있다가 여자들에게 집중 투사되지 않았나 하는 생각이 든다. 여자들은 계급적 정체성이 뚜렷하지 않았기 때문이다. 당시 여자는 시민의 머릿수에 포함되지 못했다. 서구에서 여자가 시민으로서의 권리를 획득한 것은 19세기 후반에 이르러서다.

하이힐의 속성은 평등과는 거리가 멀다. 소리, 높이, 그리고 귀족과 얽혀 있는 역사에 이르기까지 그것에는 능력 면에서나 매력의 차원에서 독보적이고 싶은 지배자의 욕망이 잠재해 있는 것이다. 그렇기 때문에 여자들은 하이힐을 신었느냐 신지 않았느냐의 선택만으로도 다른 메시지를 전달할 수가 있다. 이를테면 이미 지배자의 위치에 있는 사람이 낮고 편한 신발을 신고 나왔다면, 그날만큼은 아랫사람들과 마음을 트는 편안한 사이로 지내고 싶다는 심정을 노출시킨 것일 수 있다. 물론 당사자는 정말로 아무 생각 없이 신발을 골라 신었다고 말할지 모른다. 실제 그렇다 해도 적어도 다른 사람에게는 결코 무의미하게 보이지 않는다.

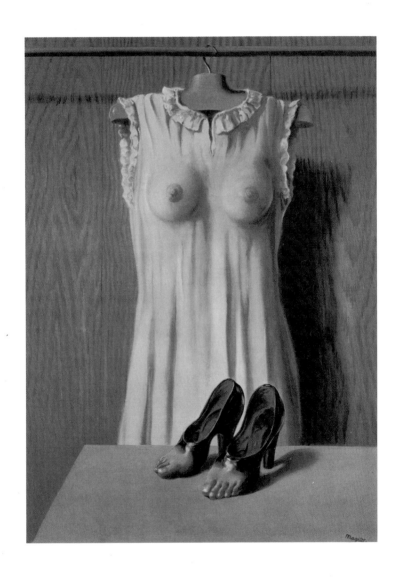

르네 마그리트, 「침실의 철학」, 1947

하이힐은 그 상징성 때문에 주인에게 힘을 실어주는 파워 슈즈의 역할을 한다. 초현실주의 화가 르네 마그리트René Magritte, 1898~1967가 그린 「침실의 철학」을 소개한다. 화면상에서는 볼 수 없는 그림 속 주인공은 내일 설레는 데이트가 있는지 방에 원피스를 걸어놓고 탁자에는 하이힐을 올려놓은 채 잠이 들었나보다.

밤새 그녀의 옷과 구두는 각각 그녀의 몸뚱이와 발로 반쯤 변해 있다. 물건이 주인에 대한 기억을 머금고 있다고 볼 수도 있겠지만, 반대로 주인이 물건에 어울리는 사람으로 달라져 있다고 해석할 수도 있다. 신체에 두르는 물건은 주물을 뜨는 거푸집과 같이 그 안에 들어 있는 주인의 몸과 마음을 변화시킨다. 여성스러운 거푸집에 들어가면 여성스러운 인간으로 만들어지는 것이다. 특히 신발은 사람을 바꾸어놓는 대표적인 마법의 틀이다. 마치 샤를 페로의 동화 『장화 신은 고양이』에서 평범한 고양이 한 마리가 단지 부츠를 신었다는 이유만으로 영주의 충실한 총사 역할을 훌륭히 해내고, 종국에는 자기 주인을 진짜 영주로 만들어준 이야기처럼 말이다.

가만히 생각해보니 내 하이힐도 나를 대단한 사람으로 세워준 적이 있다. 언젠가 그것을 신고 나는 사랑하는 사람 앞에서 세상의 모든 창조물들 위로 우뚝 선, 가장 아름다운 존재일 수

있었다. 그뿐이 아니다. 면접이 있던 날, 첫 강의를 하던 날, 그리고 왠지 주눅 들게 하는 사람 앞에 나설 때, 나의 파워 슈즈는 나를 자신감 넘치는 자로 새롭게 탄생시켜주곤 했다.

반드시 하이힐이 아니어도 좋다. 지금 야심과 배짱이 필요하다면, 당신만의 파워 슈즈를 신고 허리를 똑바로 편 채 또박또박 걸어볼 것을 권한다. 허름하고 비굴한 모습은 사라지고, 어느새 당당히 주변을 압도하고 있는 자신을 발견할 수 있을 것이다.

드
레
스
의

매
력

골동품 수집가는 아니지만, 내게는 세월의 흔적이 흠씬 묻어
나는 제법 오래된 물건이 하나 있다. 킨더만^{Kindermann}이라는
상표가 붙어 있는 슬라이드 프로젝터다. 오랜만에 켜보니 램
프의 과열을 막는 '윙' 하는 환기팬의 소리와 함께 슬라이드
트레이 속에 끼어 있던 사진 한 장이 뜬다. 세상에! 얼굴에 솜
털이 그득하다 못해 콧수염도 거뭇거뭇한, 화장은커녕 표정
관리도 잘 되지 않던 시절의 내 얼굴이다. 왜 하필 이런 원시
적인 모습이 여기 남아 있나 몰라.

이 슬라이드 프로젝터는 내가 태어나기도 전에 아버지가 쓰
시던 것이니까, 적어도 반세기는 묵은 녀석이다. 아버지가 돌
아가신 뒤 서재 정리를 하다가 태워버리려고 쌓아둔 물건 더

미 속에서 우리 삼남매는 무심코 아버지의 물건을 하나씩 손에 건져 들었다. 언니는 타자기를, 오빠는 니콘 수동카메라를, 나는 슬라이드 프로젝터를 골랐다.

서재를 나오면서 눈이 마주친 삼남매는 각자 손에 든 것들을 보면서 싱겁게 웃었다. 왠지 세 물건은 세 남매처럼, 닮은 점이 있는 것 같았기 때문이다. 우선 디지털 세상에서는 거의 쓸 일이 없다는 점, 작동원리가 단순하다는 점, 그리고 편집이나 수정 없이 한순간의 행위를 영원으로 남긴다는 점이다.

또 하나, 이건 꽤 매력적인 공통점인데 세 물건 모두 아주 정감 있는 소리를 낸다는 것이다. '타닥타닥' 글자 새기는 소리도, '찰칵' 사진 찍는 소리도, '철커덕' 슬라이드 넘어가는 소리도, 모두 귀에 와닿는 느낌이 청명하다.

지난 시간을 지우고
싶은 당신에게

줄곧 타자기 소리가 배경음으로 들려오던 영화가 있었다. 제목이 '속죄'라는 뜻을 가진 「어톤먼트」인데, 어느 소설가가 타자기로 글을 쓰면서 그 소리와 더불어 어린 시절을 회상하는 내용의, 그러나 단순히 회상하는 차원만은 아닌 영화였다.

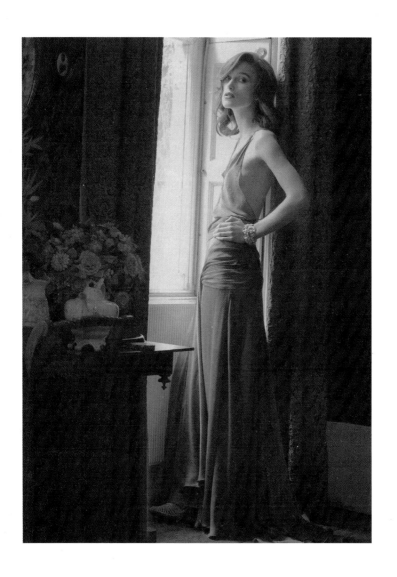

영화 「어톤먼트」에서 주인공이 드레스를 입은 모습

오랜 세월 끝끝내 입을 다물고 있던 소설가가 이렇게 차근차근 지나간 사건들을 되뇌는 데에는 이유가 있다. 어쩌다가 잘못 얽힌 지난 시절의 한순간을 돌려놓기 위해서다. 이야기를 다시 쓰는 것이다. "난, 언니와 그 남자가 실제 삶에서 잃었던 것을 돌려주고 싶었어요…… 그들에게 행복을 준 거예요."

사건의 시작은 남자 주인공의 에로틱한 상상에서 비롯된다. "네 젖은 곳에 키스하고 싶어"라고 혼자 써놓은 민망한 글귀는 실수로 여자에게 전해지고, 그것은 오히려 남녀 당사자가 그동안 서로에 대해 숨기고 있던 욕망을 확인하는 결정적인 계기가 되어준다. 두 사람이 만나던 날 저녁, 영화 속 여자 주인공이 입었던 짙은 초록색 드레스는 남자가 쓴 에로틱한 글귀와 겹치면서 매우 강렬한 인상을 남겼다. 그것은 사랑의 순간에 여자를 가장 매혹적으로 보이게 했던, 그러나 동시에 돌이킬 수 없는 비운의 주인공으로 홀로 남겨지게 했던 드레스였다.

두 사람 사이에는 제3자로 여자의 어린 동생이 개입되어 있었다. 하필 그 관찰자는 아직 사랑의 에로틱한 측면을 자연스럽게 받아들일 준비가 전혀 되어 있지 않았다. 그때 주변에서 강간 사건이 발생하고, 아이는 충동적으로 거짓 증언을 해 어이없게도 언니가 좋아하는 남자를 강간범으로 몰아넣고 만다.

조 라이트 감독의 영화
「어톤먼트」 중 한 장면

그 소녀가 바로 타자기 앞에 앉아 있는 늙은 소설가다. 경찰에
끌려가는 남자를 바라보는 언니의 파인 등 뒤로 옷 색깔과 똑
같은 짙은 녹음이 어둡게 드리운다.

그 사이 전쟁이 터졌다. 남자는 자신의 인생이 치욕적으로
바뀌고, 억울하게 사랑을 잃게 된 것이 견딜 수가 없다. "다시
시작할 수 있어. 난 돌아갈 거야. 당신을 찾아 사랑하고, 결혼
하고 그리고 한 점 부끄럼 없이 살 거야." 그러나 둘은 다시 시
작하지 못한다. 남자는 패혈증에 걸려 전쟁터에서 죽고, 여자

역시 가스폭발 사고로 같은 날 죽음을 맞이했기 때문이다. 이야기의 끝은 실제로 여기까지다.

또다시 타닥타닥 들려오는 타자기 소리. "내가 평생 잘못을 뉘우치는 것으로 결말을 낸들 도대체 무슨 소용이 있겠어요?" 소설가는 글 속에서나마 둘의 운명을 바꾸어놓기로 결심한다. 해피엔드로. 자신의 속죄를 위해서다. 일반적으로 해피엔드란 소설가보다는 독자를 위한 마무리다. 그것은 북받쳐오는 감정의 후유증 때문에 힘겨운 독자를 위한 위로의 손길이고, 모두의 기대에 맞도록 그럴듯하게 꾸며낸 천편일률적인 끝맺음이다.

그림에서도 해피엔드로 꾸며진 드레스를 볼 수 있다. 1884년 파리, 저기 수군수군 일렁이는 소문의 중심지로 가보자. 그림 한 점이 놓여 있고, 그 안에 보석으로 장식된 끈 달린 이브닝드레스를 입은 여인의 초상이 보인다. 까만 옷 때문인지 유독 백옥 같은 피부가 두드러진다.

「마담 X의 초상」이라 불리는 이 그림은 시끄러운 스캔들로 당대의 화두가 되었다. 부인의 자태가 정도를 벗어날 만큼 에로틱하다는 이유에서였다. 노골적인 누드조차도 시큰둥하게 관람하던 사람들이 왜 갑자기 요정도의 요염함에 쑥덕거렸을까.

이 그림을 그린 사람은 미국계 화가로 파리에서 막 명성을 얻기 시작한 존 싱어 사전트John Singer Sargent, 1856~1925였고, 「마

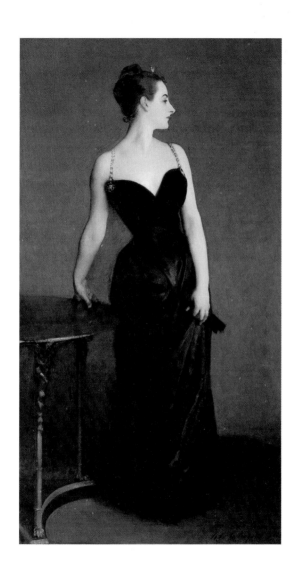

존 싱어 사전트, 「마담 X의 초상」, 1883~84

담 X의 초상」의 실제 주인공은 직업 모델이나 화류계 여자가 아니라 명예를 중시하는 최고 상류층 집안의 젊은 부인이었다. 자세히 보니 코에서 턱으로, 다시 턱에서 목으로 이르는 선이 무척이나 섬세한 타고난 귀골 미인이다. 당시 파리 사람이라면 누구나 알 만한 집안의, 요즘으로 치면 재벌가의 여인쯤 된다고 볼 수 있다.

그런데 이 그림이 전시된 뒤 부인의 어머니는 '얼굴을 들고 다닐 수가 없다'며 드러누웠고, 남편은 이런 초상화라면 사들일 수도 없고 전시도 허용할 수 없다고 단호하게 거부했다. 가족들이 이렇게까지 반응했던 데에는 이유가 있었다. 처음 전시되었을 당시 이 그림은 드레스의 오른쪽 끈이 어깨 밑으로 살짝 흘러내린 상태로 그려져 있었다. 끈 달린 이브닝드레스의 아슬아슬한 느낌을 한결 강조하는, 그러나 귀부인에게는 적당하지 않은 다소 선정적인 모습이었던 것이다.

그녀를 화폭에 담으면서 화가는 그녀의 옷이 스르르 흘러내리는 장면을 머릿속에 그렸던 모양이다. 검정색은 절제된 감정을, 흘러내린 끈은 그 절제 속에 꽂핀 짧지만 진한 욕망을 노출시킨다. 유혹적이면서도 속되 보이지 않고, 기본형이면서도 결코 초라해 보이지 않는 드레스 덕택에 한여름 밤의 꿈 같던 화가의 몽상이 장황스럽지 않게, 강렬한 순간으로 표현되

었던 것이다.

사전트는 이 그림에 상당한 애착을 보였다. 타인의 초상화이지만 자신의 욕망을 드러낸 자화상 같은 작품이었기 때문이다. 하지만 그림이 입소문을 탄 후 귀부인은 사교계에 얼굴을 내밀지 못했고, 화가의 집 앞에는 작품을 보겠다고 몰려온 사람들이 줄을 서는 광경이 벌어지고 말았다. 도저히 견딜 수 없었던 사전트는 모두의 해피엔드를 위해 결국 에로틱한 상상의 순간을 그림에서 지워내는 재작업을 해야만 했다.

지금 남겨진 사전트의 그림은 어깨끈을 새로 덧칠해넣은 것이다. 원래 그대로의 「마담 X의 초상」을 볼 수 없는 것이 안타까울 뿐이다. 수정작업을 거치고 난 그림은 왠지 그 고유의 톡쏘는 맛이 사라지고 평범하고 밍밍한 맛으로 변해버린 것 같다.

마담 X의 검은 드레스나 영화 「어톤먼트」에서 주인공이 입은 초록 드레스는 모두 일체의 주름장식을 배제한 기본에 충실한 디자인이다. 그러나 「어톤먼트」 속 주인공의 초록 드레스가 마담 X의 것보다 우리에게 더 짙게 남는다.

동생의 속죄에도 불구하고 과거의 시간은 되돌릴 수 없는 것임을, 그래서 더 애틋하고 더 진하게 남게 됨을 영화는 줄곧 이야기한다. 그래서 원초적인 에로틱함과 한순간의 비극을 고스란히 간직한 드레스에 눈길이 가는 게 아닐까.

당신의 지난 날 어느 한순간이 너무나도 날것 그대로의 욕망에 충실해서, 지금 돌아보면 덮어버리고 싶을 정도로 부끄러워서 그것을 해피엔드로 만들려 다시 꺼내들지 않았으면 좋겠다. 늘 비극적으로만 끝맺는 사람 사이의 관계 때문에 되돌아보고, 꼭 행복해지고야 말겠다는 일념으로 그 순간을 끌고 들어와 덧칠을 시작한다면 그것은 진정한 해피엔드도 아니고, 순간에 충실했던 과거의 존재마저 부정하는 일이 될지도 모르기 때문이다.

우리의 삶에 덧칠을 할 수 있다면 더 행복해질 것 같지만, 결국 거짓된 색만 켜켜이 쌓여 우리도 뭐라 말할 수 없는 이상한 색이 되어버릴지도 모른다.

「브리짓 존스의 일기」라는 소소한 일상을 소재로 자기 자신과 주변을 한번 돌아보게 하는 크리스마스 시즌용 영화가 있었다. 주인공 브리짓은 서른을 넘긴데다 살집도 꽤 있는 편이다. 미혼녀들의 매력 경쟁 속에 끼자면 나이에 있어서나 몸매에 있어서나 많이 기운다. 브리짓은 남자와 데이트가 있는 저녁이면 무슨 속옷을 입을지 망설인다.

야시시한 삼각팬티는 꺼내서 몇 번이나 만지작거리다가 매번 다시 옷장 서랍에 넣는다. 왠지 자기 것이 아닌 것 같고, 펑퍼짐한 자신의 엉덩이에는 이렇게 쪼끄만 조각이 어울리지 않을 거라는 생각 때문이다. 어느 저녁 드디어 그녀에게 로맨틱한 순간이 찾아왔지만 그녀는 키스에 정신을 집중할 수가 없

다. 그날 입고 나간 잘 벗겨지지도 않는 커다랗고 딱딱한 기능성 사각팬티 때문이다.

영화의 결말은 사각팬티를 옹호하는 입장으로 흘러간다. 브리짓이 두 남자 사이에서 고민하는데, 아주 날씬해진 후 어느 특별한 날에나 한번 입어봄직한 삼각팬티 같은 남자보다는 항상 곁에서 똥배를 꾸욱 눌러주는 꼭 필요한 사각팬티와 같은 남자를 택한 것이다.

잘빠진 몸매보다
잘난 마음을

우리는 종종 살을 뺀 다음에 진짜 인생을 살아보리라 생각하기도 한다. 날씬했던 시절에 입던 민소매 셔츠와 타이트한 바지만이 진정한 인생을 표현하는 옷이고, 현재 걸치고 있는 넉넉한 티셔츠와 고무줄 바지는 그저 무언가를 감출 때마 필요한 천조각으로 여긴다. 꼭꼭 숨겨진 채 햇볕도 못 쬐어 두부처럼 허옇고 털렁거리는 팔뚝살과 허벅짓살 그리고 뱃살……다른 사람에게도 사랑받지 못하고 스스로에게도 인정받지 못하는 저주받은 살들임에 틀림없다. 자기 몸의 일부이건만, 어쩌다 이렇게 되어버렸을까.

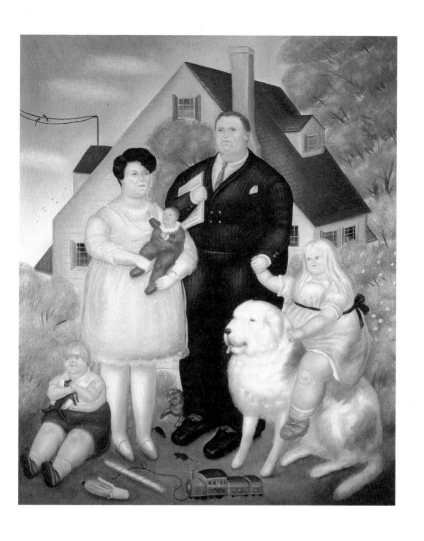

페르난도 보테로, 「요아킴 장 애버바크와 가족」, 1970

콜롬비아 출신의 화가 페르난도 보테로Fernando Botero, 1932~ 는 뚱뚱한 인물상을 그리는 화가로 유명하다. 인물뿐 아니라 모든 사물을 터질 듯 팽창시켜 양감 있게 표현함으로써 그 무엇하나 심각할 것이 없는 세상을 묘사한다. 단순히 퉁퉁하다는 이유만으로 세상은 기름진 홍겨움이 넘쳐난다. 그의 그림 「요아킴 장 애버바크와 가족」의 인물들도 모두 뚱뚱하다. 물론 보테로의 다른 그림들에서처럼 희극적으로 뚱뚱하지는 않다. 인물들은 마치 가족사진이라도 찍는 듯 집 앞에 서 있고, 지붕의 삼각 형태에 맞춰 사람들도 화면 중심에 삼각형 구도로 배열되어 있다. 삼각형은 안정된 가족을 시각적으로 연출하기에 가장 좋은 구도다. 게다가 모두 투실투실하게 그려진 덕에 풍요롭고 여유롭다는 느낌마저 주고 있다.

듬직한 몸집의 아버지가 왜소한 아버지보다 경제력 있고 믿음직스러워 보였던 시절에 제작된 그림이다. 푸짐한 엄마는 날씬한 엄마보다 좀더 인자하고, 통통한 아이들우 비쩍 마른 아이들보다 덜 까탈스러울 것이라 생각하던 그 시절 말이다. 그러니까 이 그림이 그려진 1970년에는 아직 뚱뚱한 사람에 대한 인식이 그리 가혹하지 않을 때였다. 내가 초등학교 다닐 적에만 해도 배 나온 중년남자에게는 '사장님'이라는 칭호가 자연스럽게 따라붙었다. 내 아버지도 넉넉한 사람처럼 보이기

위해 살을 찌우려고 늘 애쓰셨다.

아버지 세대는 배고픈 시절을 지내본 사람들이었고, 언제 또 굶주릴지 모른다는 두려움을 가지고 있었다. 젊어서 헝그리 했던 세대는 배고픈 상황을 벗어나자, 앞뒤 생각하지 않고 원 없이 먹어서 배불뚝이들이 되었다. 그리고 자신들의 푸짐한 배를 보며 '이만 하면 충분하다'며 흡족한 미소를 지었다.

간결체의 대명사로 불리는 소설가 헤밍웨이에게도 엄청 배 곯던 시절이 있었다. 무명 시절 헤밍웨이의 에피소드는 유명하다. 그는 당시 유명 작가들이 모이던 파리의 '셰익스피어 앤드 컴퍼니'라는 서점에서 꿈을 키우며 문인들의 토론을 듣는 순수한 문학도였지만, 돌아오는 길에 배에서 '꼬르륵' 소리가 나면 갑자기 눈빛을 번득이며 굶주린 승냥이로 돌변했다. 그는 사람들의 눈을 피해 아주 능숙한 솜씨로 공원의 비둘기에게 접근해 먹이를 주는 척하며 단번에 목을 비틀어 가방에 집어넣었다. 먹기 위해서였다.

오랜 세월이 흐른 후에 그는 자신이 일용할 양식으로 희생시켰던 수십 마리의 비둘기들을 추모한다는 후기를 어느 책에 써넣기도 했다. 그렇게 비둘기 고기를 먹던 청년은 『무기여 잘 있거라』로 베스트셀러 작가의 자리를 굳혔고, 『누구를 위하여 종은 울리나』를 내놓을 무렵에는 배가 두둑한 중년이 되었다.

배가 나왔다는 것은 누가 봐도 그가 배고픔을 극복해내고 자수성가했다는 완벽한 증거였다.

기름지고 뚱뚱한 것은 오래도록 긍정적인 이미지를 품고 있었다. '요리가 기름지다'고 말하는 것은 식탁이 풍성해서 좋다는 의미였고, 허릿살이 접히고 엉덩잇살이 피둥피둥한 것이 삐쩍 마른 여성보다 미학적 이상에 훨씬 근접했었다. 섭취하지 못한 지방을 눈으로라도 만족하고 싶은 심리였는지도 모른다.

하지만 이제 식량이 바닥날지도 모른다는 기근의 공포는 사라지고 그 빈자리를 비만의 공포가 차지하게 되었다. 뚱뚱함은 풍요가 아니라 게으름과 욕심의 대명사가 되었고, 부와 성공의 상징이 아니라 자기 관리에 소홀하고 의지도 나약한 사람을 뜻하게 되었다.

그렇다. 뚱뚱함을 혐오하고 여분의 살들을 저주하는 일은 분명 요즘 우리 시대의 사고방식이다. 하지만 뚱뚱하기 때문에 스스로 볼품없는 존재라고 생각하지는 말자. 자기 부정은 특히 사랑을 하는 데 극심한 방해가 되기 때문이다. 넘치는 살들 때문이 아니라, 자신을 낮게 평가하기 때문에 매력을 잃는 것이다. 화가의 연인 중에서도 그런 여자가 하나 있었다. 독일 청기사파의 화가 프란츠 마르크Franz Marc, 1880~1916의 연인 마리아 프랑크가 그 주인공이다.

한 축제에서 프란츠를 본 마리아는 그의 멋진 모습에 첫눈에 반한다. 하지만 독보적으로 눈에 띄는 그에 비해 자신은 예쁘지도 않고 뚱뚱한데다 차림새도 허름하다는 생각에 감히 다가설 엄두를 내지 못한다. 프란츠가 다른 여자를 사귈 때에도 '나도 좀 봐줘요'라고 차마 말할 수가 없었다. 상대 여자는 자기가 봐도 가냘픈 몸매에 너무나 아름다워 보였기 때문이었다. 「거대한 푸른 말들」에서 보듯 마르크는 동물을 주로 그리는 화가였고 동물 중에서도 말을 가장 즐겨 그렸다. 그는 말을 보면 가슴이 뛰었다. 사악함이 전혀 깃들지 않은 말의 순수한 영혼은 정신적으로 가장 고결한 색인 파랑으로 표현해야 하는 어떤 경지라고 확신했다.

사람에게서 생명체의 울림을 단 한 번도 느껴본 적 없었던 프란츠는 마리아의 희고, 양감 있는 몸뚱이에서 때 묻지 않은 건강한 생명력이 뿜어 나오는 것을 문득 발견하게 된다. 프란츠는 아주 뒤늦게야 그녀가 자신을 사랑하고 있었음을 알게 된다. 고향으로 돌아가려는 마리아에게 그는 이렇게 외치며 붙잡는다. "내게 당신은 순수한 영혼이고, 사랑 그 자체야." 사실 그는 단 한 번도 마리아가 푸짐하기 때문에 볼품없다고 생각한 적이 없었다. 그녀가 세상에, 그리고 자기 옆에 존재한다는 사실을 미처 깨닫지 못했던 것뿐이다. 그것은 어쩌면 마리

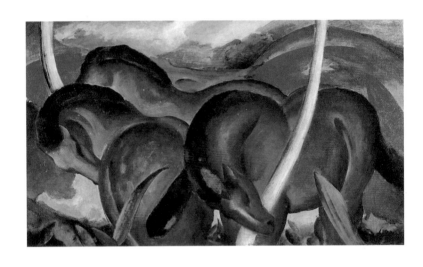

프란츠 마르크, 「거대한 푸른 말들」, 1911

아의 탓이었는지도 모른다.

　남아도는 살들은 부정해도 자기 존재마저 부정해서는 안 된다. 살이 많으면 그냥 덩치 큰 사람이지만, 자기를 부정하면 순식간에 아무런 매력 없는 슬픈 뚱보로 전락하고 만다.

시간 앞에서 허둥대는

당
신
에
게

나는 정각 오전 열한 시에 태어난 모양이다. 누렇게 바랜 병원 신생아 수첩에 간호사의 글씨로 그렇게 쓰여 있다. 오전 열한 시는 사주와 궁합을 볼 때 조금 문제시 되는 시간이다. 자, 축, 인, 묘, 진, 사…… 이렇게 따져볼 때 사시는 오전 아홉 시부터 열한 시 사이, 오시는 열한 시부터 오후 한 시 사이를 뜻하는데, 열한 시는 정확하게 사시와 오시의 경계에 있기 때문이다. 약혼할 때 사주단자를 써 보내면서 그 시간 때문에 어머니와 진지하게 고민했었다. "잘 생각해보세요, 엄마가 나를 낳던 방에 혹시 시계 없었어요?" 어머니는 시계를 본 기억이 없다고 답하셨다. "그럼, 간호사가 아이를 받고 나서 시계를 보니그게 열한 시였을까요, 아니면, 열한 시가 조금 넘어 있었는데

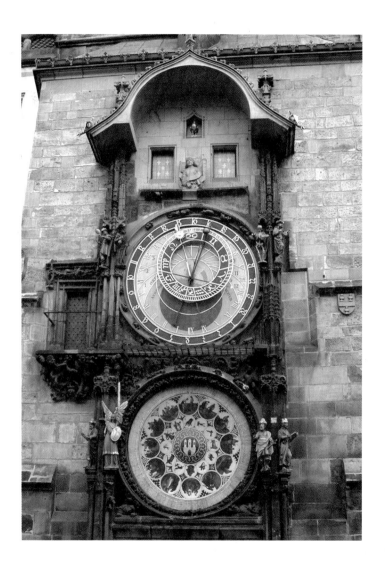

체코 프라하 구시청사의 천문시계탑

아이가 나온 것은 열한 시였을 것이라고 추정해서 기록한 것일까요." 우리는 마치 셜록 홈즈와 왓슨 박사가 사건을 캐들어가듯 따져보았다.

그래도 해결이 나지 않자 다소 엉뚱한 면이 있는 우리 모녀는 용하다는 어느 역술인을 찾아갔다. 내가 사시에 태어난 사람 같은지, 오시에 태어난 사람 같은지 물어보기로 한 것이다. 요즘 사람을 해시계 시대의 사람으로 재탄생시키기 위해서다. 그때 역술인의 대답 역시 참으로 오묘하기 짝이 없었다. 그가 이르기를, 나는 근본적으로 글을 가까이 하는 운세를 타고 났는데 만일 내가 사시에 태어났다면 분석적인 성향이 있어 학자의 길을 가고 있을 것이고, 오시에 태어났다면 창조적인 성향이 있어 작가의 길을 가리라는 것이다. 어머니는 곰곰이 생각하시다가 "사시가 맞는 것 같네" 하셨다. 당신 딸이 학자가 되길 은근히 바라셨던 모양이다.

시간은
시간일 뿐이다

숫자판을 가진 기계 시계가 존재하지 않았던 무렵의 유럽 사람들에게는 교회 종소리가 시간을 알 수 있는 유일한 방법

이었다. 수도원에서는 기도시간을 알리기 위해 종치기를 고용했는데, 말하자면 그가 일종의 인간 시계였던 셈이다. 보통 사람들은 새벽 종소리를 듣고 일어나 일을 시작하고, 만종의 소리와 함께 일손을 멈추었다. 종이 몇 번 칠 때 물방앗간에서 만나자라는 식으로 약속을 하기도 했다.

교회의 종탑은 곧 시계탑을 겸하게 되었는데, 이는 교회가 사람들의 일상을 지배했다는 증거이기도 했다. 이후 시민을 위한 광장 문화가 발달하면서 시계탑은 교회의 종탑에서 독립되어 시청사의 중심부에 드높이 세워졌다. 가장 높은 곳에 있다는 것은 가장 잘 보이고, 그래서 가장 지배적일 수 있다는 뜻이다. 시계탑을 소유하는 건물은 교회이건 정부이건 당대 권위를 행사하던 주체의 것이라는 점은 의심할 필요가 없다. 그리고 권위를 행사하는 자의 주변에는 언제나 희생자도 있게 마련이다.

시계탑에 얽힌 희생자 이야기는 참으로 많은데, 그중 하나는 체코 프라하의 심장부에 위치한 구시청사 건물의 시계탑과 관련된 것이다. 이 건물에는 15세기에 프라하 대학의 한 수학교수가 제작했다고 하는 아름다운 천문시계가 있어 늘 관광객들로 북적거린다. 시계는 15세기에 만들어진 후 400년 동안 저주받은 듯 멈춰 있었는데, 거기에는 전설적인 사연이 깃들

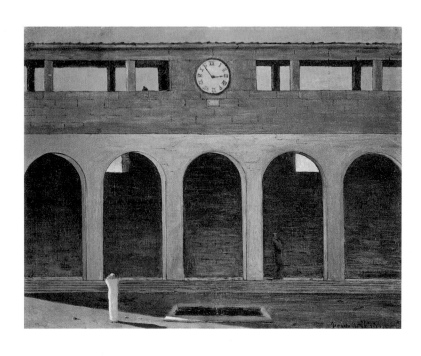

조르지오 데 키리코, 「시간의 수수께끼」, 1910∼11

어 있다.

프라하 시계탑의 소문을 들은 유럽 각 도시에서 시계를 만든 수학교수에게 똑같은 것을 만들어달라고 앞다투어 주문하자, 프라하 시청은 아름다운 시계를 독점하고자 사람을 시켜 교수의 눈을 멀게 해버렸다. 새로운 시계를 만들기는커녕 앞을 볼 수조차 없게 된 교수는 안타까운 마음에 첨탑으로 올라가 자신의 유일한 걸작품을 만져보려다 그만 실수로 떨어져 죽고, 그날부터 시계는 갑작스레 작동을 멈추었다나.

왠지 시계라는 모티프는 가장 생생하게 '바로 지금'을 가리키는 것 같으면서, 또 어느 한편으로는 시간을 초월해 높은 곳에서 우리를 지켜보는 어떤 존재 같기도 하다. 이탈리아의 형이상학파 화가였던 조르지오 데 키리코Giorgio de Chirico, 1888~1978의 작품을 보면 더더욱 시계가 무슨 초시간적인 생명력을 가지고 있다는 느낌에 사로잡힌다. 그의 작품「시간의 수수께끼」에서는 시계가 태양처럼 아케이드 위로 떠 있다. 빛과 어둠이 강렬한 대조를 이루면서 건물 아래 쪽으로 띄엄띄엄 떨어져 있는 사람이 둘 보인다. 흰 옷을 입은 여인과 아케이드 안에 서 있는 잿빛 남자다. 어쩌면 이 그림은 현실이 아니라 희미한 기억 속의 한 장면일지도 모른다.

'그래, 맞아, 거기에 시계가 있었어. 시곗바늘은 세 시 오 분

전쯤 가리키고 있었지. 흰 옷을 입은 여자가 뒷모습을 보이면서 서 있었어. 그리고 한 남자가 아케이드를 지나가고 있었고, 2층에도 형체를 잘 알아볼 수는 없지만 누군가 내려다보고 있었던 것 같아······'

회상에 대해서라면 마르셀 프루스트의 『잃어버린 시간을 찾아서』가 떠오른다. 1909년 1월의 어느 눈 오는 날 저녁, 마르셀은 과자를 차에 찍어 먹다가 뭐라 형용하기 어려운 광휘와 행복감에 가득 찬 감정으로 벅차오른다. 이 감정에 집중하자 그동안 까맣게 드리워져 있던 스크린이 싹 걷히고, 갑자기 행복했던 어린 시절, 시골집에서 마들렌 과자를 홍차에 찍어먹던 때로 돌아가 있었다. 시간을 되찾는다는 것은 바로 그런 것이다. 과거와 현재의 간극을 완전히 초월하는 경이로운 경험이다. 늘 생각하지 않는다고 해서 완전히 잊힌 것은 아니다.

그러나 오래도록 머무르고 있다고 해서 꼭 아름다운 기억이라고 할 수는 없다. 초현실주의자 살바도르 달리Salvadore Dali, 1904~89의 그림 「기억의 영속성」을 보자. 이 그림에도 시계가 여러 개 등장하는데, 이 시계들은 화가가 좋아하던 카망베르 치즈처럼 늘어져 흐느적거린다. 쉽사리 뇌리에서 떠나지 않는 미련들을 그렇게 표현한 것 같다. 탁자 위에 걸쳐진 시계 위에 앉은 파리는 너무 오래되어 신선함을 잃기 시작한 기억을 말

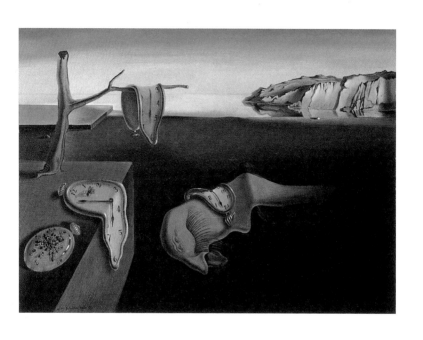

살바도르 달리, 「기억의 영속성」, 1931

하는 것이다. 그 옆의 펜던트 시계 위에는 파리 대신 개미들이 모여 있다. 어느 생물체 위로 삽시간에 몰려들어 새까맣게 덮처드는 소름끼치는 개미떼다. 이 개미떼는 인생의 시간을 갉아먹는 존재를 상징하는 것일까, 아니면 반대로 생의 즐거움을 갉아먹는 시간의 존재를 상징하는 것일까.

시간 앞에 인간은 언제나 정도를 벗어나 있다. 미치도록 바쁘거나 아니면 지나치게 지루하거나, 너무 일찍 왔거나 아니면 너무 늦게 왔거나 할 뿐이다. 어느 누구도 시간을 자기 것으로 다스리지 못하고, 그저 만인이 원하는 시간에 맞추느라 닦달해가면서 살고 있다. 사실 시간이란 실체가 없는, 그저 인간이 편의를 위해 만들어놓은 눈금에 불과한네도 밀이다. 당신 집을 한번 살펴보라. 당신의 벽시계는 혹시 우러러보이는 장소에 권위적으로 붙어 있지 않은지.

내가 중고품처럼

자동차가 고장이 나서 공장에 들어가고, 2주 동안 차 없이 살아야 했다. 차는 간혹 자신의 존재감을 알리기 위해 병이 난다. 내 차처럼 말이다. 일주일 후 차가 입원해 있는 차 병원에서 전화가 왔는데, 부품 하나를 아직 이식받지 못해서 수술이 좀 지연되고 있다고 했다. 밖은 줄곧 계절답지 않은 맹추위에 눈 섞인 비까지 지저분하게 내리고 있고, 대중교통을 이용해서는 가기 어려운 외딴 작업장 방문도 그 주에만 두 건이나 잡혀 있었다.

고장의 빈도가 서서히 잦아지던 차였다. 새 차를 살 때가 되었지만, 오래 몰던 차를 팔 때의 그 묘한 이별의 느낌이 두려워 한 달 두 달 넘어가도록 망설이고 있었다. 생각해보니 그

전날 강남대로를 지나가다가 즉흥적으로 이끌려 자동차 영업점에 들어갔던 것이 좀 안 좋았었나보다. 막 출시된 차들을 빙글빙글 둘러보다가 운전대 앞에 앉아도 보고 팸플릿까지 챙겨 들고 문을 나서는데 나를 기다리고 서 있는 내 차의 표정이 뭐랄까…… "그냥 구경만 해본 거야. 널 처음 봤을 때와는 비교도 못하지" 하고 달래주었지만 밤새 상실감이 컸던지 바로 그다음날 점심 무렵 길 한복판에서 갑작스런 마비 증상을 호소하더니 작동을 멈추고 말았던 것이다.

결국 나는 내가 아쉬워서 겨우 잡아놓은 중요한 점심 약속을 취소해야 했고, 이래저래 점심도 쫄쫄 굶었다. 아무튼 기계와는 절대로 감정을 트지 말아야 한다. 키우던 강아지는 병들어 시름시름할 때까지 여생을 함께하는데 기계는 굼뜨고 더디면 어쩔 수 없이 다른 것으로 교체해야 하기 때문이다. 기계의 큰 맹점은 죽지 않아도 버려야 하는 순간이 온다는 것이고, 그저 그에 무감해지는 수밖에는 달리 대처 방안이 없는 것 같다.

당신은 낡은 기계가 아니라 늙어가는 사람이다

찰리 채플린이 나오는 영화 「모던 타임즈」는 기계 시대를

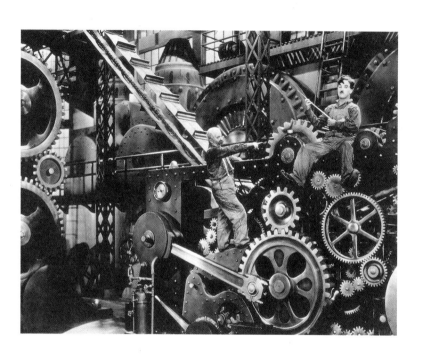

찰리 채플린 감독의 영화 「모던 타임즈」 중 한 장면(1936)

살아가는 사람의 태도를 보여준다. 주인공 찰리는 컨베이어 공장에서 나사못 조이는 일을 한다. 그는 처음에는 기계가 만들어놓은 규칙과 속도에 맞추어 사는 것에 적응하지 못해 점점 신경이 쇠약해지더니 결국 정신병원 신세를 져야 할 만큼 증상이 심해지고 만다. 실직자가 된 그는 뜻하지 않게 파업자들 무리에 끼게 되고, 어쩌다 감옥까지 가게 된다.

자기도 모르는 새 기계 인간이 되어버렸는지, 감옥에서의 반복적인 노동은 이상하게도 그에게 안정감을 준다. 하지만 그것도 잠시뿐, 곧 모범수라는 이유로 안타깝게도 감옥에서 풀려난다. 일자리도 없고 갈 곳도 없어진 그는 다시 감옥에 가서 지내려고 엉뚱한 일들을 계속 벌이고, 그런 웃지도 못할 실수담들로 영화는 흘러간다. 하지만 찰리는 제대로 되는 일이 하나도 없는 우여곡절의 삶 속에서도 희망을 잃지 않는다. 영화의 맨 끝 장면에서 그는 예의 그 경쾌한 팔자 걸음으로 삭막하게 펼쳐진 길을 웃으며 종종종 걸어간다. 슬퍼하면서 주저앉아 있을 시간이 없다. 오늘도 기계는 계속 돌아가야 하고, 기계 시대의 인간은 감정 없이 계속 앞으로 걸어가야 하니까.

기계란 인간의 운명을 거슬러 홀로 발전해나가는 듯 여겨지지만, 사실 시작은 인간을 고된 노동으로부터 해방시켜주기 위해 발명되었다. 아담은 창조주의 뜻대로 평생을 소모적인

육체노동으로 보내는 대신 보란 듯이 기계를 발명해냈고 과거에는 하층민이나 노예가 하던 일들을 기계가 대신함으로써 모든 사람들이 하늘 아래 평등하게 공존할 수 있는 세상이 올 거라고 믿었다.

페르낭 레제Fernand Léger, 1881~1955가 바로 그런 기계적 유토피아를 꿈꾸던 화가 중 한 사람이다. 그의 그림에서는 주로 금속관 같은 모티프가 기계로 찍어낸 듯 반복적으로 나온다. 1948년에 완성한 「여가」에서도 로봇처럼 비슷비슷하게 생긴 사람들이 여유롭게 휴가를 즐기고 있다. 기계 덕분에 누구나 생활의 윤택함과 풍요로운 시간을 가질 수 있게 된 행복한 인간의 모습인 것이다.

그림 속에서 사람들은 자전거를 타면서 휴일을 보낸다. 자전거는 인간에게 자유의 날개를 달아준 최초의 기계다. 자전거를 탈 때 얼굴에 닿는 상쾌한 바람의 촉감은 마치 새가 되어 창공을 훨훨 날아가는 자유의 기분을 만끽하게 해주었다. 휘날리는 머리카락, 길고 거추장스런 치마를 벗어던진 여성의 모습은 집에만 갇혀 있던 여성들의 사회적 해방을 상징하는 것이기도 했다.

기계는 하나하나가 모두 인간의 욕망에서 탄생한 것이다. 온갖 날개 형태들을 만들어 붙이고 높디높은 에펠탑 꼭대기에

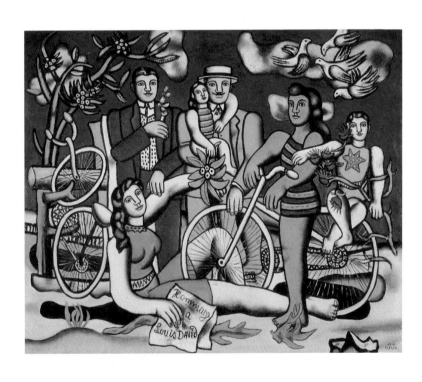

페르낭 레제, 「여가 ─ 루이 다비드에게 보내는 경의」, 1948

서 '날자, 한번 날아보자꾸나'를 외치며 떨어져 죽었던 수많은 사람들의 바람이 있었기에 드디어 비행기라는 기계가 발명되었고, 그런가 하면 자동차는 대중교통 수단과는 달리 낯선 곳에서도 방해받고 싶지 않은 사생활에의 욕구가 합해진 결과물이다. 자동차가 단순히 빠르기만 한 기계로 진화되지 않고 늘 거실 소파를 그대로 옮겨놓은 편안한 디자인을 유지하는 것은 바로 그런 이유에서다.

기계가 인간에게 준 가장 놀라운 기적은 역시 속도라고 할 수 있다. 하루종일 걸어도 얼마 가지 못하는 거리를 기계는 단 몇 분 안에 갈 수 있게 해주었고, 하루종일 일해도 한두 개밖에 만들지 못하는 물건을 기계는 엄청난 속도로 찍어냈다. 그러다 어느 순간 사람들은 애초 자신의 욕망이 무엇이었는지 까맣게 잊은 채 속도 그 자체를 예찬하기 시작했다. 1909년 『르 피가로』지에 발표된 이탈리아의 시인 마리네티의 미래주의 선언문이 하나의 예일 것이다.

……속도라는 새로운 미로 풍요로워진 세상의 위대함을 우리는 인정한다. 폭발하는 바람을 내뿜어낼 우람한 배기관이 부착된 경주용 자동차. 기관총 위를 달리는 듯 붕붕 소리를 내는 자동차는 사모트라케의 승리의 여신상보다 아름답다.

우리는 운전대를 잡고 있는 그 사람을 찬미하고 싶다. 이상
을 향한 그의 깃발은 순환궤도 위를 질풍처럼 달려 지구를
통과한다.

시인의 말대로라면 이제는 속도를 지닌 자가 승리자이고 영
웅이다. 하지만 속도에는 스스로를 베는 칼날이 숨어 있다는
것을 눈치챘어야 했다. 속도가 더뎌진 기계가 매력적이지 못
하듯 기계 시대의 인간 역시 시간당 생산성이 떨어지는 순간
한없이 초라해지고 마는 것이다. 본래 사람은 나이가 들수록
원숙해져가는 동물이었지만 이제는 사람도 젊고 성능 좋은 신
형 모델이 최고라고 믿는 시대가 됐다. 그래서 진정 노인을 위
한 나라는 사라지고 말았다.

기계처럼 무언가에 실컷 사용된 후 노쇠하여 버려진다는 느
낌을 받을 때가 있다. 가령 직장에서 정리해고된다거나, 믿고
의지하던 상사나 후배에게 배신당하거나…… 물론 그런 관계
란 애초부터 일정 기간 동안의 필요와 계약에 의해 이루어졌
던 것이고, 정당한 보수를 받았다면 그것으로 만족하는 게 당
연한 것인지도 모른다.

하지만 자신이 평생 쌓아온 노하우가 어디선가 번쩍하는 신
학문을 배우고 온 새파란 젊은이의 지식보다 훨씬 하찮게 비친

다거나 어느 순간부터인가 자신이 매력 하나 없이 구걸만 하는 사람으로 느껴질 때, 그런 상황을 덤덤하게 받아들이기란 참으로 어려운 일이다. 또 세상이 하루아침에 나를 고장 난 기계처럼 실패자로 낙인찍어버리는 그 기분도 참담할 것 같다.

본래 기계는 인간에게 날개를 달아준 장본인이었다. 그런데 인간을 기계적 가치로 평가하기 시작하면서 그 날개는 어깨를 짓누르는 무거운 짐이 되고 말았다. 짐에 눌려 상처받는 기계 인간이 아니라 날개 달린 자유로운 영혼으로 살고 싶다. 날로 소모되어 쇠진해가기보다는, 한 땀 한 땀 일한 흔적이 차곡차곡 나무의 나이테처럼 축적되어갔으면 좋겠다. 그리고 그렇게 쌓아올린 연륜이 세상에 귀하게 여겨진다면 더 바랄 것이 없겠다. 아니, 누가 뭐래도 나는 어제에 비해 훨씬 더 지혜로워진 오늘을 맞으며 늙어갈 것이다.

삶의 중심은

하
트

"꼭 봐야 해요. 그것 때문에 뉴욕에서 왔어요." "전시 중이 아
닌 작품은 꺼내서 보여드릴 수 없어요." 금요일, 업무를 마치
기 한 시간쯤 전에 어느 미국인 방문객이 내가 일하는 박물관
안내데스크에서 생떼를 쓴다기에 나가봤다. 국보급 도자기를
보러왔는데, 때마침 전시 교체 중이어서 수장고에 넣어둔 유
물이었다. 자기가 뉴욕이라는 아주 먼 곳에서 오직 그 도자기
를 실견하겠다는 일념 하나로 물어물어 이곳까지 찾아왔는데,
정성을 봐서 허락해줘야 하는 것 아니냐고 구구절절 늘어놓으
며 설득하려 들었다.

　나는 아주 냉랭하게, 아니 그런 척을 하면서 "규칙이에요"
하고 답해주었다. 하지만 그는 포기하지 않고 말한다. "모든

규칙에는 예외라는 게 있잖아요?" 딱한 사정에 마음은 벌써 흔들렸지만 애써 외면하며 머리를 가로저었다. 생면부지의 사람을 위해 규칙을 위반하고, 위반기록이 남는 귀찮은 형식적인 절차들을 자진해서 겪고, 또 만에 하나 있을지도 모르는 도난과 파손의 책임까지 몽땅 짊어질 이유가 내게는 없지 않을까.

사실 예전에 나도 작품의 소장처만 확인한 채 뉴욕에 있는 미술관에 갔다가 헛걸음질을 해봤었다. 뉴욕 거주자가 아니기 때문에 다른 날 또 오는 것은 보통 일이 아니라고, 내 논문에 너무나 중요한 자료라고, 애원해봤지만 그저 안 된다는 똑같은 말만 자동응답 테이프처럼 반복해서 들어야 했다. 살다보니 이렇게 상황이 역전되는 일도 생기는구나. 참, 세상일이란······.

"도움이 못되어 미안합니다. 제겐 권한이 없습니다." 나는 정중한 태도로 그렇게 말했다. 그는 너 같은 영혼도 없는 인간, 참 한심하다는 듯 쳐다본다. '왜 그런 표정으로 봐요? 권한에 기댄 것은 당신이 사는 사회가 먼저 아니었나.'

마음
가는 대로

권한은 인간에게는 없고 인간이 만든 원칙에만 있다. 이건

부정할 수 없는 우리 시대의 진실이다. 감히 원칙을 어기려면 책임전가라는 어마어마한 위험을 감수해야 한다. 그러다보니 사람들은 아예 상황 판단은 하려 들지 않고 오직 원칙대로만 맞추어 살기 시작했다.

다다 예술가 라울 하우스만Raoul Hausmann, 1886~1971이 나무로 제작한 「기계적인 머리」가 생각난다. 다다는 제1차세계대전 이후 퍼져나간 극심한 허무주의에서 비롯한 것으로, 기계문화가 세상을 전쟁으로 내몰고 있는 동안 그 '잘난' 예술은 대체 뭘 하고 있었는지를 물으며 탄생했다. 뒹굴뒹굴 자기만족에 빠져 있을 뿐인 예술을 참혹하게 비웃어주겠다던 반항적인 예술정신을 일컫는 말이 바로 '다다'다.

하우스만의 이 작품은 기계문명이 초래한 대표적인 결과물로 아둔해 보이는 인간의 머리통을 보여주고 있다. 이마와 귀에는 각각 눈금자가 달려 있고, 머리에는 모자 대신 계량컵을 엎어 씌웠다. 이 머리는 스스로 생각할 능력따윈 전혀 없고 원칙에 맞는지, 기준에서 벗어났는지 수치로 잴 줄만 아는 꼭두각시 무뇌아다.

이런 사람들, 소위 영혼 없는 인형들이 전 세계 곳곳을 장악하고 있다. 나라고 뭐 별 수 있겠는가. 논문 자료 찾으러 다닐 적만 해도 분명 물고기처럼 팔팔 뛰는 영혼을 가지고 있었던

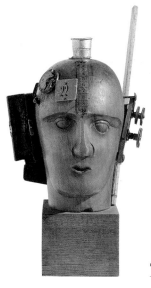

라울 하우스만, 「기계적인 머리(시대정신)」,
c.1920

것 같은데······.

간혹 어느 논문 제목에 '코페르니쿠스적'이라는 형용사가 붙어 있는 것을 본다. 태양이 지구를 도는 것이 아니라, 지구가 태양 주위를 돌고 있다고 생각한 코페르니쿠스처럼 1천여 년의 생각을 확 뒤엎는 발상의 전환이라는 의미로 쓴 제목이다.

그런 논문 제목을 지나칠 때면 대단하다는 생각에 앞서 의심이 간다. 전후좌우를 바꾸어놓을 만한 완전히 혁명적인 생각이 요즘에도 과연 있을까? 굵직한 무엇을 발견해내고 새로

운 원칙을 내놓는 일이 우리 세대에도 가능할까?

세상의 비밀은 퍼다 쓰기만 하면 될 정도로 누군가 이미 죄다 밝혀놓았고, 내가 하고 있는 일은 그저 검색과 인용에 불과하다는 생각이 들 때가 많다. 상대방이 어떤 사람인지 알기 위해 항간에 그에 대해 말해지는 모든 이야기들을 하나도 빠뜨리지 않고 들어두어야 제대로 아는 것일까? 상대를 만나보지도 못한 채 말이다. 그날 도자기를 실견하러 온 미국인에게 나는 도자기가 실린 두툼한 도록을 대신 보여주며, 여기에 중요한 자료들이 자세히 나와 있으니 참고하라고 위로해주었다. 그 사람뿐만 아니라 모두가 그렇게 산다. 온갖 형식들의 벽과 자료들의 숲속을 비집고 헤매면서 알고자 하는 어떤 실체는 구경은커녕 접근해보지도 못한 채 또 하루를 보낸다.

코페르니쿠스는 자신의 사후에 지동설에 관한 이론이 발표되도록 조처해놓았다. 세상의 중심인 지구가 돈다고 하면 '당신이 돈 거겠지' 하고 반응할 것이 뻔했고, 그는 그에 맞설 용기가 없었기 때문이었다. 그의 사후에도 한참 동안 지동설은 천동설을 완전히 몰아내지 못했고, 후에 뉴턴이 등장해서야 비로소 정설로 자리잡게 되었다. 뉴턴이 친절하게 정리해준 만유인력의 법칙, 특히 언제나 일정한 방향으로 쏠리게 만드는 중력의 존재는 사람들에게 훨씬 호소력 있게 들린다. 번거로운

장애를 수없이 만나지만, 그래도 궁극적으로는 자신을 이끌어 주는 아주 근원적인 힘이 있으리라는 믿음 때문일 것이다.

사람들 사이의 중력은 '금기'만 생산해내는 형식들을 이겨 내는, 무언가 세상이 상식적으로 도움이 되는 방향으로 돌아 가게 하는 강력하고도 단호한 중심이면 좋겠다. 사람에게 중 력은 바로 심장이다. 기능과 편리함을 위한 팔과 다리가 아닌, 타인을 경계하는 눈도 귀도 아닌, 의심하느라 쿵쿵거리는 코 도 아닌, 따뜻한 피가 펑펑 솟아나는 심장말이다.

「기계적인 머리」와 대조를 이루는 심장을 가진 인형 하 나를 소개한다. 스위스 베른 출신의 화가 파울 클레Paul Klee, 1879~1940의 「하트의 여왕」이다. 마치 어린아이가 그린 것같이 천진한 이 작품에서 선명하게 눈에 들어오는 것은 중심부의 새 빨간 하트다. 그러고 보니 여왕의 얼굴도 하트 모양으로 생겼 다. 오늘의 운세를 점치다가 만일 이렇게 생긴 카드를 뽑았다 면 그 메시지는 분명하다. '마음 가는 대로Follow Your Heart'이다.

클레는 독일의 유명한 디자인학교 바우하우스에서 교수로 지냈다. 20세기 초반에 세워져 나치 세력에 의해 문을 닫아야 했던 바우하우스가 이상으로 삼았던 것 중 하나는 예술의 기 능주의였다. 클레는 그러한 이상에 완전히 공감하지는 못했 고, 그래서 늘 고민이 많았다. 그는 중력에 이끌리듯 무언가

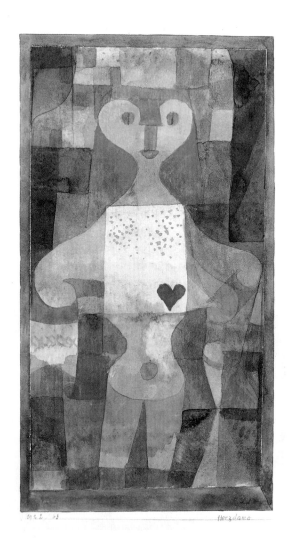

파울 클레, 「하트의 여왕」, 1922

마음가는 대로, 그림을 배우지 않은 어린아이가 자유롭게 색칠하는 것처럼 화면 위에 표현하고 싶었던 것이다.

지침서들이 너무 많아 스스로 판단하기 어려운 시대를 살고 있다. 가끔은 모든 원칙들의 장벽을 훌쩍 뛰어넘어, 정말로 마음 가는 대로 따르고 싶다. 어느 날 하루 정도는 네비게이션을 끄고 오래전 퇴화되어버린 동물적 직감을 되살려내, 오직 원초적 방향감각만으로 길을 나서보면 어떨까. 엉뚱하지만 용감하게.

내 존재를 느끼는
가을

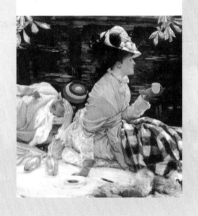

굳이 없는 것에서 나를 찾으려
애쓰지 말고, 있는 것에서 나를 발견할 때입니다

엉덩이의

제안

청바지가 멋쟁이의 사치품으로 처음 대두된 것은 내가 중학교 다닐 무렵에 유행하던 '조다쉬' 청바지부터가 아닐까 한다. 빨간 줄이 새겨진 나이키 운동화 그리고 조다쉬 청바지, 이 두 가지만 갖추면 중·고등학교에서 잘 나가는 부류로 인정받던 때가 있었다. 조다쉬의 상징인 말머리는 가정과 학교에서 억압을 느끼던 하이틴들에게 무의식적으로 초원을 마음껏 달리는 말처럼 탁 트인 자유를 꿈꾸게 해주었던 것 같다.

그러나 그들이 조다쉬에 열광했던 더 직접적인 이유는 바로, 엉덩이에 시선을 집중시켜주는 디자인 때문이었다. 박음실선이 두 줄이 아닌 세 줄로 장식된 뒷주머니, 그리고 그 위로 갈기를 휘날리는 말머리가 멋들어지게 새겨져 있었다. 조

다쉬를 입은 아이들이 삼삼오오 거리를 지나갈 때면 엉덩이에서 말들이 신나게 뛰는 듯 보였다. 그러고 보니 말은 엉덩이가 일품인 동물이다. 우람하고 긴 근육질의 허벅지 위에 쭈글쭈글함 없이 탄탄한 살집을 가진 그 거대하고 매력적인 엉덩이! 그러나 뭐니뭐니 해도 최고의 엉덩이는 역시 사람의 것이 아닐까.

우선 사람의 엉덩이는 동물들 중 유일하게 꼬리로 가리지 않아도 항문이 보이지 않도록 골이 져 있다. 두 발로 직립보행하기 시작하면서 구부정하던 유인원의 편평한 엉덩이는 점차 독립적인 형태를 갖추면서 볼록하게 변해갔다. 엉덩이의 두 폭이 항문을 완전히 감쌀 수 있도록 토실토실 살이 붙고, 볼록한 두 언덕 사이로 깊숙한 골짜기가 생겼다. 그리고 잘 익은 복숭아처럼 탐스러운, 쓰다듬어보고 싶은 둥그런 엉덩이를 지닌 인간으로 진화하게 된 것이다.

놀이 본능, 감추지 말고 흥겹게 흔들자

얼굴을 보는 것과 엉덩이를 보는 것은 의미가 다르다. 얼굴은 누구나 바라볼 수 있도록 공인된 부위지만, 반대로 엉덩이

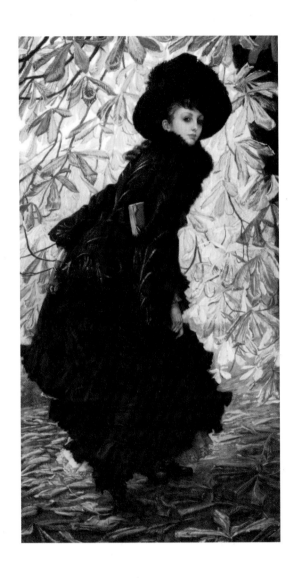

제임스 티소, 「10월」, 1877

는 옷을 입은 상태조차도 되도록 쳐다보지 말아야 할 곳으로 여긴다. 인류학자들의 관찰에 따르면, 암컷 원숭이는 수컷 원숭이를 유혹하고 싶을 때 보란 듯이 엉덩이를 내미는 행동을 한다고 한다. 이때 암컷의 엉덩이를 자세히 보면 선홍빛으로 부풀어 있다고 한다. 그렇게 들이대는 엉덩이를 보면 수컷은 어쩔 줄 모르고 안절부절 못한다는 것이다.

이성의 엉덩이는 종종 마음을 어지럽힌다. 그렇기 때문에 엉덩이에 시선을 모으는 행동이나 패션은 결코 예사롭지 않다. 그것에는 의도적인 유혹의 메시지가 담겨 있기 쉽다. 여기 누군가에게 엉덩이를 내밀듯 뒷모습을 보여주는 여인이 있다. 프랑스 낭트 태생으로 런던에서도 활동했던 화가, 제임스 티소James Tissot, 1836~1902의 그림 「10월」에 등장하는 여인 말이다.

노랗게 물든 10월의 낙엽을 배경으로, 안 그래도 마음이 뒤숭숭한 계절에 화려하게 생긴 여자가 나타나 '지금 날 사랑하지 않으면 나는 곧 떠날지도 몰라요'라고 말하고 있는 것만 같다. 이 가을이 지나버리면 영영 황량한 겨울인데, 지금 이 느낌이 사랑이라는 확신은 없을지라도 왠지 돌아서려는 그녀를 붙잡아야만 할 것 같다. '날 두고 가지 마, 가면 안 돼⋯⋯.'

티소는 이 그림을 그릴 당시 그림 속 모델 캐서린으로 인해 완전히 마음이 뒤흔들리고 있었다. 캐서린은 아이 딸린 이혼

녀에, 남편을 두고 다른 남자에게 꼬리치다가 쫓겨났다는 최악의 소문이 따라다니던 여자였다. 하지만 티소는 그녀를 도저히 거부할 수 없었다.

바람기가 많다는 그녀를 표현하기에 적당한 옷은 아마도 엉덩이를 강조하는 패션이 아니었을까. 우연인지 필연인지, 그림 속에서 그녀가 입고 있는 옷을 보니 유독 엉덩이 부분이 눈에 들어온다. 1870,80년대 유럽에서 유행하던, 이른바 버슬 스타일Bustle Style의 드레스다. 가짜 엉덩이 심지를 허리에 두르고, 엉덩이 쪽으로 치마를 당겨 프릴을 층층이 달아 한껏 부풀린 이 스타일은 360도로 퍼진 이전의 무거운 드레스에 비해 여인의 모습을 한결 경쾌하고 발랄하게 보이게 했다. 엉덩이를 거하게 했으니 걸을 때마다 실룩실룩, 상대방의 마음을 교란시키는 것은 물론이었다.

유혹적인 엉덩이를 가진 또다른 여인을 소개한다. 에밀 졸라의 소설 『나나』에 나오는, 이 남자 저 남자의 마음을 불사지르기를 취미로 삼는 바람둥이 여주인공 나나다. 그리고 그녀의 모습은 에두아르 마네Édouard Manet, 1832~83의 그림을 통해 '제대로' 볼 수 있다. '제대로'라고 표현하는 데에는 그럴 만한 이유가 있다. 사실 마네가 이 그림을 그릴 무렵 졸라는 아직 『나나』의 집필을 구상하지 않은 상태였고, 그림의 제목은 나중에

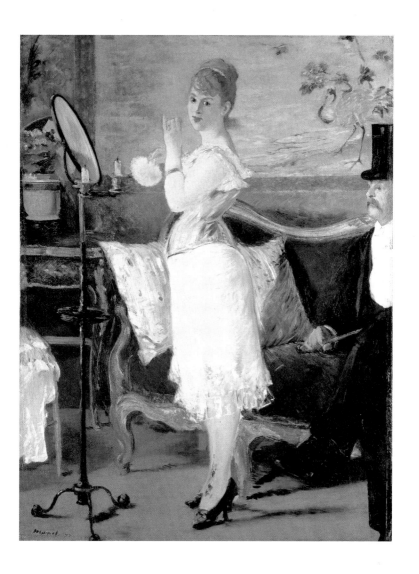

에두아르 마네, 「나나」, 1877

붙여진 것이다. 보통은 화가가 소설의 한 구절에서 영감을 받아 그림을 그리지만, 이 경우는 반대로 마네의 그림이 졸라에게 '나나'라는 여자의 이미지를 구체적으로 묘사하는 데 영향을 주게 된다. 그러니까 마네의 그림으로 인해 소설 속 여주인공 나나가 탄생했다고나 할까.

그림 속에서 나나는 속옷 차림으로 화장을 하는 중이다. 방전체가 취해버릴 듯 향긋한 화장품 냄새로 가득 찼을 것 같다. 통통하고 말랑말랑 부드러워 보이는 그녀의 피부는 손에 든 보송보송한 파우더용 깃털뭉치로 훨씬 촉각적으로 느껴진다. 화면 중앙을 차지하고 있는 두드러지게 커다란 엉덩이는 실제 살덩이가 아니라 버슬 스타일 드레스를 입기 위해 두른 심지 때문이다.

모자를 쓰고 지팡이를 든 점잖은 신사가 구석에 앉아 그녀가 어서 옷을 갈아입기를 기다린다. 무관심한 듯 무표정하지만 나나가 화장에 몰두하는 동안 그녀의 엉덩이를 몰래 원 없이 감상하고 있음에 틀림없다. 물론 나나 역시 남자 모르게 앞에 놓인 거울을 통해 남자의 시선을 감지하고 있다. 고지식한 남자가 자기에게 매료된 상황을 즐기고 있는 것이다.

졸라의 소설은 나나가 애정 편력에 있어 파란만장한 삶을 살다가 결국에는 천연두라는 몹쓸 전염병에 걸려 죽는 것으로

끝을 맺는다. 소설이나 영화에서 엉덩이가 헤픈 여자들의 종말은 거의 예외 없이 요절이다. 아마도 작가들은 지나치게 매혹적인 여자가 어느 한 남자만의 여자가 되어 성적 매력을 잃어가고 서서히 세월을 타면서 늙어가야 하는 현실을 상상조차 하고 싶지 않은 모양이다.

유혹자가 해피엔드를 맞지 못하도록 소멸시키는 더 중요한 이유는 독자들을 대신해 가하는 일종의 도덕적 징벌이 아닌가 싶다. 그녀로 인해 한 여자는 한 남자를, 한 남자는 한 여자를 영원히 사랑해야 하는 이상적인 신뢰 관계가 엉망이 되어버렸으니까.

너무 헤픈 엉덩이도 결말이 안 좋지만, 너무 감추고만 사는 엉덩이도 그리 권할 만하지는 않다. 타인의 시선을 그다지 즐기지 않는 사람들은 엉덩이가 눈에 띄지 않는 옷을 선호한다. 나도 늘 엉덩이를 덮어 가리는 긴 상의를 즐겨 찾는다. 그런 옷이 하루종일 신경도 쓰이지 않고 마음도 편하다. 그러다보니 엉덩이는 숨겨진 채 묵묵히 앉아 있기만 할 뿐 아무런 자기표현도 할 수 없게 되었다.

사실 엉덩이는 뇌가 알지도 못하는 사이사이에 틈틈이 흥에 들뜨고 제멋대로 들썩거리는 아주 재미난 신체 부위다. 떠들썩한 리듬에 맞춰 엉덩이를 마구 흔들어대는 춤은 기본이고,

반드시 유혹의 목적이 아니어도 주로 세상사 흥겨운 일에 동원되는 경우가 많다. 우리 신체 중에서 엉덩이는 유희의 본능에 솔직하게 반응하는 임무를 띠고 있기 때문이다. 중세사학자 요한 호이징하가 말한 대로 인간은 호모 루덴스Homo Ludens, 즉 놀이를 즐기는 동물이다. 인간이 아름다운 것을 추구하고, 그것에서 환희를 느끼고, 낭만적인 사랑을 할 수 있는 것은 모두 놀이를 좋아하기 때문에 가능하다.

그렇기 때문에 앉아 있지만 말고 이제 숨 좀 쉬자는, 좀 흔들어 보자는 엉덩이의 제안에 가끔은 귀를 기울여보아야 한다. 어쩌면 우리 신체 중 가장 예쁜 곳이 엉덩이일지도 모른다. 항상 의자에 파묻혀 가려진, 그래서 가꾸고 장식해야 할 몸의 일부분으로서 살지 못하고 마치 방석이나 쿠션인 양 잊힌 자신의 불쌍한 엉덩이에게 한번쯤 스포트라이트를 받게 해주면 어떨까. 특히 가만히 앉아 말로만 막연히, 매력 포인트라고는 하나도 키우지 않으면서, 이 계절이 가기 전에 사랑하고 싶다고 날마다 울부짖는 당신이라면 말이다.

넥타이의

다
짐

내가 처음으로 직장생활을 시작했던 1990년대 초반만 하더라
도 주변에서 멋을 낼 줄 아는 남자를 찾기란 쉬운 일이 아니었
다. 신입사원을 대상으로 하는 연수에 옷입기에 대한 강좌가
끼어 있을 정도였다. 정장 차림에서 멋내기의 핵심은 단연 넥
타이였다. "앞으로 여러분은 매일 넥타이를 매는 것으로 아침
을 열게 될 것입니다." 그때 초빙강사는 이렇게 말하면서 넥타
이를 맬 때에는 하루가 꼬이거나 뒤틀리지 않고 마무리까지 잘
풀리도록 기원하는 마음을 담아야 한다고 강조하기도 했었다.

입사 전부터 여자들은 화장은 기본이고, 옷차림도 간혹 세
미 정장 스타일로 입곤 하기 때문에 직장여성이 된다 한들 크
게 달라질 것도 없었다. 하지만 남자들은 입사와 동시에 극심

넥타이를 맨 전형적인 직장 남성의 모습

한 패션의 변화를 맞는 듯했다. 티셔츠에 면바지 차림은 마침
표를 찍고 스스로 자신의 목을 조여야 하는 넥타이 조직의 일
원이 되는 것이었다. 넥타이는 실용성과는 거의 관계가 없는
소품이다. 좀 덜렁대는 성격의 동기 하나는 매번 구내식당에
서 물수건을 얻어 넥타이에 흘린 국물을 닦아냈었다. "넥타이
대신 냅킨을 두르는 게 훨씬 실용적이지 않을까요?" 하고 나
는 그를 놀리곤 했었다.

입사 후 몇 달이 지나니 어느새 동기에게서 풋풋한 자기만
의 개성은 온데간데없고 온몸에 회사원다운 분위기가 철철 흐
르기 시작했다. 면도를 너무 잘했는지 빤질빤질해진 광나는
얼굴처럼 말투도 약간 능글능글 거만해져 있었다. 회사생활에
동화되려고 남몰래 노력한 결과였는지 모르지만, 내게는 그게
다 넥타이 탓으로 보였다.

오늘 하루도
신실하게

넥타이의 기원에는 두 개의 가설이 있다. 하나는 로마시대
보병들이 보온을 위해 손수건을 목에 두르던 것에서 유래했다
는 설이고, 다른 하나는 전쟁 때 로마의 기병들이 같은 편이라

는 표시를 하기 위해서 스카프를 특이한 방식으로 매던 것에서 비롯되었다는 설이다. 첫번째 설이 옳다면, 넥타이의 전신은 제법 실용적인 것이었음에 틀림없다. 하지만 내게는 두번째 설이 더 설득력 있게 들린다. 넥타이는 분명 팀원끼리 공동체 의식을 불러일으키기 위해 착용했을 것이다.

넥타이 공동체 문화의 진면모를 보았던 것은 어느 날 볼링장에서였다. 당시는 볼링이 꽤나 유행하던 시절이라 회사 근처의 볼링장에 가면 늘 30분 이상을 기다려야 했다. 일을 일찍 마치고 그곳에 온 회사원들은 양복바지를 양말 속에 불룩하게 집어넣고, 또 넥타이는 와이셔츠 세번째와 네번째 단추 사이로 쑤셔넣은 채 열심히 공을 굴렸다.

그뿐이 아니었다. 한껏 폼 잡으며 공을 굴린 후 돌아서 레인을 걸어 들어올 때면 비쭉 튀어나온 와이셔츠를 바지 속으로 주섬주섬 구겨넣는 것이었다. 마치 서로 약속이나 한 듯 어느 레인을 봐도 마찬가지였다. 그 한결같은 모습들이란! 그랬다. 이들은 바로 자신만의 스타일에는 아무런 관심도 없는 넥타이 부대였던 것이다.

오늘날 넥타이는 조직에서 혼자 튀지 않고 파묻히기 위한 패션 소품이 되었지만, 본래 그것은 자신을 아주 특별하게 연출하고 싶은 사람들 사이에서 유행하던 것이었다. 19세기에

영국의 남자아이들은 이튼 같은 명문 퍼블릭스쿨에 보내지면 으레 교복에 넥타이를 맸다. 아이들이 두르는 넥타이에는 사회의 상층부를 꿈꾸는 부모들의 염원이 담겨 있었다. 비록 자기 세대에서는 돈을 모으는 데 급급해 이루지 못했지만, 아들만큼은 최고의 교육을 받아 상류사회로 진출하기를 간절히 바랐던 것이다.

이런 교육열 덕분에 자식 세대는 대학교육을 받은 엘리트가 되었고, 세련된 문화를 향유할 줄 아는 층이 되었다. 이들 사이에서 유행했던 문화가 바로 댄디 문화다. 댄디dandy는 속된 대중과 자신을 구별 짓기 위해, 즉 지식인의 고뇌를 전혀 이해하지 못하는 무지몽매한 대중 사이에 섞이지 않기 위해 치장에 각별히 신경을 썼던 자들을 일컫는다.

이탈리아 출신의 초상화가 조바니 볼디니Giovanni Boldini, 1842~1931가 그린 「로베르 드몽테스키외의 초상」을 보면 당시 댄디의 모습을 가늠할 수 있다. 흔히 문인이나 학자하면 잘 감지 않은 헝클어진 머리칼에, 배색을 신경 쓰지 않은 이상한 옷차림, 다리미 줄이 사라져버린 무릎 나온 바지 등, 유행하고는 담 쌓은 모습이 언뜻 떠오른다. 하지만 19세기 말 유럽의 지식인들 중에는 그런 수더분한 사람보다는 오만해보일 만큼 깔끔하고 세련된 댄디가 더 많았다.

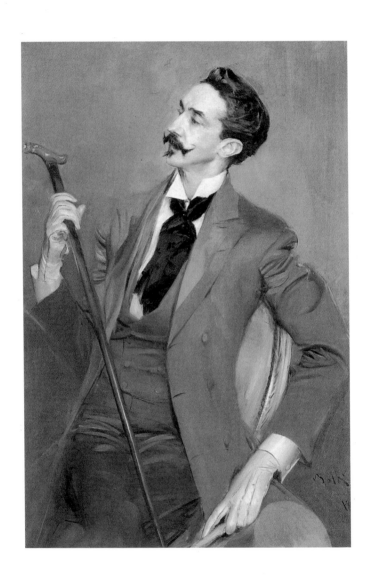

조바니 볼디니, 「로베르 드몽테스키외의 초상」, 1897

댄디 덕분에 넥타이는 본격적으로 개성을 표현하는 스타일 아이템으로 발전할 수 있었다. 이 시기에 비로소 다양한 기교를 부린 고급 소재의 넥타이가 쏟아져나왔을 뿐 아니라, 넥타이 매듭 기법을 소개하는 잡지도 무성하게 배포되었다. 눈부시게 새하얀 셔츠 깃을 세우고 청결한 소매 깃을 빛내며 실크 넥타이를 두른 사람은 이른바 펜을 든 엘리트임을 은연중에 말하기 시작했다. 그리고 아침마다 넥타이를 맨다는 것은 자신이 지적인 활동에 종사하는 사람임을 스스로 확인하는 행위이기도 했다.

그러나 넥타이남들에게는 남자로서의 위신을 잃지 않기 위해 따라야 할 원칙이 하나 있었다. 가족과 일을 철저히 분리시키는 것이었다. 미국의 여성 풍속화가인 릴리 마틴 스펜서Lilly Martin Spencer, 1822~1902가 그린 「젊은 남편―첫 장보기」를 보라.

이 남자는 아내를 위해 퇴근길에 장을 봐서 귀가하는 중이다. 그런데 이런, 갑작스레 비가 쏟아진다. 우산을 펴려던 남자는 바구니 뚜껑이 열리는 바람에 지금 체면이 말이 아니다. 달걀은 깨지고, 채소는 쏟아지고, 떨어지려는 닭고기를 재빨리 무릎과 손을 움직여 겨우 막았건만, 이미 바구니에서 튀어나와 흉하게 덜렁거린다. 이렇게 축 처진 닭고기는 힘없는 남근을 연상시킨다. 화가는 가정적인 남자가 체면에 수모를 입

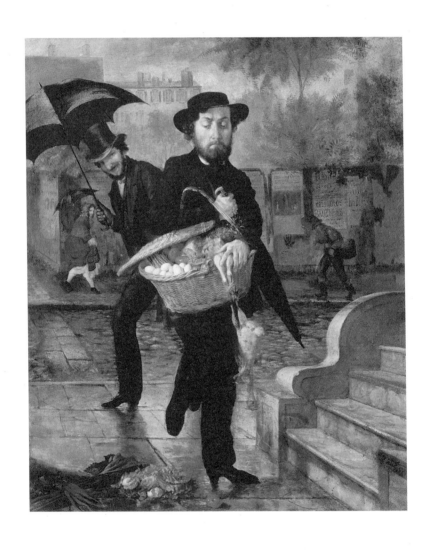

릴리 마틴 스펜서, 「젊은 남편―첫 장보기」, 1854

고 있는 상황을 닭고기를 통해 보여주는 것 같다. 뒤쪽의 행인은 도와주기는커녕 비웃듯 그를 쳐다볼 뿐이다.

사실 댄디의 남자다움은 일반적으로 말하는 남자다움과는 다른 차원이다. 예를 들어 땀냄새라든가 격식을 갖추지 않는 행동, 그리고 걸쭉한 식습관 같은 것을 남자다움의 기준으로 잡는다면 댄디는 매우 여성스러운 성향이라고 볼 수 있다. 힘세고 터프한 남자는 날것이나 징그러운 음식도 마다않으며, 디저트는 어린애 같고 여성스러우므로 즐기지 않는다. 그러나 댄디는 근육의 힘으로 사는 사람이 아니기에 언제나 여자처럼 향긋한 냄새가 났다. 음식을 많이 먹지도 않았고, 뇌의 휴식을 위해 단 것을 즐겼다. 이런 그들이 자신을 남자로서 차별화하기 위해서는 아녀자의 영역으로부터 자유롭다는 것을 어떻게든 과시해야만 했을 것이다.

가족을 보살피고 가정에 매여 있는 것은 전적으로 여성스러운 행동으로 여겼다. 그렇기 때문에, 아내와 아이에 대한 사랑을 공공연히 노출시키는 남자는 이기적일 만큼 자기 세계에 빠져 있고, 자의식으로 똘똘 뭉친, 자유로운 지식인의 섭리에 맞지 않았다. 현실에 무관심한 태도야말로 댄디들이 암묵적으로 지켜야 할 무언의 약속이었다. 넥타이를 매고 있는 동안은 집안일과 가족으로부터 완전히 해방되어야 진정 남자다운 남

자라고 여겼던 것이다.

요즘에는 상황이 역전하여 가족에 대한 관심을 숨기는 것이 아니라 오히려 관심없는 상황을 감추려 한다. 자애로운 아버지 혹은 자상한 남편의 이미지가 사회적으로 성공한 이미지로 추앙을 받는 시대이기 때문이다. 그래서인지 넥타이를 매지 않고 폴로셔츠 같은 캐주얼 차림의 성공한 중년 신사들을 자주 본다. 넥타이라는 장벽 없이 언제든 반갑게 아내와 아이들을 안아줄 수 있는 푸근한 차림을 하고 있는 것이다. 그러나 이들도 아주 특별한 날에는 날 세운 양복에 넥타이를 맨다. 넥타이를 매는 것은 스스로를 긴장시키고, 또 상대에게 자신이 준비된 자임을 알려주기 위해서다.

넥타이는 여전히, 또다른 방식으로 시대의 이상적인 남자다움을 요구하고 있다. "넥타이를 잘 매는 것은 삶에 대한 신실함을 보여주는 첫 행위"라던 19세기의 댄디, 오스카 와일드의 말을 생각하면서, 당신은 오늘 아침 넥타이를 매며 무슨 다짐을 했었는지 되뇌어보길 바란다. 우르르 넥타이 군단 속에 끼어 한 가닥의 의식도 없이, 하루를 이겨낼 아무런 전략도 없이 일상을 시작하고 그저 눈곱을 떼듯 의무처럼 넥타이를 두르고 살지는 않았는지. 그런 느슨한 날에는 차라리 넥타이를 벗어보는 건 어떨까?

커피 한 잔의

기
적

"이분은 작가이기도 해요" 하고 누가 나를 소개하는 것을 듣고 잠시 멈칫하며 낯설어 했다. 글을 쓰기는 하지만, 단 한 번도 나를 작가라고 생각한 적이 없었던 것 같다. 나같이 평이하게 사는 사람이 글을 쓴다는 게 아직도 실감이 나지 않는다. 작가는 태생부터 무언가 다르고 창조적인 영감을 주는 환경에 노출된 자라고 생각했다.

나는 돌잔치 때 연필을 거머쥔 아기도 아니었고, 살아온 방식도 주변 환경도 내게 영감을 줄 만한 요소는 별로 없었던 것 같다. 특별히 신경써 개조하지도 않은 아파트라는 네모난 공간에 살고 있으며 찻잔을 제외한 나머지 그릇은 평범함의 극치인 코렐을 쓴다. 여유롭고 풍요로운 라이프스타일에 대해

글을 쓰고 있지만 실제로는 시간 관리를 잘 못해서 산책도 자주 못하고, 하루종일 공기가 부족한 실내에서 틈틈이 꾸벅꾸벅 졸다가 눈물이 맺히도록 하품만 한다. 물론 단 하나, 믿고 의지하는 구석이 있기는 하다. 내 멍한 정신을 확 개게 해주는 그것, 바로 커피다. 글 쓸 때 커피를 연달아 마시는 점으로 치자면, 적어도 그것 하나에서 만큼은 나도 위대한 문인들과 닮은 셈이다.

당신의 정신을 깨우는
작은 힘

독일계 역사학자인 하인리히 야콥은 『커피의 역사』에서 커피로 인해 수많은 사람들이, 커피가 발견되기 이전 시대에는 극소수의 천재들에게나 가능했던 뛰어난 업적을 이룰 수 있게 되었다면서, "한 잔의 커피는 그야말로 기적"이라고 언급한 바 있다. 기적, 이건 내가 가장 좋아하는 단어다. 대단한 능력을 가지지 못한 내가 무언가를 잘해내기 위해서는 반드시 기적을 불러 일으켜야 하기 때문이다. 특별히 오늘은 새벽 한 시에 일어나서 커피를 연거푸 마시며 글자를 두드리기 시작했다. 어제 초저녁부터 곯아떨어진 덕에 남들 잠드는 시간에 눈

을 뜬 것이다. 가만있자, 누구였더라. 그래, 맞다. 위대한 문인 발자크였구나. 늘 새벽 한 시에 일어나 블랙커피를 마시며 글을 쓰기 시작했다지. 갑자기 발자크라도 된 듯 기분이 들뜬다.

발자크의 글쓰기 습관은 평생 한결같았던 것으로 유명하다. 그는 새벽 한 시에 일어나 커피를 마시면서 갈까마귀 깃털로 만든 펜대로 사각사각 쉬지 않고 내리 글을 썼다. 오전 일곱 시가 되면 더운 물로 목욕을 한 후, 삶은 달걀과 커피로 요기를 하고 또다시 책상에 앉았다. 점심도 커피를 곁들여 책상에서 가볍게 해결하고는 글쓰기에 열중했다. 그가 책상에서 일어나는 시간은 정확히 저녁 여섯 시였다. 그 시간에는 커피 대신 잠을 청하기 위해 와인을 한 잔 마시면서 제대로 된 저녁식사를 즐겼다. 저녁에 아는 사람들이 찾아와도 결코 그는 오래도록 이야기를 나누는 법이 없었다. 내일 새벽의 일정을 위해서 평소대로 일찍 잠자리에 들어야 했던 것이다. 그는 일 중독자에 가까웠다고 할 수 있다.

발자크의 모습을 가장 실감나게 표현한 조각가는 오귀스트 로댕Auguste Rodin, 1840~1917일 것이다. 파리시 당국으로부터 발자크 기념동상을 의뢰받은 로댕은 여러 사람들에게 들은 것을 바탕으로 발자크 생전의 모습을 눈앞에 그려보았다. 로댕은 발자크가 막 잠에서 깨어 헝클어진 머리를 하고는 약간 한

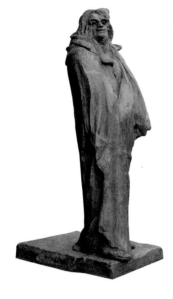

오귀스트 로댕,
「발자크 기념상」, 1897~98

기를 느낀 듯 실내가운을 걸친 채 새벽을 여는 모습으로 동상
을 제작했다. 마침내 그 동상이 공개되었을 때 시 당국과 시민
들은 발자크의 그런 모습을 보고 실망감에 주저앉고 말았다.
프랑스 최고의 천재 문인상이 어마어마한 재능으로 번쩍번쩍
광채를 내며 그곳에 서 있으리라고 기대했던 사람들은 그렇게
땅딸하고 이상한 옷을 걸친 초라한 모습이 차마 발자크일 거
라고는 상상조차 하지 못했던 것이다.

그러나 오랜 시간이 흐른 후에 발자크 연구가들은 로댕의

동상이야말로 가장 발자크다운 모습이라고 재평가했다. "그는 3만 잔의 커피로 살았고 또 죽었노라"라고 새겨진 발자크의 묘비문은 장난처럼 들리기는 하지만, 발자크하면 커피를 떠올리지 않을 수 없게끔 만든다.

발자크가 새벽마다 마시던 커피는 아침의 음료이자 각성의 음료다. 유럽에 처음 커피가 소개된 17세기 무렵의 유럽인들은 수시로 알코올 성분이 있는 음료를 마셨다. 그냥 믿고 마실 수 있는 물을 구하기 어려웠던 까닭이었다. 당시 독일과 영국의 가정에서는 아이들도 물 대신 낮은 알코올 도수의 맥주를 마시게 했다. 그런가 하면 냄비에 맥주를 넣고 끓인 뒤 달걀을 풀고 빵을 잘라 넣어 소금으로 간을 한 네덜란드식 맥주수프도 아침 식탁에 자주 올랐다. 그러니 식사 때마다 마시는 와인과 틈틈이 마시는 맥주로 인해 사람들은 늘 졸린 듯 취해 있었고 감각도 무딜 수밖에 없었다. 이런 사람들에게 커피의 등장은 기적이었다.

커피를 마신다는 것은 뇌가 '깨어 있는' 진보적인 인간으로 다시 태어나는 것을 의미했다. 커피가 보급되자마자 커피하우스가 곳곳에 생겨났고, 그 인기는 대단했다. 술집에서 시끄럽게 웃고 떠들기만 하던 사람들이 이곳에 와서는 제대로 된 논리적인 대화를 나누기 시작했다. 커피하우스는 제2의 캠퍼스

라고 불릴 만큼 토론과 지적인 대화가 오가는 장이 되었다. 이렇듯 '대화'를 양성하는 커피하우스가 글의 문체에 끼친 영향은 획기적인 것이었다. 무겁고 장황한 셰익스피어식의 문체는 사라지고 점차 대중적이고 경쾌한 대화로 바뀌면서, 자연스럽게 구어체 문학이 발전하게 되었다. 누구라도 글을 쓸 수 있다는 생각이 만연하게 된 것도 알고 보면 이 시기 커피하우스 덕분이다.

커피의 효능에 대한 연구도 활발해졌다. 커피를 소개하는 17세기의 의학 책자에 따르면, "커피는 풍기風氣를 낮게 하고, 간과 담즙을 강화시키며, 수종水腫을 완화시키고, 피를 맑게 하며, 위를 안정시키고……" 여기까지는 별 무리 없이 이해할 수 있지만 그다음 말은 무척 양가적이다. "……식욕을 돋우지만 떨어뜨릴 수도 있고, 졸리지 않게 해주지만 수면을 촉진시키기도 한다. 우울한 사람에게는 활기를 불어넣어주고, 흥분하기 쉬운 사람에게는 진정의 효과가 있다……" 한 마디로 커피는 어디를 낮게 한다기보다는 몸이 한쪽으로 치우치지 않도록 균형을 잡아주고 심성을 조화롭게 해주는 데 특효가 있다는 이야기다. 아마도 당시 사람들에게 커피는 만병통치약쯤으로 보인 모양이다.

17세기 커피하우스에서 공적인 대화를 여는 매개체로 선보

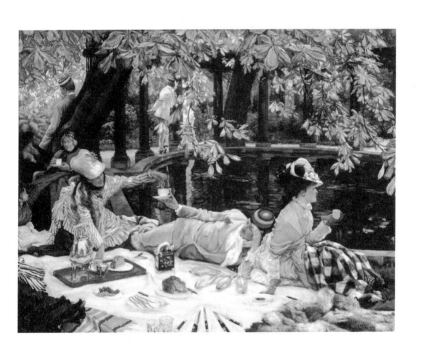

제임스 티소, 「휴일」, c.1876

였던 커피는 18세기를 거치면서 각 가정의 아침과 오후를 시작하는 음료로서, 즉 사적인 대화의 매개체로 자리잡아갔다. 프랑스에서는 커다란 그릇에 따뜻한 우유와 커피를 섞은 카페 오레를 개발해 바게트와 함께 먹는 가정식 아침 음료로 변모시켰다.

어느 날씨 좋은 가을날 호수공원으로 소풍 온 친구들 사이에도 커피는 예외 없이 등장한다. 영국과 프랑스를 오가며 작업 활동을 펼쳤던 제임스 티소가 외광 아래 그린 「휴일」을 보라. 친구들이 야외에서 편안하게 오후의 커피타임을 벌이고 있다. 달콤한 과일파이와 파운드케이크 같은 것이 커피와 함께 곁들여져 있는 것도 눈에 띈다. 줄무늬 옷 색깔마저도 블랙커피와 밀크를 연상시키며, 서로가 서로를 풍부하게 하고 조화롭게 하는 자리처럼 보인다.

오늘도 많은 사람들이 커피를 옆에 두고, 혹은 사이에 두고 앉아 있다. 커피 향과 더불어 책에 몰두하는 사람도 있고, 발자크처럼 창작에 심취한 사람도 있을 것이다. 커피는 그들 모두에게 기적의 처방을 내려줄 것이다. 대화가 없는 심심한 연인에게는 우유거품 같은 풍성함을, 졸린 독서가에게는 쓰디쓴 일깨움을, 머릿속이 지쳐버린 작가에게는 진하고 강렬한 아이디어를 선사해줄 것이다.

"하루종일 의자에 앉아계시죠? 운동선수들과는 완전히 반대로 몸을 너무 안 써서 생긴 증상이에요." 허리통증이 갑자기 심해져서 운동선수들이 자주 찾는다는 유명 한방병원에 갔더니 담당의사가 꾸짖듯 말한다. 앉아 있기 위해 오래도록 등허리를 세워놓고 버티면 모르는 사이 척추에 심하게 무리가 간다는 것이다.

확실히 나는 거의 대부분의 시간을 의자에 앉아서 보내는 부류에 속한다. 한 번 자리잡으면 좀체 들락날락하지 않는 편이고, 또 자는 시간을 제외하고는 눕는 경우가 거의 없다. 백발백중 그런 사람에게 생기는 통증이라나.

의자는 마치 내 몸의 일부가 된 것처럼 나와 일체를 이루고

있다. 집에 오면 외출복을 벗어 던지고 푹 잠길 수 있는 넉넉한 '레이지 보이' 안락의자에 나를 맡긴다. 1997년에 이 의자를 구입한 이래 거의 매일, 나는 그와 기쁨과 슬픔을 함께하고 있다. 휴일에는 온종일 그 의자의 품에 파묻혀 책도 읽고 쿠키도 먹고 TV도 보고 인터넷도 하고, 통 일어설 줄을 모른다.

지금 앉아 있는 의자가
당신의 현재다

나 못지 않게 의자를 자기의 분신처럼 생각한 화가가 있다. 빈센트 반 고흐Vincent van Gogh, 1853~90의 그림 「반 고흐의 의자」를 소개한다. 반 고흐는 아를에 머무는 동안 주로 주변 인물들을 그렸지만, 이 그림 속에서 인물은 간데없고 파이프가 놓인 빈 의자만 등장한다. 파이프 담배를 입에 물고 무언가 고민에 잠겨 있다가, 멍하니 벽을 보거나 창밖을 바라보기도 하고, 또 어떤 때는 붓을 들고 그림에 몰두하는 반 고흐의 모습이 의자 위에 중첩된다. 그가 앉아 있던 수겹의 시간은 물론, 그의 체온까지도 그곳에 스며 있는 것만 같다. 이 의자는 인물이 그려지지 않았을 뿐, 반 고흐의 자화상이나 다름없다.

의자는 자화상이기도 하지만, 사람과 사람의 관계를 은유

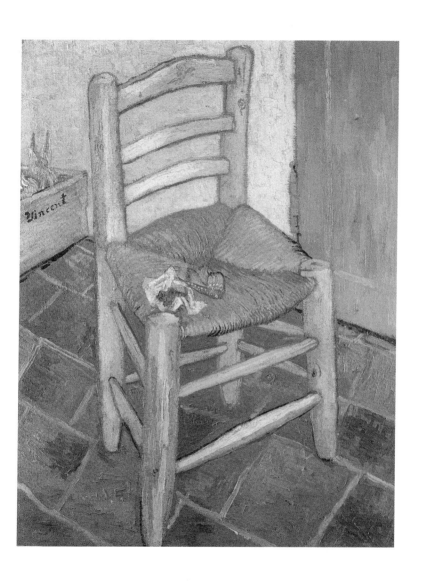

빈센트 반 고흐, 「반 고흐의 의자」, 1888

하기도 한다. 휴일에 집에서 읽을 책 한 권 빌려달라고 했더니 동료 직원이 책꽂이에서 즉흥적으로 뽑아준 책의 제목이 마침 『웨하스 의자』였다. 의자에 대해 글을 쓰려 생각하던 때라 제목에 솔깃해졌다. "웨하스 의자라는 게, 웨하스로 쌓아 만든 의자인가 봐요. 불륜에 빠진 남녀가 나오는 소설이라 이 선생님은 별로 안 좋아하려나. 사랑을 했는데, 그 사랑이 불행히도 불륜인 거죠, 뭐. 입에 녹을 듯 향긋하지만 웨하스처럼 쉽게 바스러지는 의자예요. 한 마디로 내 것이지만 소유할 수도 없고, 앉을 수도 없는 의자라고 해야 하나…… 설명이 잘 안 되네. 직접 읽어보세요." 이렇게 소개받았다.

　『도쿄 타워』『냉정과 열정 사이』의 작가이기도 한 에쿠니 가오리의 소설이었다. 그녀의 글은 사랑 때문에 한창 고민 중인 사람들에게나 호소력 있을 것이라고 평소에 생각했지만 감정을 살려서 읽어보기로 했다. 일반적으로 의자라면 안정적인 관계를 의미할 것이다. 그러나 『웨하스 의자』가 상징하는 주인공의 상황은 행복하면서도 언제나 불편한 듯, 산만한 듯 정착하지 못하고 공중에 붕 떠 있다. 서로 사랑하지만 결코 자신 곁에 머물지 않는, 아니 머물 수 없는 애인이 다녀간 후에는 매번 덩그러니 남겨진 허전한 빈 의자가 그녀의 가슴에 자리잡는다. 그 의자는 의심할 필요도 없이 부서지기 쉬운 불안한

그들의 관계를 대변한다.

하지만 소설 속 관계는 다른 불륜 이야기들처럼 아주 무기력하게 끝을 맺지는 않는다. '웨하스 의자'라는 말이 품고 있는 이중성 때문이다. 먼저 그것은 아까 말한 대로 안주할 수 없는, 자칫 부숴져서 끝나버릴까 조마조마한 행복을 말한다. 그러나 다른 한편으로 그것은 맞추기 힘든 세상의 가치들, 자신의 행복을 위해서 깨부수어야 하는 외부의 틀을 뜻하기도 한다. 세상에는 맘껏 행복을 누리지 못하는 사람들이 참으로 많다. 그런 사람들의 어쩔 수 없는 상황이 곧 웨하스 의자가 아닐까 싶다.

그와는 반대로 자신이 앉을 의자를 자기가 직접 튼튼하게 만들어 쓰는, 공을 들이고 시간을 들여 자기 것을 정성껏 만드는 일 자체에서 의미를 찾는 사람들도 있다. 미국의 셰이커 교도들Shakers이다. 18세기 말 영국의 노동자 계급이면서 비국교도인들이 미국으로 건너가서 세운 기독교 종파 중 하나가 바로 셰이커다. 오늘날에는 겨우 몇 안 되는 신자들만이 명맥을 잇고 있지만, 19세기에는 메인주에서 켄터키주에 이르기까지 약 6,000명의 신자들이 모여 살면서, 땅을 일구어 빵과 포도주를 만들어 먹고 가구와 옷을 직접 만들어 쓰는 등, 슬로라이프를 추구했다. 그들은 자급자족이야말로 인간이 인간다움을 회

켄터키주 세이커 교도들의 거주지 실내 모습

복할 수 있는 최선의 방법이라고 믿었다.

셰이커들이 만든 가구에는 그들만의 철학이 담겨 있었다. 무엇보다 그들의 실내에는 무엇이든 걸 수 있도록 온 벽에 나무 띠가 둘러져 있는 것이 특징이다. 바구니, 빗자루, 조리 기구, 심지어는 테이블까지도 벽에 걸었다. 모자나 옷을 안 입을 때 벽에 걸어 놓듯이, 의자도 안 쓸 때는 벽에 걸어둔다. 가구에 몸을 묶어두는 대신 쉬지 않고 바지런히 움직이기 위해서다. 이들은 예배드릴 때에도 가만히 앉아 있지 않고 춤추듯 몸을 흔들면서 돌아다녔다. 그래서 '흔들이shaker'라는 별명이 붙은 것이다.

본래 너무 편안한 의자는 심신을 망치는 법이다. 의자는 꼭 필요한 때만 꺼내 앉고, 평소에는 될 수 있으면 구석에 치워놓아야 한다. 언제라도 몸을 던져 안길 수 있는 의자는 나쁜 의자다. 내게도 오랫동안 동고동락해온 편하지만 나쁜 의자가 있다. 허리 건강을 위해 의자를 멀리하라는 처방은 사실 진료 당일부터 지키기 어려웠다. 하지만 이번 기회에 의자를 바꾸기로 결심했다.

한참을 의자에 대해 떠들었지만, 내게 맞는 의자란 어떤 것인지 여전히 고르기 어렵다. 역대 최고의 디자이너들이 심혈을 기울여 디자인했던 품목이 바로 의자라는 사실은 시사하는

바가 있다. 그들이 흔하디 흔한 의자 하나를 디자인하는 일에 그토록 고심했던 이유는 자기 평생의 철학을 드러낼 수 있어야 했기 때문이다. 의자란 곧 내가 만들어온 자신의 과거이자 현재, 그리고 앞으로 보여줄 미래의 모습인 것이다.

새해의 시작과 더불어 꽤 비싼 의자를 망설임 없이 구입했다. 물건을 구입하면 왠지 무언가 실천하고 있다는 생각에 마음이 편해진다. 참고서를 산 날 뿌듯한 마음이 드는 것처럼 말이다. 새로 산 의자는 말을 탄 자세처럼 몸의 무게중심이 무릎 부분으로 쏠리게 만들어져 있다. 이 의자는 한의사의 충고대로 30분마다 한 번씩 어쩔 수 없이 자리에서 일어나 몸을 쭉 펴야만 한다. 30분만 앉아 있어도 무릎이 저려오기 때문이다. 이 의자에서 빈둥거리며 시간을 보내는 것은 상상할 수가 없다. 셰이커의 의자처럼 사용 목적이 있을 때에만 앉아야 한다.

사는 일이 바빠 여기저기 휩쓸려 정신을 차릴 수 없게 된 후부터 '슬로라이프'라는 말에 더더욱 귀가 쫑긋하기 시작했다. 이 말은 언뜻 한가하거나 게으르고 싶다는 의미로 들리기 쉽지만, 실제로는 자연의 속도에 맞추고자 하는 삶의 철학이 담긴 말이다. 나처럼 리모컨과 마우스를 양손에 쥐고 '레이지 보이' 의자 위에 파묻혀서는 결코 도달할 수 없는 이상적인 삶의 모습이다. 무슨 일을 시작하건 무조건 서둘러 내달리기에 앞

서 지금 자신이 앉아 있는 자리를 한번쯤 확인해보는 시간이 필요하지 않을까. 내 의자가 과연 어떤 자화상을 만들어가는 중인지……

내가 나라서

사
랑
스
러
워

어느 토요일 저녁, 와인 동호회 모임에 초대받았다. 회원 중에서 미술에 관심이 많은 사람들이 모여 내 강의도 듣고 와인을 곁들인 저녁식사를 나누는 부담 없는 자리였다. "저희는 처음 만나 굳이 직업을 물어보거나 하지 않아요. 대충 뭐하는 사람인지 짐작하게 되기는 하지만요. 일로 엮이는 경우는, 뭐 우연이라면 모를까, 거의 없는 사람들이잖아요. 그래서인지 깍듯이 격식을 갖출 필요가 없어요. 서로 편하죠."

공식적인 관계에는 갑과 을, 윗사람과 아랫사람이 있고, 상석에는 예우를 갖추어야 할 원로가 앉고 온갖 잡일을 도맡는 새내기는 문간 구석에 앉는다. 하지만 여러 종류의 와인과 맛깔난 안주를 맛보기 위해 모이는 이 만남에서는 30대 중반의

치과의사도, 중견 기업인도, 아이를 대학에 보낸 주부도, 갓 대학원에 들어간 풋풋한 학생도 모두 같은 자격으로 편하게 대화를 나누고 있었다. 요리가 새로 나올 때면, 가장 연배가 높은 사람이 먼저 음식을 한 입 맛본 후 '자, 다들 들지' 할 때까지 모두 어색하게 기다리는 절차도 없다. 동호회를 하나도 가지고 있지 않은 나로서는 위계 없는 그 분위기가 참으로 신기했다. 취미가 같다는 건 이런 것이로구나.

어느덧 대화의 주제도 '위계'로 흘러가고 있었다. 한동안 화제가 되었던 말콤 글래드웰의 저서 『아웃라이어』이야기가 나왔기 때문이었다. 아래에서 위로의 상향 소통이 전혀 안 되는 나라로 한국이 단연 1, 2위를 다투고 있단다. 글래드웰은 항공기 추락 사고를 예로 드는데, 사고의 원인은 결코 기체 결함 때문이 아니라고 분석한다. 운항 중 문제점을 먼저 발견한 부기장이 기장에게 '이런 상태로는 절대 안 됩니다'라고 명료하게 자신의 판단을 전달하지 못하고, '비가 더 오는 것 같죠. 이러다간……' 하고 암시적으로 얼버무리며 기장이 판단해주기를 기다린다는 것이다. 아무리 긴급 상황일지라도 아랫사람은 평소의 습관대로 예의를 갖추고, 그 바람에 미연에 사고를 방지할 수 있는 기회를 놓치고 만다는 흥미로운 지적이었다.

사실 나는 위계적인 사회구조 속에서 윗사람의 마음에 쏙

드는 유형은 아니다. 친한 친구가 가장 그럴듯한 이유를 밝혀 주었는데, 내가 상대방을 정면으로 바라보지 않고 약간 얼굴을 틀어 곁눈질하듯 보는 좋지 않은 버릇 때문이란다. 그건 상당히 건방져 보이고, 한국에서는 아랫사람이 건방져 보이면 그 결과는 뭐 두 말할 필요도 없다는 것이다.

오만해도 좋다, 당신의 장점에만 몰두하라

19세기 사실주의 화가 귀스타브 쿠르베Gustave Gourbet, 1819~77의 「풍경 속에 검정 스패니얼과 함께 있는 자화상」을 보니 상대를 슬그머니 삐딱하게 내려다보는 이 사람 역시 만만치 않게 불손해 보인다. 이렇게 거만한 표정으로 과연 사회생활은 잘했을까 싶다. 옆의 코커스패니얼 역시, 키워본 사람이라면 알겠지만 도도하기로 유명하다. 그림 속에 묘사된 스물세 살의 젊은 쿠르베는 풍경 스케치를 하기 위해 산등성이에 올라온 모양이다. 좌측에는 지팡이와 스케치북이 놓여 있고, 오른손에는 피든 안 피든 습관적으로 늘 손에 쥐고 있는 듯한 파이프가 보인다.

검정 스패니얼이 방어하듯 쫑긋 바라보는 것을 보니 누가

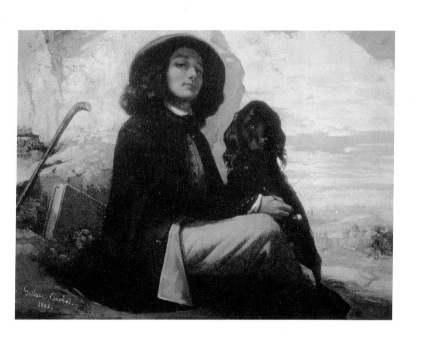

귀스타브 쿠르베, 「풍경 속에 검정 스패니얼과 함께 있는 자화상」, 1842

다가온 모양이다. 무슨 일로 방해하느냐는 듯 남자는 내려뜬 눈꺼풀로 예기치 않은 불청객을 바라본다. 하지만 이 남자, 젊음에서 우러나오는 그 도도함이 참으로 매력적이다. 그는 세상사에 편승하기보다는 아직 자신의 가능성에 모든 것을 걸고 있나보다. 그래서 누구의 눈치를 봐야 할 이유도 또 필요도 느끼지 못하고, 오직 자신의 일에 푹 빠져들 뿐이다.

실제로 쿠르베가 그 대단한 자부심으로 권위에 맞섰던 에피소드가 있다. 프랑스에서 만국박람회(1855년)를 준비하고 있을 때였다. 미술 부문의 총감독관은 국가적인 위상을 드높여줄 만한 그림을 원했고, 당시 이미 반골 성향을 수시로 드러내악명이 높았던 쿠르베가 행여 물의를 일으킬 만한 작품을 내놓지나 않을까 하여 골머리를 앓고 있었다. 총감독관은 친히 쿠르베를 만나기로 마음먹었다. 출품작이 완성되기 전에 미리 검열하는 것밖에는 달리 방법이 없었기 때문이다. 그러나 쿠르베는 그를, 예술가라면 설설 기어도 모자랄 총감독관을 문전박대하며 이렇게 쏘아붙였다. "내 그림을 평가할 수 있는 사람은 오직 나 쿠르베뿐입니다. 모르셨습니까? 제가 프랑스에서 가장 오만한 사람이라는 것을요."

여기까지 이야기했을 때 그날 모인 와인 동호인 중 한 사람이 새로 딴 와인 맛 좀 보고 느낌을 이야기해보라며 새 잔에

따라주었다. 나는 미각이 발달한 사람은 아닌 모양이다. "저는 와인을 소재로 한 만화『신의 물방울』에서처럼 갑자기 파도소리가 들리고, 꽃향기에 취하듯 이슬처럼 촉촉하게 젖어든다거나, 마음속에 심포니 소리가 울린다거나 하는 경험을 단 한 번도 하지 못했어요. 집중을 덜 해서 그럴까요."

그 회원은 내가 말하는 동안 내 표정을 유심히 살피더니 이렇게 답했다. "하하, 그 만화는 재미를 위해 과장을 심하게 한 거지요. 이 와인은, 먼저 향을 맡아보세요. 고춧가루처럼 약간 매콤한 맛이 언뜻 느껴지지요? 그게 매력 같아요. 처음에 드렸던 와인은 모두에게 잘 맞는 친절한 맛이에요. 사람으로 치자면 사회생활에 순하게 적응하는 사람이라고 할까요. 무난해서 좋은 와인이 있고, 톡 쏘아서 좋은 와인도 있어요. 선생님은 말씀대로 약간 얼굴을 오른쪽으로 돌린 체로 상대를 비스듬히 쳐다보며 대화하시네요. 건방져 보일지는 모르겠지만 굳이 고치려고 애쓰지 마세요. 누군가는 그 점에 끌려 선생님을 좋아하는지도 모르잖아요."

에구, 왜 하필 건방져 보이는 것이 내 매력이 되었을까. 고백컨대 나는 간혹 사람들이 나를 우습게 보고 너무 쉽게 대한다는 생각에 속상해 한다. 건방져 보이는 사람은 겉으로는 세상의 모든 기준으로부터 독야청청 자유를 누리는 듯하지만,

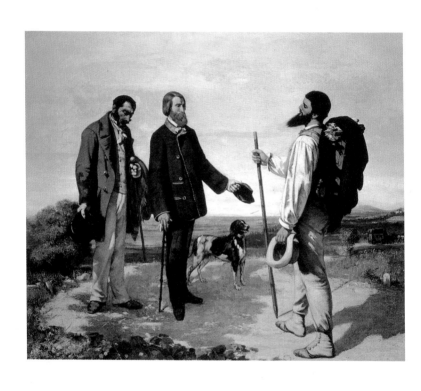

귀스타브 쿠르베, 「만남―안녕하세요, 쿠르베 씨」, 1855

속으로는 나처럼 위계 구조 속에서 자신의 위치도 확보하지 못한 채 홀로 날을 곤두세운 사람일지도 모른다.

다시 쿠르베의 이야기로 돌아가자면, 그래서 결국 총감독관의 눈 밖에 난 쿠르베는 명단에서 제외되고 만다. 하지만 아니나 다를까. 그 자신감에서 발산되는 매력에 흠씬 젖어든 이도 있었으니, 파리에서 갑부로 손꼽는 브뤼야스Alfred Bruyas가 쿠르베의 후원자가 될 것을 자청했다. 브뤼야스는 박람회장 바로 앞에 버젓이 독립 건물을 지어 쿠르베만의 개인전을 열어주고, 누가 보아도 쿠르베가 파리의 예술계를 대표하는 주인공처럼 보이게 만들었다.

그 전시에 걸렸던 그림, 「만남—안녕하세요, 쿠르베 씨」에서 쿠르베와 브뤼야스가 인사를 나누는 장면을 볼 수 있다. 언덕 위에서 막 스케치를 마친 듯 큰 가방을 메고 내려오는 쿠르베에게 중앙의 브뤼야스는 모자를 벗어 경의를 표하는 중이다. 왼쪽에 있는 그의 하인도 고개를 숙여 정중하게 인사를 한다. 쿠르베는 예의 그 비스듬하게 내리뜬 눈과 성격처럼 수그릴 줄 모르는 뻣뻣한 수염으로 그들의 인사를 받는다. '자, 다들 보시지. 훌륭한 예술가를 만났을 땐 이렇게 인사하는 거라고.'

그림을 본 브뤼야스는 불쾌해하는 대신 미소를 지으며, "이

건 상징적인 만남 같군 그래. 천재가 우연히 길에서 행운을 만난거야"라고 이야기했다고 한다. 덕분에 당시 파리 사람들 사이에서 이 그림은 '천재에게 인사하는 행운'이라는 별칭으로 불렸다.

아바의 노래 중에 「Thanks for the Music」이라는 곡이 있다. 수줍고 유머도 없고 뭐 하나 뛰어난 게 없는데 단 하나, 예쁜 목소리로 노래를 부를 수 있어서 감사하다는 내용의 노래다. 누구나 세상에 태어난 이유가 있다. 자기가 잘하는 단 한 가지에서 자신이 사는 이유를 찾는 것, 그것만이 사방에서 억누르는 권위들에 상관하지 않고 진정 오만하게 살 수 있는 방법일 것이다.

묵은 김치의

깊은 맛

아침마다 머리는 여전히 베개 속에 파묻고 엉덩이만 쭉 뺀 채 한참을 그렇게 고양이 자세를 한다. 요가를 하는 것이 아니라, 침대를 벗어날 기운이 없어서다. "일어나면 온몸이 쑤시고 결리고 아파"라고 하니, 남편이 내 쪽은 쳐다보지도 않은 채 말한다. "그 정도만 해도 좋겠어. 난 오늘은 목이 안 돌아가." 양치질을 하며 거울을 보니 얼굴이 부석부석 누렇게 떴다. 그런데도 내 거울은 평소에 암기한 대로, 입력된 대로 이렇게 말해 준다. "왕비님이 세상에서 가장 아름다우십니다." 내가 말한다. "닥쳐, 안 물어봤거든."

이젠 왕비 편에서 동화를 해석하게 된다. 갓 피어나는 보송보송한 백설공주와 비교 당하고, 그녀와 경쟁해야 하는 왕비

의 운명이 참 안됐다는 생각이 든다. 한때 뛰어난 미모로 일인 자의 영광을 누리던 고고한 그녀 아니던가. 이젠 새파랗게 어린 백설공주가 예쁜데다가 사랑스럽기까지 해서 만인의 관심을 독차지하고 있다. 마치 연예계처럼 사람들이 우르르 공주 쪽으로만 몰려가고, 왕비 쪽은 횅한 바람이 썰렁 하고 지나간다. 늙어서는 아름다움으로 승부를 보지 못한다는 걸 왕비는 결코 받아들일 수가 없다. 그녀는 거울 앞에 쭈그리고 앉아 흐느낀다. 눈 화장이 녹아내려 꺼먼 눈물로 엉망이 된 얼굴은 오늘따라 더 늙어 보인다.

세월 가는 소리에
가슴을 쓸어내리는 당신에게

영원한 젊음을 갖기 위해 영혼을 판 사람의 이야기도 있다. 오스카 와일드의 『도리언 그레이의 초상』에 나오는 주인공이 그런 사람이다. "난 늙고 추하고 흉하게 변하겠죠. 하지만 이 그림 속 나는 언제까지나 이렇게 아름다울 거예요. 그 반대면 얼마나 좋을까. 초상화가 나 대신 나이를 먹어준다면, 그럴 수 있다면 난 뭐든 내놓을 수 있어요. 악마에게 영혼이라도 팔겠어요." 도리언은 완성된 그림 앞에서 그만, 빌어서는 안 될 소

원을 빌고 만다. 그날이 그가 순수하고 선한 인간이었던 마지막 날이었다.

그 후 그는 오직 자신의 쾌락만을 위해서 산다. 교활하게 사람을 농락하고 잔인하게 버리는가 하면, 재미삼아 잔혹한 일을 일삼다가 심지어는 살인까지 저지르게 된다. 하지만 소원대로 여전히 그는 20대 초반의 약간 빈혈끼가 있어 보이는 초상화 속의 그 섬세한 수려함을 지니고 있다.

더이상 이런 나쁜 장난들을 그만두어야겠다는 결심이 서던 날 저녁, 그는 불현듯 예전의 그 초상화를 꺼내본다. 그곳에는 아주 이기적인 표정을 하고 흉측하게 늙어버린 남자가 있다. 그는 소스라치게 놀라 그 흉한 초상화를 갈기갈기 찢어버린다. 정원사와 하인이 비명소리를 듣고 들어와 보니, 낯선 중년의 남자가 이브닝 가운을 입은 채 가슴에 칼을 꽂고 죽어 있고, 대신 옆에는 아름다운 미소년의 초상화가 미소를 머금고 있었다.

순수하지 않은 표피만의 젊음은 얼마나 공허한가. 『도리언 그레이의 초상』을 이야기하는 중에, 내 머릿속을 맴도는 것은 누구의 초상화가 아니라 어느 정물화 한 점이다. 장바디스트 샤르댕Jean-Baptiste-Siméon Chardin, 1699~1779이 그린 그림 중에 「가오리」라는 작품이 있다. 이 그림의 중심부에는 내장을 드러내고 의뭉스러운 표정으로 웃는 가오리가 있다. 양 옆으로는 털을

장바디스트 샤르댕, 「가오리」, 1728

세운 고양이와 손잡이가 달린 항아리가 각각 놓여 있다. 이 정물들은 모두 성적인 색조를 띠는 것들이다.

가오리는 생식기가 몸통 전체에 걸쳐 길게 늘어져 있는 터라 보기에 징그럽고 민망할까 우려한 당시 생선장수들은 그것을 판매대 뒷편에 걸어놓곤 했다. 이놈이 남성의 성기를 은연중에 암시한다면, 그 옆에 놓인 항아리는 종종 여성의 자궁을 상기시키는 물건으로 짝을 이룬다. 그림의 좌측에는 벌어진 석화들을 향해 달려드는 고양이가 있는데, 이는 충동적인 탐욕을 의미한다. 항아리 앞쪽으로 놓인 칼은 파멸의 그림자가 항시 주위에 도사리고 있으니 조심하라는 경고 문구와 같은 역할을 한다.

탐욕의 상징물로 샤르댕이 고른 재료들은 수렵채취 시대의 원재료들로, 시간이 지나면 곧 그 싱싱함을 잃고 썩은 냄새를 풍기는 것들이다. 샤르댕의 재료와는 달리 오래되어 좋은 것도 있다. 안 발라예코스테Anne Vallayer-Coster, 1744~1818가 그린 「둥근 병이 있는 정물」을 보자. 여기에는 농경정착 시대의 결실이며, 몇 차례의 공정을 거친 후에 먹게 되는 빵과 포도주와 꿀이 배열되어 있다.

땅에 씨를 뿌리고 밀을 수확하여 가루로 분쇄하고 반죽하고 부풀려서 빵이 되기까지, 또 날씨 변덕에 노심초사하면서 포

도를 가꾸고 거두어 술을 담가놓고 맛이 들기를 기다릴 때까지, 그리고 셀 수 없이 많은 일벌들이 봄여름 내내 쉬지도 않고 꽃들 사이를 날아다니며 한 방울씩 모은 꿀이 꿀단지를 가득 채울 때까지, 겹겹의 시간이 흘러 마침내 이렇게 식탁에 오르게 된 음식인 것이다.

어릴 적부터 샤르댕을 몹시 존경하여 그의 스타일을 습작하면서 정물화로 명성을 얻기 시작한 발라예코스테는 한때 마리 앙트와네트 왕비의 후원을 받아 궁정화가로 지내기도 했다. 1789년에 프랑스대혁명이 일어나 왕과 왕비가 단두대의 이슬로 사라지고, 그 측근에 있던 사람들도 대거 화형을 당했지만, 다행히 발라예코스테는 화를 면할 수 있었다. 아마도 시민들이 하루하루 공을 들인 시간과 그것에서 비롯된 정성스런 결실을 그녀가 작품을 통해 높이 예찬했다는 점을 알아주었던 모양이다.

이 정물화에 등장하는 음식은 서양문화의 근간인 기독교적 상징성으로 읽힐 수도 있다. 이를테면 빵과 포도주는 그리스도의 몸과 피, 즉 '희생'을 뜻하며, 항아리 안에 든 꿀은 '젖과 꿀이 흐르는 파라다이스'를 암시한다. 칼은 기독교에서 용기를 뜻하는데, 그림 속에서 원죄를 상징하는 사과를 향해 놓여 있는 것은, 용기 있게 유혹과 싸워 이겨내라는 의미다. 맨 오

안 발라예코스테, 「둥근 병이 있는 정물」, 1770

른편에 놓인 포도주잔은 성찬의 의식이다. 오늘 이렇게 귀한 음식을 먹을 수 있게 된 것에 감사하는 마음을 담은 잔이라고 할까.

"앞으로는 이곳을 방문하시는 손님들에게 제가 직접 키운 채소를 대접하고 싶다"며 2009년 당시 새로운 백악관 안주인이 된 미셸 오바마가 정원에 텃밭을 가꾸기 시작했다는 소식을 들었다. 백악관에는 오래 묵은 귀한 것이 많다. 서른 살 된 코냑, 올드 스타일로 만든 요리, 대대로 내려오는 은촛대, 유서 깊은 식기, 오래전 유행하던 재즈까지 곁들이면 더할 나위 없이 훌륭한 손님 접대가 될 터이다. 그러나 단 하나 안주인의 정성이 빠져 있는 것을 퍼스트레이디는 아쉽게 생각한 듯하다. 시간을 들이는 것은, 돈을 들이는 것과 달리 짧게 소유했다가 잊히는 것이 아니라 해를 거듭할수록 돈독하게 쌓여가는 관계를 시작하려는 것이다.

사람에게도 해를 거듭할수록 쌓이는 풍미가 있다. 그것은 타고난 원재료의 맛이 아니라, 후천적으로 지니게 되는 향미임에 틀림없다. 타고난 그대로의 콩은 시간이 지나면 썩을 뿐이지만, 적당한 조건에서 잘 띄우면 된장이 된다. 우유는 치즈가 되고, 쌀은 정종이 되며, 포도는 와인이 된다.

삶도 뭉근히 기다렸다가 삭히고 발효시켜야 제 맛이 난다.

날마다 여기저기 쑤시고 아픈 것은 맛이 숙성하면서 단단하던 조직이 물러지는 과정이 아닐까. 나는 지금 늙어가는 게 아니라 시간을 들인 걸작품으로 변성하는 중이다. 그래, 상큼한 겉절이 김치로 평생을 살 수 없다면 어디 한번 제대로 맛든 묵은 김치가 되어보기로 하자.

마침내
겨울

느긋한 태도로 삶에 임하게 되는 겨울입니다

긴 머리

자르기

내 책꽂이 맨 위에는 약상자가 하나 있다. 그 안에는 약이 아니라, 약 30센티미터 가량의 긴 머리카락 뭉치가 들어 있다. 한때 내 몸의 일부였던 것이다. 중학교 입학하던 해에 나는 허리까지 오던 풍성한 긴 머리카락을 잘라냈다. 귀밑으로 1센티미터의 길이만 허용하던 시절에 학교를 다닌 언니들에 비하면, 우리 세대는 머리 스타일이 비교적 자유롭기는 했지만 잔소리를 덜 들으려면 되도록 긴 머리는 피하는 게 좋았다. 어머니는 아까운 생각이 드셨는지 샴푸한 깨끗한 머리카락을 잘라 끈으로 묶어 한지에 싸두셨다가 결혼할 무렵 기념이라며 내게 건네주셨다.

중학교 때는 집에 놀러온 친구들에게 내 머리카락이라며 보

여주기도 하고 쇼를 하듯 가발처럼 늘어뜨려보기도 했는데, 어느 날 혼자 있을 때 머리카락을 꺼내든 나는 갑자기 서늘한 기분이 들었다. 손가락 사이를 스르르 빠져나가는 그 감촉이 한편으로는 죽은 이를 만지는 것 같기도 하고, 다른 한편으로는 마치 생명이 남아 있는 듯 느껴지기도 했던 것이다. 그날 이후 다시는 꺼내지 않았던 그 머리카락 뭉치가 30년이 넘은 지금까지 버려지지 않고 흘러와서 또다시 내 방 가장 높은 곳에 자리하고 있는 것이다.

상념에서
벗어나고 싶을 때

모파상의 단편 「머리카락」에도 잘린 머리카락에 얽힌 광기어린 느낌들이 생생하게 묘사되어 있다. 골동품 수집이 취미인 서른 초반의 남자 주인공은 어느 날 앤티크 책상 하나를 사서 집에 들여놓는다. 그는 가구를 살펴보다가 잘 열리지 않는 숨겨진 서랍을 찾게 되고, 그것을 열자 금색의 긴 머리카락 한 타래가 놓여 있는 것을 발견한다. 그는 기묘한 상상에 휩싸인다. 이 머리카락에 어떤 비극이 숨어 있는 건 아닐까. 어느 절망적인 날 자신의 일부를 죽이는 기분으로 스스로 머리를 자

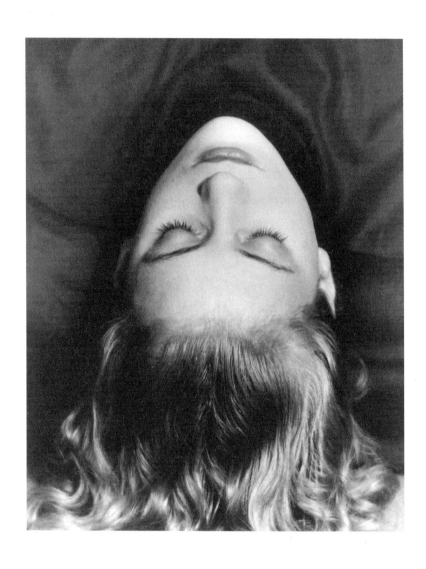

만 레이, 「리 밀러」, c.1930

른 것일까, 아니면 젊은 여인을 무덤에 묻으면서 그녀를 미치
도록 사랑했던 남자가 그녀에 대한 기억을 일부라도 간직하려
고 했던 것일까.

이렇게 시작된 주인공의 음침하고 관능적인 상상은 점점 집
요해지더니, 결국 그 상상 속에서 헤어나오지 못한다. 떨쳐버
리려고 외출했다가도 이상한 힘에 이끌리듯 그는 어느새 서둘
러 돌아왔고, 그것을 꺼내 만지면서 안도감과 함께 전율이 온
사지를 엄습하는 것을 느낀다. 그는 차고 매끄러운 머리카락
과의 황홀하고 부드러운 접촉에 흥분하여 현기증이 일 정도에
이른다. 그리고는 기다린다, 그 누군가를. 더이상 그는 외출을
할 수 없게 된다.

이 소설의 분위기에 어울릴 만한 사진이 있어 소개한다. 사
진 속 여인은 머리카락을 펼쳐 놓은 시체처럼 보이기도 한다.
실제로는 모델이 머리를 뒤로 젖혀 포즈를 취한 것이다. 거꾸
로 있어서 그런지 낯설어 보인다. 신체를 낯설어 보이게 하는
것은 초현실주의 사진가 만 레이Man Ray. 1890~1976 작품의 특징
이다. 그는 목을 과감하게 쳐내고 가슴만 찍기도 하고, 두 눈
만 확대해놓기도 하고, 얼굴을 거꾸로 세워놓기도 한다. 이런
사진들은 신체의 어느 특정 부위에 집중하게 함으로써 그 부
위에 대한 편집증적인 집착 같은 것을 유도하려는 듯하다.

시인 말라르메는 여인의 머리카락에 대해 이렇게 노래한다. "너의 머리는 따뜻한 강물이다. 우리를 사로잡고 있는 영혼이 익사하는 곳이다." 시와 그림과 수많은 전설 속에서 머리카락은 언제나 성적 유혹 또는 욕망과 관련되어 있다. 이를테면 그리스 신화 속에서 뱀으로 된 머리카락을 달고 있는 메두사는 실은 세상에서 가장 아름다운 머리카락을 갖고 있던 여인이다. 그녀는 자신이 유혹하면 제 아무리 용맹하고 의지가 강한 남자라 할지라도 넘어오지 않고는 못 배길 것이라며 건방을 떨었다. 결국 메두사의 언행은 아테나 여신의 노여움을 사게 되고, 아테나는 잔물결 같은 애무로 상대를 강물처럼 흠뻑 빠져들게 했던 메두사의 머리카락을 추하게 꿈틀거리는 혐오스런 뱀으로 바꿔 흉측한 괴물로 만들어버렸다.

성적 유혹을 원죄의 소산으로 여기고 욕망의 절제를 중시했던 기독교의 여러 종파에서는 여자들에게 베일을 씌워서 머리카락을 드러내지 못하도록 했다. 금욕의 도가 서구사회를 지배했던 중세시대에는 '사랑에 빠졌다'는 말이 결코 긍정적인 의미가 아니었다. 그것은 마치 어쩔 수 없는 병처럼, 행동거지와 마음가짐을 수시로 성직자에게 고백하면서 죄를 씻어내야 할 커다란 재앙처럼 받아들여졌다. "집중하지 못하며, 맹목적으로 같이 있으려 미친 듯 갈구한다"라고 성직자들이 노트에 마

페테르 파울 루벤스, 「삼손과 델릴라」, c.1609

치 정신병인 양 묘사해놓은 증상은 바로 사랑 신드롬이었다.

페테르 파울 루벤스Peter Paul Rubens, 1577~1640의 그림 「삼손과 델릴라」에서는 구약성서에 나오는 절세의 미녀 델릴라가 자신의 품에서 일말의 의심도 없이 깊게 잠이 든 삼손에게서 그의 머리카락을 잘라내고 있다. 루벤스 고유의 우람한 청동색 근육질의 남자와 우윳빛 피부의 통통한 여자가 대조를 이룬다. 삼손의 머리카락은 신이 '순진한' 인간에게만 주신 초능력의 원천이다. 그렇기 때문에 그가 유혹에 빠지면, 다시 말해 성욕에 눈뜨게 되면 그 신성한 힘은 델릴라의 손을 빌리지 않더라도 이미 거세될 운명인 것이다.

신성성을 잃을까 두려워했던 중세 사람들은 하루하루의 삶이 성욕과의 투쟁이었다. 교회는 신자들에게 금욕의 날을 철저히 지키도록 했는데, 참회의 날 수요일, 금육금식의 날 금요일, 성스러운 토요일과 일요일, 성인 축일, 사순절, 예수 승천일, 불경스러운 월경 기간 등등을 모두 합하면 1년 중 약 250여 일은 절대로 성관계를 해서는 안 되었다. 그러니 당시의 고해성사는 성적 욕망을 이기지 못한 것을 어떻게든 용서받기 위한 내용이 다반사였다.

그런가 하면 남자들이 죄악을 저지르게 할 정도로 거부할 수 없는 매력을 가졌다는 이유로 억울하게 마녀사냥의 희생자

가 된 젊은 여자들도 많았다. 특히 빨간 머리카락을 가진 여자에게 마녀의 혈통이라는 오명이 자주 붙었던 것은, 바꾸어 생각하면 빨간 머리가 얼마나 매혹적이었는지를 말해준다.

현대에 들어 종교가 인간의 정욕을 통제할 힘을 상실하면서 동시에 머리카락은 유혹이나 욕망과 관련된 그 어떤 마력도 내뿜지 않게 되었다. 긴 머리를 휘날린다고 해서 헤프다거나 밝히는 사람은 아닐 것이고, 마찬가지로 짧은 머리를 한다고 해서 금욕주의를 목표로 삼은 사람도 아니다. 마음대로 길렀다 잘랐다 해도 특별한 의미 같은 것이 따라붙지 않는다. 하지만 여전히 아이들 사이에서 이런 말이 남아 있기는 하다. '야한 생각하면 머리가 빨리 자란대.'

나는 간혹, 어느새 길어진 머리카락을 보면 내가 무럭무럭 자라는 식물이 된 기분이 든다. 뿌리가 튼튼하지 못해 저절로 빠진 머리는 미련 없이 털어내야 하고, 시들고 양분 없는 끝자락은 잘라주어야 더 잘 자라난다. 기억의 찌꺼기라든가 지저분하게 남겨진 잡념들, 그리고 김빠진 욕망들은 머리 끝자락에 저장되어 있을 것만 같다. 사실 자라나는 것은 머리카락의 끝 부분이 아니라 두피 쪽 부분이다. 이미 몸에서 멀어진 끝자락은 영양분이 빠져나가서 전설이 된 사연들이다.

나이가 들수록 솟아나는 머리카락에 신경을 써야 한다는 생

각이 든다. 혹시 전설이 집착이 되어 있다면 과감히 잘라내버리는 것도 좋겠다. 과거를 주렁주렁 달고 다니는 것보다는 야한 생각이라도 해서 새 머리가 자라나게 만들고 싶다. 이것이 나처럼 나이 지긋해진 여자들이 짧은 머리를 즐겨하는 유쾌한 변명이다.

딸아이의 생일 선물로 남편이 커다란 지구본을 사왔다. 스위치를 켜면 바다 부분이 투명하게 드러난다. 빙빙 돌리면서 지금까지 가봤던 미국과 유럽의 몇몇 도시, 일본과 동남아시아 몇 개국을 찍어보았다. 아직 가보지 못한 곳도 많고, 알지 못하는 나라들도 참 많구나. 어릴 적 인상 깊게 봤던 지구본이 생각난다. 내가 외교관집이라고 부르던 친구의 집에는 처음 보는 물건들로 가득했다. 나는 마치 만국박람회에 온 것처럼 온갖 호기심으로 그것들을 숨 죽이면서 만져보곤 했는데, 그중 하나가 커다랗고 장식적인 지구본이었다. 양팔로 안아도 손이 맞닿지 않을 만큼 큰 구에, 표면은 울퉁불퉁 입체감이 살아 있었고, 바다는 약간 칠이 벗겨진 황금색이었으며, 지명은

인쇄된 것이 아니라 붓으로 쓴 모양새라서 고급스러웠다. 지금 떠올려봐도 상당히 훌륭한 지구본이었음에 틀림없다.

음악가에게 악기가 그의 인생을 상징하듯 세계 각국을 무대로 살아가는 외교관에게 지구본은 너무나 알맞은 물건이라고 생각하며 동경의 눈으로 그것을 바라보았다. 나중에 알게 되었지만 친구 아버지는 외국과는 전혀 관련 없는 일을 하고 계셨다. 나 혼자 멋대로 외교관일 거라고 상상의 나래를 편 것뿐이었다.

문득 내 방을 둘러본다. 어떤 물건들이 나를 말해주고 있을까? 딸 친구들은 나를 뭐하는 사람으로 여길까? 일상적인 물건들 사이로 카메라가 하나 눈에 띤다. 가만 있자, 망원렌즈와 접사렌즈 그리고 거의 세워본 기억이 없는 삼각대까지 제대로 갖추고 있다. 아마도 이걸 살 무렵 나는 카메라 가방을 둘러메고 곳곳을 돌아다니는 자유로운 영혼이고 싶었던 것 같다. 아니 적어도 그렇게 보이고 싶었던 거겠지. 실제 나는 주말에도 온종일 방에 틀어박혀 거북이처럼 목만 쑥 내민 채 자판을 두드리고 있을 뿐인걸.

그럴듯한 배경이 없어도, 당신만으로 충분한 그림

서양의 옛 초상화에는 주인공을 설명하는 물건들이 슬쩍 배경으로 등장한다. 한 예로 영국의 토머스 게인즈버러Thomas Gainsborough, 1727~88가 그린 「로버트 앤드류와 그의 부인」을 보자. 남자는 널따란 자신의 소유지를 자랑하고 싶었는지 그림의 반 이상을 풍경으로 처리한 배경 속에서 아내와 함께 기념사진을 찍듯 포즈를 취했다. 거실에 걸어놓고 손님들에게 자연스럽게 "여기가 내 땅이라네"하고 말하기에 좋은 그림이다. 여유롭고 우아한 취미생활을 하는 집안임을 은근 드러내려는 듯 사냥총과 사냥견도 옆에 끼워넣었다. 혈통이 조금 빈약한 귀족일수록 부와 품격을 과시하고자 하는 욕구는 더 높았다.

한스 홀바인 2세Hans Holbein Younger, 1497~1543가 그린 초상화에서는 개인이 아니라 자기 국가를 자랑하려는 물건도 찾을 수 있다. 「프랑스 대사들」을 보면, 대사들이 영국에 가지고 온 물건들이 가운데 진열되어 있다. 지구본이 위 칸과 아래 칸에 두 개나 있는데, 궤도가 있는 위의 것은 천문학의 발달을 상징하는 것 같고, 아래의 것은 지리학의 발달을 암시해주는 듯하다.

토머스 게인즈버러, 「로버트 앤드류와 그의 부인」, 1748~50

한스 홀바인, 「프랑스 대사들」, 1533

악기는 음악을, 각도기와 컴퍼스는 수학과 기하학을, 책은 인쇄술을 각각 연상시키는 물건들로서 프랑스가 그 분야에 뛰어나다는 것을 보여주려 갖다 놓은 것이다. 이 두 사람은 실크와 모피로 된 옷을 입어 매우 부유한 티가 난다. 상업과 무역업도 발달했다는 증거다.

홀바인은 독일 출신의 화가다. 그가 이 그림을 그릴 무렵에는 영국의 헨리 8세 밑에서 궁정화가로 지내고 있었다. 겉으로는 프랑스의 선진문화를 칭송하고 있는 듯하지만, 영국의 입장에서 그린 이 그림은 슬그머니 그림 아랫부분에 심술스런 이미지를 숨겨놓았다. 그것은 비스듬한 쟁반 모양인데, 화면을 정면으로 봐서는 무엇인지 알 수 없고, 몸을 돌려 빗각으로 보면 해골의 형상이 언뜻 드러나도록 도안된 것이다.

전통적으로 해골은 그 어떤 소중한 것도 죽음 앞에서는 '헛되고 소용없음'을 말하기 위해 등장시키는 상징물이다. 하지만 여기서는 그런 의미만은 아닌 듯하다. 잘난 척 하는 프랑스인의 뒤통수에 대고 '재수 없게 잘난 체 해봐야 다 쓸데없어'하고 빈정거리는 셈이다. 잘난 척만 일삼는 프랑스에게 찬물을 끼얹는 것이다.

이 그림이 그려지던 무렵 유럽의 각국은 서로서로 힘을 과시하는 파워게임의 양상이 최고조를 향해 가고 있었다. 이탈

리아에서는 마키아벨리가 지도자로서의 매너를 조목조목 챙겨 알려주는 『군주론』을 펴내기도 했다. 어떻게 힘을 과시해야 할지 방법을 잘 모르는 군주들에게 지도자란 자고로 지략을 갖추어야 하며, 사람들의 기선을 제압할 수 있을 만큼 경외의 대상이 되어야 한다는 것을 귀띔해준 것이다. 그는 권력의 법칙에 능수능란한 군주가 되는 방법에 대해 이야기하면서, 군주란 만인에게 사랑받으려 애쓰기보다 차라리 두려움의 대상이 되는 편이 낫다고 이야기한다. 사랑하는 사람에게는 대들거나 배신할 수 있지만 두려운 사람에게는 감히 그럴 엄두를 내지 못하기 때문이다.

무엇보다 자신이 대단한 사람임을 과시하는 것은 경외감을 불러일으키는 데 있어 중요하다. 힘센 사람이 권력을 장악하던 시절에는 음식과 술을 엄청나게 많이 먹는 것도 좋은 방법이었을 것이다. 특히 피가 뚝뚝 흐르는 날고기를 불에 직접 구워먹는 모습은 지배자로서의 정복욕과 호전성을 노골적으로 드러낸다.

한 아프리카 부족의 추장은 사자의 가면을 쓰고 사자가죽으로 장식을 하고서 의식에 나타난다. 사자처럼 용맹해지고, 사자처럼 모두가 벌벌 떠는 두려움의 대상이 되기 위해서다. 권력은 늘 자기과시와 연관되어 있다. 군주의 연회를 예로 들자

면, 설탕으로 유리의 성을 만들고, 새끼돼지 간으로 만든 전채 요리가 서빙되는 순간 그 성 안에 가두어놓았던 새들이 날아오르도록 하는가 하면, 사슴 스튜가 나올 때에는 호두와 아몬드로 장식한 꿩의 부리에서 불꽃이 나오게도 했다. 디저트 타임에는 귀여운 하얀 토끼들이 상상을 초월한 곳에서 뛰어나와 사람들에게 신선함을 선사했다. 이러한 쇼는 배불리 맛있게 먹기 위해서가 아니라, 오직 권력의 과시를 목적으로 하는 것이다.

지도자가 되고픈 이들에게 마키아벨리는 충언한다. 두려운 존재가 되라고. 그러나 그렇게 되려면 자신도 평소보다 두려움에 더 자주 노출되게 마련이다. 약해 보이는 게 두렵고, 아래에서 치고 올라올까 두렵고, 여기저기서 공격당하고 욕먹을까 두렵고, 실패가 두렵고, 아무 쓸모없어질까 두려워지는 것이다.

마키아벨리가 남긴 냉정하고 강인한 리더십의 원칙들은 오늘날까지 정치인들과 경영인들 사이에서 두루 경전처럼 읽힌다. 하지만 정작 마키아벨리 자신은 어땠는가. 44세에 관직에서 밀려난 후 미련을 버리지 못한 채 어떻게든 복귀하려고 눈치를 살피면서 10여 년을 기다렸고, 기회가 되어 입후보하지만 결국 패배하고 말았다. 투표 결과가 발표된 직후 그는 숨을

거두었다. 오랜 긴장 끝에 찾아온 낙선의 충격이 원인이었다고 전해진다.

권력은 더없이 멋진 것이지만, 평생 그것을 좇기만 하는 불안한 인생은 그다지 멋지지 않은 것 같다. 권력을 위한 자기과시 역시 헛되고 또 헛된 것일지도 모르겠다.

부하들 앞에서 호탕하게 술과 음식을 먹어대던 장군, 밤새 변기에 머리를 박고 괴로워하며 토를 해댄다. 입을 헹구다가 문득 거울을 보고는 중얼거린다. "에구, 이게 무슨 꼴이냐." 한편 화려한 연회를 끝낸 군주는 침실에 들었으나 배가 출출해서 통 잠을 이룰 수가 없다. 부엌으로 슬그머니 들어가 하녀들이 먹다 남긴 삶은 감자를 몰래 집어 들고 누가 볼 새라 한입에 넣는다. 꾹꾹 목이 메어 가슴을 친다. 내 자신을 부풀릴 물건 말고, 정말로 나다운 물건이 무엇인지 꼭 하나 찾아봐야겠다.

촛불 아래서

꿈
꾸
기

생선구이가 저녁 식탁에 올라간 날은 유리병에 든 커다란 향
초를 꺼내는 날이기도 하다. 실내에 밴 냄새를 없애느라 붙인
불이지만, 그 잔잔한 분위기가 좋아 하염없이 불꽃을 바라보
게 된다. 삼치를 구워 먹은 저녁, TV도 켜지 않고 음악도 틀지
않은 채 소파에 앉아 물끄러미 불꽃을 바라본다. 생선구이 먹
는 날에는 공상이 많아지는 것 같다. 생선살에 함유된 어떤 영
양소가 사람을 그렇게 만드는 건 아닌 듯하고, 생선 익힐 때
나오는 연기 탓도 분명 아니고…… 그러고 보니 최면에 걸리
듯 멍하니 생각에 빠져드는 이유는 바로 이 불꽃 때문이구나.

바깥이 연일 영하의 날씨를 기록하는 겨울이면 불꽃의 잔상
속으로 어릴 적 읽었던 동화책 속의 가엾은 주인공이 보인다.

꽁꽁 언 손을 부비며 소녀가 성냥 한 개에 불을 붙인다. 따스한 벽난로와 크리스마스트리, 한 상 가득 차려진 맛있는 음식, 그리고 그리운 할머니의 미소가 성냥 불꽃이 살아 있는 동안 진짜처럼 환하게 소녀 옆에 머문다.

당신이 잊고 있던
꿈이 흐뭇하게 피어난다

불붙이는 일에 몰두한 소녀의 모습을 그린 호드프리트 스할컨Godfried Schalcken, 1643~1706의 「횃불을 불어 불을 밝히는 소년」을 보자. 화면 왼쪽 아래로 소년이 손에 든 프라이팬처럼 생긴 촛대가 보인다. 이것은 유럽인들이 1690년대에 널리 사용하던 것이다. 이 작품은 제작년도를 정확히 알 수 없지만 그 촛대 덕분에 학자들은 그 무렵에 그려진 그림일 것이라고 추정한다.

시선을 강렬한 한 곳에 모으는 바로크시대의 그림답게 이 그림 역시 스포트라이트를 쏜 것처럼 중앙의 환한 불빛에 집중하게 한다. 불빛은 가난한 현실을 아른아른하게 만들고, 성냥팔이 소녀가 그랬던 것처럼 말도 안 되는 화려한 환상 속으로 소년을 이끈다. 그래서인지 횃불을 불고 있는 소년의 표정

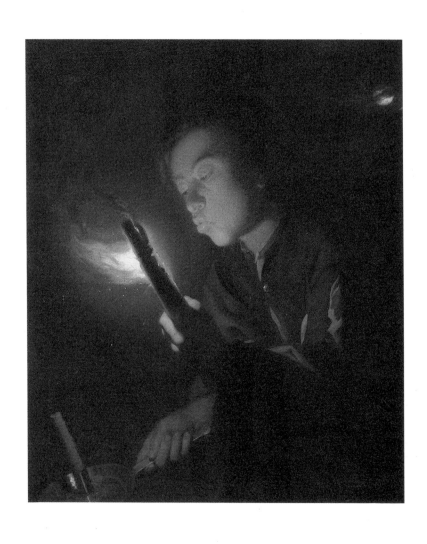

호드프리트 스할컨, 「횃불을 불어 불을 밝히는 소년」, c.1692

은 마치 꿈을 꾸는 듯 몽롱해 보인다. 그는 지금 상상 속에서 어느 아리따운 여인과 황홀하게 춤을 추고 있는 것일까, 아니면 금화가 가득 찬 보물 상자를 열고 있을까.

19세기 초반 유럽의 거리에 처음으로 가스등이 놓였다. 그때부터 사람들의 하루는 길어졌고, 밤은 한 편의 시처럼 다가왔다. 어둠이 내린 뒤 가스등이 켜지면 낮의 무미건조한 도시는 생기로 가득 찬 전시장이 되었다. 이 시기 창조적 발상을 위해 거리를 배회하는 자들은 비단 예술가뿐만이 아니었다. 모두가 구경꾼들이었고 모두가 어둠과 빛이 공존하는 풍경에 취해 있었다. 하지만 전기등이 가스등을 대체하기 시작하면서 어둠은 빛에 완전히 정복당하고 말았다.

가스등 불빛을 보면서 그 시절 사람들은 시간이 타들어가는 것을 안타깝게 바라보았을 것이다. 불빛이 태우고 가는 어둠의 흔적은 그냥 기계적으로 돌아가는 반복적인 시간과는 달리 왠지 이게 마지막일 것만 같기 때문이다. 이것이 바로 프랑스의 과학철학자 가스통 바슐라르가 말하는 불빛의 심리학이다. 바슐라르는 전기 빛의 냉정함에 대해서 이야기한 바 있다. 그에 따르면 전기 빛은 사람들이 오직 시계가 알려주는 숫자에 의존해서 살게 하는 것만큼 세상을 기계적으로 만들고 만다. 램프의 불꽃은 사람의 마음이 그렇듯 타는 동안 내내 불안

정하게 흔들리지만, 전기등은 한결같은 기계적 밝음을 유지한다. 더욱이 불꽃은 살아났다 쇠하고 스러지는 유기체와 같은 운명을 반복하지만, 전기는 스위치를 켜고 끄는 동안 전기가 흐르거나 차단되거나 할 뿐이다.

이제 초등학교 5학년이 된 딸아이는 친구들에게서 귀신얘기를 잔뜩 듣고 와서는 밤에 무서워서 화장실도 못 간다. "전기 켜면 되지, 귀신은 환하게 불 켠 데선 안 나와"라고 말해준다. 정말일까? 그렇다면 결국 귀신도 밤이 데리고 온 음험한 상상의 산물인 셈이다. 딸에게 앤드루 와이어스Andrew Wyeth, 1917~2009가 그린 「마법에 걸린 시간」을 보여주었다. "촛불이 날리는 방향 좀 봐. 오른쪽에서 영혼들이 휘익 날아온 것 같지 않아? 여기 테이블에 둘러 앉으려나봐." 와이어스는 초자연적인 세계의 뉘앙스가 감도는 풍경을 아주 사실적인 묘사로 섬뜩하고, 때론 뒤통수를 맞은 것 같은 느낌을 주는 그림을 그린 미국 화가다. 그림을 한참 들여다보던 딸이 묻는다. "이 집은 전기도 없어요?"

전기 불빛은 무서움마저 발 들여놓지 못하게 한다. 그것은 알 수 없는, 그래서 두렵기는 하지만 한편으로는 신비롭고 좋았던 밤을 구석구석 낱낱이 들추어낸다. 암흑 속에 살아 숨 쉬고 있던 상상력을 부추기는 형언할 수 없는 불안정한 것들, 그

앤드루 와이어스, 「마법에 걸린 시간」, 1977

티파니 공방에서 제작한 전기 등기구.
1900년대

렇기 때문에 흥미진진하고 매혹적일 수 있는 것들이 잔인하리
만큼 백일백야에 까발려진다.

전기의 노골적인 빛을 어떻게든 완충시켜보려는 노력은
19세기 말부터 20세기 초 아르누보 유리 공예가들에 의해 적
극적으로 이루어졌다. 루이 티파니는 뉴욕에 공방을 차리고
스테인드글라스 기법을 이용한 전등갓을 만들어 찬란한 빛의
효과를 연출해냈다. 형태 또한 자연의 싱그러운 삶을 약속하
듯 꽃잎과 식물줄기 등에서 모티프를 끌어왔다. 아르누보 공
예가들은 생명 없는 기계적 현실을 생물체의 '살아 있음'으로

극복해야 한다고 믿었고, 다른 그 어떤 요소보다 생의 활력을 예술적으로 표현해내는 일에 집중했던 것이다.

생물체에게는 두말할 필요도 없이 빛이 중요하다. 봄이 되고 빛의 양이 많아지면 식물은 꽃봉오리를 터뜨리고, 동물은 둔한 겨우살이에서 깨어나 먹이를 찾는가 하면 호르몬 분비가 늘어나 짝짓기를 하기도 한다. 그런데 인공 빛은 이런 질서를 어지럽히고 있다. 오랜 지구의 역사를 통해 낮과 밤, 사계절 변화에 맞춰 진화해온 생물들이 엉뚱한 계절, 엉뚱한 시간에 많은 양의 빛에 노출된다면 생체리듬에 혼란을 겪을 수밖에 없다. 동이 틀 녘에 알을 낳던 닭들은 양계장에 밤새 켜놓은 전구 때문에 시도 때도 없이 알을 낳는다. 무조건 다다익선일까.

적당한 어둠은 휴식과 감춤의 시간이고, 무르익지 않은 뭉글뭉글한 생각들이 잠재의식 속에 자리잡는 시간이다. 공상에 젖지도 못할 만큼, 편하게 늙지도 못할 만큼 너무 밝은 곳에 살고 있다는 생각이 가끔 든다. 생활에 쩌든 얼굴도 눈가의 주름과 검버섯마저도 다 보인다. 굳이 안 봐도 되는데 말이다. 그걸 무시하고 살기에는 빛이 과도하게 강하다.

그래서 생선구이를 먹는 날은 내게 제법 의미 있는 날이 되어간다. 향초의 불이 타들어가는 동안 집 안을 꽉 채우고 있던

연기는 사라지고 어느덧 향긋한 냄새가 새롭게 채워진다. 그것만이 아니다. 내 머릿속에 차곡차곡 쌓인 머리 아픈 계산들도 촛불과 함께 타버린다. 그리고 "공상의 나라야말로 이 세상에서 유일하게 숨 쉴 만한 곳이다"라던 루소의 말처럼, 황당무계하고 한없이 흐뭇해지는 상상이 풍성하게 들어차기 시작한다.

"방금 밖에서 싸우는 소리 들으셨죠?" "아, 그랬어요?" "어휴, 또 못 들으셨구나." 나는 무언가에 집중하면 주변 소리를 잘 듣지 못한다. 다행히 사무실 동료들도 이제 웬만큼 이해해주는 편이지만, 처음에는 일부러 못 들은 체 하는 것으로 오해를 받기도 했다. 언제부터 그렇게 완전몰입을 하게 되었는지는 잘 모르겠고, 중학생 시절 외할머니와 방을 함께 쓰던 때 필요에 의해서 그렇게 되지 않았나 하고 추측해볼 뿐이다.

외할머니는 큰외삼촌 댁과 우리 집을 몇 달씩 번갈아가며 머무셨는데, 우리 집에 계실 때는 늘 내 방에서 지내셨다. 내가 밤늦도록 공부를 하거나 책을 읽으면, 잠이 없던 할머니도 옆에서 광고지나 약 복용 설명서 같은 것을 부스럭거리며 꺼

내 꼼꼼히 읽곤 하셨다.

할머니는 옛날에 언문을 깨친 분이라 묵독을 하시지 못했다. 모든 글을 어떤 음을 붙여서 소리내 읽으셨는데, 그 웅얼거리는 소리에 나는 집중할 수 없었다. 헛갈려서 한 문장에서 수십 번 맴도는 예민한 날도 많았다. 그래도 나는 할머니가 내 방에 계시는 것이 좋았다. 화장실 가는 것도 무섭지 않았고, 또 간혹 알밤도 까서 입에 넣어주시곤 했기 때문이다.

당신의 목소리로
글자를 깨워라

문자는 본래 말소리를 대표하는 부호처럼 여겨졌었고, 문장의 길이도 숨 호흡을 고려하여 쉬거나 끝내곤 했었다. 우리나라 서당에서도 학생들이 낭송 식으로 공부를 했듯이, 서양에서도 중세까지 책읽기라 함은 당연 낭독을 의미했다. 두운이나 각운을 맞추는 영시나 한시는 듣는 게 더 좋은 이유가 여기 있을 것이다.

옛날 사람들은 문자가 입을 통해 나올 때 그 의미가 세상에 퍼진다고 믿었다. 즉 어떤 단어를 입 밖으로 읊는다는 것은 그 단어로 세상에 주문을 거는 것과 같았다. '너를 사랑해' 혹은

'네가 죽었으면 해'라고 말할 때, 각각 사랑의 힘과 저주의 힘이 상대방에게 미친다는 것이다. 피라미드에 새겨진 문자들을 정확하게 입으로 읽으면 미라를 묶어두었던 주술이 풀린다고까지 생각했다. 그런 믿음 때문에 글을 쓸 때나 읽을 때, 글자가 있는 곳이라면 어디서나 극도의 주의가 필요했다. 서양의 옛 정물화 속에서 책과 펜은 신중함의 미덕을 상징했고, 기독교의 4대 덕목(신중, 정의, 용기, 절제) 중에서도 신중은 책을 든 사람으로 의인화되었다.

낭송문화가 급속하게 몰락한 것은 구텐베르크가 인쇄술을 보급한 15세기 이래라고 한다. 입으로 읽기에 알맞은 양은 단연 손으로 쓸 수 있는 정도였고, 인쇄기로 찍혀 여기저기 쏟아져 나오는 어마어마한 양의 글들은 일일이 낭독하기에 도저히 역부족이었다. 점차 사람들은 눈으로 스치고 지나가는 정도로 문자를 흔하게 대하기 시작했다. 이렇듯 문자는 청각의 영역에서 시각의 영역으로 옮겨졌고, 이후 엄청난 속도로 번식, 증대해갔다.

18세기에 이르면 신문과 같은 저널의 탄생을 맞게 된다. 이때는 인쇄술은 무척 발달했지만, 속보성이 생명인 신문을 배포하는 유통망이 극히 부족하여 신문을 운송하는 데 시간과 비용이 많이 들었다. 그러나 1840년경 유럽 전역에 철도가 놓

클로드 모네, 「점심」, 1868~70

이면서 밤새 기차로 실어 나른 신문을 다음날이면 아침식사 테이블에서 만날 수 있게 되었다.

19세기의 일상을 그린 인상주의자의 그림 속에서는 신문이 아침식사 테이블에 있는 것을 종종 볼 수 있다. 클로드 모네 Claude Monet, 1840~1926가 그린 「점심」을 보면, 일요일 낮 느지막하게 아침 겸 점심을 먹고 있는 엄마와 아이가 나오는데 그들의 식탁에도 신문이 놓여 있다. 곧 면도를 마친 가장이 앉아 달걀과 주스를 먹으며 신문을 펼쳐들 것이다.

오늘도 신문은 많은 사람들의 아침 동반자다. 요즘에는 인터넷으로 신문을 보는 사람이 훨씬 많지만, 나는 여전히 손으로 종이를 넘기는 그 느낌이 좋아서 종이 신문을 읽는다. 예전만큼은 아니지만 종이에 약간 스며 있는 인쇄 기름 냄새가 은근하게 코를 자극하고 깨끗이 접혀 있는 상태에서 한 장 한 장 페이지를 넘기는 동작은 마치 어떤 의식을 치르는 행위 같아 나름 매력이 있다.

잠에서 덜 깬 눈으로 신문을 봐서 그런지 신문지 위의 글자들이 물리적으로 다가올 때도 많다. 큰 글씨는 마치 면전에서 소리를 지르는 것 같고 그 아래 보통 크기의 글자들은 와글와글 아우성치는 듯하다. 그 아우성에 너무 정신 없을 때는 페이지를 얼른 넘겨버리면 된다. 시각적으로도 곧잘 연상 작용을 일

으킨다. 이를테면 전혀 다른 사건들이 엇비슷하게 가까운 자리에 기사화되었다는 이유만으로, 서로 맞붙어 연관성이 있는 것처럼 보이기도 한다.

지긋지긋한 두통을 단번에 걷어내준다는 두통약 광고와 사회에서 제거되어야 할 연쇄살인마 소식이 나란히 놓여 있다. 좀처럼 쇄신될 기미가 보이지 않는 고인물 같은 정치 기사 옆에는 '흔들어주세요'를 슬로건으로 하는 소주 광고가 보인다. 이것은 우연인가 의도된 것인가. 이 질문에 답하기 위해 우선 피카소Pablo Picasso, 1881~1973의 한 작품을 분석해보기로 하자.

피카소는 신문지를 오려붙이는 파피에 콜레papier collé 작업을 종종 했었는데, 「수즈 병」이 그중 한 작품이다. 그가 이 작업을 할 무렵 파리의 거리는 온통 문자들로 도배되어 있었다. 1906년 파리 상자크 거리를 찍은 사진을 보면, 벽이 온통 포스터의 광고용 문구로 가득 차 있다. 1914년의 신문 판매대를 보여주는 사진은 또 어떤가. 겹겹이 중첩되어 있는 신문지 위의 글자들이 어지러울 정도다. 피카소의 작업은 바로 이런 문자적 환경에서 탄생했다고 볼 수 있다.

언젠가 피카소의 작품이 생각나서 파리에 갔을 때 수즈를 주문한 적이 있다. 수즈는 탄산이 든 달짝지근한 화이트 와인으로, 입맛을 돋우기 위해 식전에 마신다. 금요일 저녁에 북적

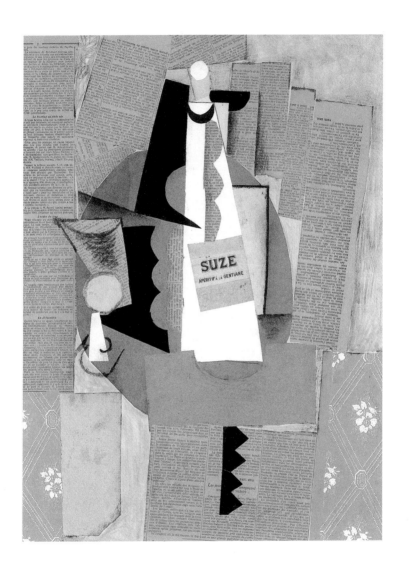

파블로 피카소, 「수즈 병」, 1912

외젠 앗제, 「파리의 상자크 거리」, 1906 1914년경 파리의 신문 판매대 모습

북적한 주점에 가면 좌석에 앉지 못한 손님들에게 술집 주인
이 미안한 마음으로 한 잔씩 수즈를 돌린다고 한다. 즉 수즈는
메인 요리를 먹으면서 곁들이는 음료가 아니라, 파티 같은 데
서 낯선 사람과 대화를 트기 위해 마시는 사교용 와인의 대명
사라고 할 수 있다.

피카소는 주점에 가서 수즈를 마시며 사람들과 무슨 이야기
를 나누었을까. 그 내용들이 여기 그가 오려붙인 신문지에 나
와 있는 것 같다. 작품 속 기사를 대충 읽어보면, 당시에 발칸
반도에서 일어난 세르비아인들의 공격 보도와 더불어 전운이
감도는 불안한 움직임을 감지할 수 있다. 시기적으로 제1차세
계대전이 발발하기 불과 2년 전이었고, 이미 곳곳에서 내전

이 터지고 있는 상황이었다. 수즈가 메인 요리 전에 식욕촉진 apéritif을 위해 마시는 맛보기 술이듯, 본격적인 큰 전쟁을 촉진하듯 미리 터지는 크고 작은 전쟁들의 조짐을 보며 피카소는 다가올 불행을 예감했던 것이다.

빽빽한 신문지 글자들 위로 중앙에 "Suze : apéritif"라는 라벨이 '팝업' 광고처럼 붙어 있는 것을 아무 의미 없는 조형적 구성으로만 볼 수 있는가. 글자를 사용할 때만큼은 그 사람이 반드시 글쟁이가 아니더라도, 화가나 디자이너라 할지라도, 신중한 태도로 임해야 할 것 같다. 지면에 배치한 기사와 광고 문구, 혹은 인터넷 상의 팝업 광고나 배너가 때로는 전혀 예기치 못한 제3의 의미를 생산해내는 수도 있기 때문이다.

묵독을 헷갈리게 하고 고요한 명상을 방해하는 것은 할머니의 음독 때문이 아니다. 오히려 수많은 글자들과 이미지들이 곳곳에서 튀어나와 아무 데나 들러붙기 때문에 눈이 어지러워지고 정신이 산란해지는 것 같다. 이러려고 문자가 대중화된 것은 아닐 것이다. 누구나 문자를 사용하여 언론의 자유를 보장받고, 그로써 인간으로 태어난 권리를 찾기를 바랐던 것이다.

가끔은 나도 할머니처럼 문장을 소리 내어 읽어봐야겠다. 그러면 현란한 세상에서 조금은 자유로워질 수 있을지도 모른

다. 우물우물 중얼중얼 별 뜻 없는 인쇄물들을 읽고 계시던 할
머니가 그리운 밤이다.

아이를 분만한 후 몸이 회복되는 동안 가졌던 첫 느낌은 무언가 엄청난 일을 해냈다는 뿌듯함이 아니라, 오히려 상실감에 가까운 것이었다. 이제 아무것도 들어 있지 않은 푹 꺼진 배를 어색하게 더듬으며 내 몸이 마치 진주알을 뱉어낸 껍데기 같다는 생각을 잠시 했었다. 알맹이 빠진 빈껍데기 말이다.

"가만있자, 내가 진주 목걸이를 어디 두었더라." 불현듯 결혼할 때 엄마가 선물해주신 진주 목걸이를 찾아 걸어보았다. 오래도록 꺼낸 적 없이 잊고 지냈었는데, 출산 이후부터는 이상하리만큼 그것에 애착을 갖게 되었다. 무의식적으로 느끼는 몸과 마음의 허허로움을 그것으로 위로하고 싶었던 것일까.

금속이나 돌과 달리 조개 속에서 자라난 진주에는 신비로운

생명감이 느껴진다. 그래서인지 진주 목걸이를 두르는 행위는 그날의 나 자신에게 이슬 같은 생기를 부여하는 신성한 의식처럼 느껴지기도 한다. 마치 마지막으로 눈동자를 그리는 화가의 붓 터치가 그림 속 인물에 생명감을 불어넣는 것처럼 말이다. 요즘에는 진주를 행운의 부적으로 여기는 사람을 거의 볼 수 없지만, 본래 진주는 장식품이기 이전에 주술적인 목적으로 더 애용되었다고 한다. 아직도 인도네시아의 어느 부족은 진주를 허리에 두르고 다니면 곧 수태할 수 있다고 믿는다. 그런가 하면 아프리카의 어느 지역에서는 사후의 환생을 기원하며 죽은 이의 입에 진주를 물려준다고 한다.

결핍을
채워주는 보석

수백 년 전에 그려진 그림 속에서도 진주가 자주 등장하는데, 그 이유는 진주의 풍요롭고 아름다운 광채 때문이다. 특히 여인을 그린 초상화의 장신구로는 진주가 단연 으뜸이었다. 지나치게 눈이 부실정도로 번쩍거리지도 않고 날카롭게 각지지도 않으며, 빛을 흡수해 잠시 머금었다 우유색으로 발산하는 진주는 여인의 희고 부드러운 살결을 한결 돋보이게 한다.

요하네스 페르메이르, 「진주 귀고리를 한 소녀」, 1665~66

네덜란드의 화가 요하네스 페르메이르Johannes Vermeer, 1632~75가 「진주 귀고리를 한 소녀」에서 진주를 그려넣은 데에는 중요한 이유가 있었다.

스칼릿 조핸슨 주연의 영화 「진주 귀걸이를 한 소녀」를 보면 그 이유를 알 수 있다. 그림 속 소녀는 허름한 태생의 하녀지만 페르메이르를 둘러싸고 있는 무심한 부자들과 달리 화가의 예술세계를 이해하는 유일한 사람으로 나온다. "창을 닦아도 될까요?" 소녀는 진지하게 묻는다. 먼지만 닦아도 창으로 스며드는 빛의 강도가 완전히 달라질 수 있다는 것을 예민한 그녀는 알고 있었던 것이다.

영화의 하이라이트는 그녀의 모습을 그리던 화가가 무언가 결핍된 듯 턱을 괴고 고민하다가 불현듯 소녀의 귀를 뚫어 진주 귀고리를 걸어주는 장면이다. 수줍게 움츠러든 소녀의 얼굴만으로는 도저히 표현해낼 수 없는 살아 있는 찬란함을 그려넣고 싶었던 것이다. 화가가 달아준 진주 귀고리는 눈에 띄지 않는 배경처럼 살던 하녀를 존재감을 머금고 광채를 내뿜는 아름다운 여인으로 만들었다.

페르메이르의 그림에서 진주는 모든 것을 다 가진 사람이 취하면 오히려 지나치거나 탐욕스러워 보일 뿐이고, 무언가 꼭 하나 부족한 사람에게 걸어주면 그 모자람을 보완하여 완

전한 모습으로 다시 태어나게 해주는 역할을 한다.

페르메이르의 이 진주가 잘 어울리는 여인이 또 한 사람 있다. 초기 바로크시대 영국으로 날아가보면 그 중심부에 여왕 엘리자베스 1세가 근엄한 모습으로 앉아 있는 그림을 볼 수 있다. 당시 영국의 왕실 화가가 40세 무렵의 여왕을 그린 기록적인 성격의 초상화다. 역사적인 인물을 그림으로 만나는 것은 색다른 재미가 있다. 책으로 치면 실화를 읽는 기분이라고나 할까.

눈에 띄지 않던 하녀에게 광채를 부여했던 진주는, 무엇 하나 부족함이 없을 여왕에게는 과한 보석이 아닌가 싶다. 하지만 조금만 더 들여다보면 여왕에게도 무언가 표현하고 싶은 것이 있음을 알게 된다. 가슴 앞을 파는 대신 남자들 예복같이 단추와 칼라로 장식한 그녀의 옷을 보라. 마치 갑옷처럼 그녀 자신을 보호하고 있는 것 같다. 얼굴에도 가면을 쓴 듯, 감정의 변화를 전혀 읽어낼 수 없도록 과도하게 새하얀 회칠을 했다.

무엇이 여왕으로 하여금 이토록 철저히 자신을 무장하게 했을까? 남자 같은 옷 위로 남자들이 즐겨하는 루비나 사파이어 같은 강한 보석류가 아니라, 섬세하고 여성스러운 패물로 알려진 진주 목걸이가 둥글게 꼬인 채 둘러져 있다. 혹시 이것이 감추어진 그녀의 여성스러움을 보여주는 물건이 아닐까.

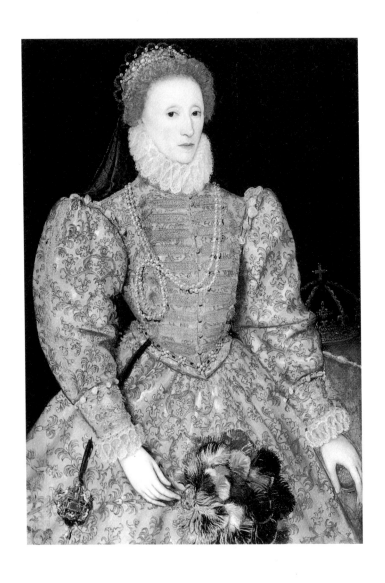

작자 미상, 「엘리자베스 1세」, c.1575

젊은 시절 엘리자베스에게는 도저히 거부할 수 없는 매력이 넘쳐났다. 아버지를 닮아 선천적으로 재주가 많았고, 어머니처럼 상대방을 유혹할 줄도 알았다. 어마어마한 학업량을 거뜬하게 소화해냈고, 학업시간 이후에는 와일드한 승마와 사냥을 즐겼다. 춤을 즐길 만한 여유가 전혀 없어 보이는데도 불구하고 그녀의 춤 솜씨는 수준급이었으며, 악기 연주는 물론 성악과 작곡에도 뛰어났다. 기록에 의하면 그녀는 "생기 넘치면서도 너무나 친밀한 느낌의" 사랑스러운 여인이었다. 그러나 여왕은 사랑의 기회가 여러 번 있었음에도 평생 가족도 친구도 만들지 않고 독신으로 지냈다. 감정으로 얽힌 관계는 오직 배신과 죽음뿐이라는 공식이 어린 시절부터 그녀의 마음속에 지워지지 않은 채 자리하고 있었기 때문이다.

엘리자베스에게는 부모도 형제도 모두 상처였다. 아버지 헨리 8세는 왕비의 시녀였던 앤 불린에게 반해 종교와 법까지 바꾸는 말 많고 시끄러운 재혼을 감행했고, 그 둘 사이에서 엘리자베스가 태어났다. 그러나 아버지는 딸이 세 살 되던 해에 어머니 앤을 단두대에 올렸다. 이후 그는 아들을 낳기 위해 줄이어 결혼을 했고, 엘리자베스는 매번 왕비 자리에 올랐던 여인들이 자신의 어머니처럼 불행한 운명을 맞는 것을 목격해야 했다. 아버지의 잦은 재혼으로 엘리자베스의 위치도 덩달아

매우 불안정했다. 게다가 이복언니 메리^{Mary Tudor}는 모든 면에서 자기보다 뛰어난 동생을 늘 질시하고 경계했다. 심지어 엘리자베스는 메리를 옹호하는 사람들에 의해 런던탑에 갇혀 지내기까지 했다.

그녀는 이 세상 그 어느 누구도 믿지 않게 되었다. 오직 최고의 자리에 오르는 것만이 스스로를 지킬 수 있다고 확신했고, 그 소원은 이루어졌다. 그녀보다 높은 서열에 있던 메리 공주와 에드워드 왕자가 일찌감치 죽은 것이다. 막 왕위를 물려받았을 무렵 25세의 엘리자베스는 이미 사기, 위선, 기만, 모략에 대처하는 기술에 있어 대가의 경지에 올라 있었다. 그녀를 능가할 자는 아무도 없었다.

그녀는 사람에게 의지하는 대신 권력을 택했다. 임종을 앞두고도 집무를 쉬어야 한다고 권하는 신하들에게 그녀는 이렇게 꾸짖었다. "무엇을 해야 한다는 말은 감히 왕에게 하는 말이 아니지 않느냐." 여왕에게는 죽어간다는 것은 큰 의미가 없었고, 오히려 왕좌의 권위를 동정받는 상태야말로 자신의 진정한 종결을 뜻했다. 왕좌는 엘리자베스에게 어린 시절의 고통과 상처를 보상해주는 그 무엇이었고, 또 자신이 생존을 위해 유지해야만 하는 어떤 것이었기 때문이다. 그녀에게 왕좌는 진주와도 같은 것이었다. 진주조개에게 진주는 부드러운

살 속을 파고드는 고통스러운 모래알의 아픔을 잊기 위해 조금씩 액을 분비하여 키워간 생존의 흔적이니까.

언젠가 『뉴욕타임스』는 역사적으로 기억할 만한 최고의 지도자로 엘리자베스 1세를 꼽았다. 그녀는 여성이 공직 진출을 꿈도 꾸지 못했던 시절 왕위에 올라 보잘 것 없던 영국을 황금시대로 이끌었다고 선정 이유를 밝혔다. 이것이 바로 엘리자베스가 일생일대의 고독과 저울질해서 맞바꾼 명성이었나보다. 그러나 세상에 모든 것을 다 가진 사람은 없다. 완벽한 듯해도 언제나 2퍼센트 부족한 부분이 있게 마련이다. 그림 속 여왕의 진주를 보면서, 화려하다기보다는 차라리 온몸으로 흘러내리는 눈물 같다는 생각이 드는 것은 왜일까. 단 한 번도 사랑하는 이의 품 안에서 마음 놓고 울어보지 못한 빈껍데기의 여왕을 위하여 진주가 대신 찬란한 눈물을 흘려주고 있는 것은 아닐까.

잡담의

———

가
치

———————

꽃게를 삶아 상에 가득 쌓아놓고, 그믐달 아래서 술을 한 잔씩 먹는 풍성한 자리에 운 좋게 한 자리를 차지하게 되었다. 미식가 예술인 한 분이 꽃게 철을 그냥 보내기가 아쉽다며 노량진 수산시장에서 제일 팔팔하고 굵은 것으로 미리 한 상자 주문해놓았으니 저녁에 모이자는 연락을 돌리신 것이다. 늘 무슨 명목이 있어야 사람들을 만나던 나는 "오늘 무슨 좋은 일 있어요?" 하고 물었다. 모임을 주최하신 분이 답하신다. "매일 매일이 축복이지." 그렇구나.

　모두들 퍼질러 앉아 게살을 파먹으며 이야기를 주고받았다. "그랬다던데." "왜 그랬대?" "모르지 뭐." 이야기는 인과관계도 없고 연결고리도 없이 싱겁게 이어진다. 말들은 하나의 요

리로 만들어지지 않는 영 어울리지 않는 개별 재료들의 나열 같았다. 작가로서의 직업의식이 발동하여, 지금 여기 이 대화들을 잘 모아보면 무슨 제대로 된 이야기를 만들 수 있지 않을까 잠시 딴생각하다가 문득 무라카미 하루키가 소설 『회전목마의 데드히트』에서 선보인 글쓰기 방식이 떠올랐다.

매일의 수다가
가치 없다 느껴질 때

이 책을 읽노라면 술자리에서 주고받는 잡담을 듣고 있는 착각이 인다. 하루키도 머리글에서 자신의 글을 '스케치' 단계라고 말하는데, 제과점으로 치자면 이 책은 빵으로 만들기 전, 밀가루 상태를 그대로 판매대에 진열해놓은 셈이다. 이야기라고 하기에는 뭔가 부족하고 부자연스러운 점이 있는데 그건 날 재료이기 때문일 것이다. 소설이란 아무리 실화를 바탕으로 한다 할지라도 재료들을 먹음직스럽고 소화하기 좋은 상태로 바꾸어놓지, 날것 그대로를 나열하지는 않는다.

첫번째 단편을 예로 들어 보자. 10대의 딸을 둔, 평범한 삶을 살던 한 여인이 어느 날 독일로 여행을 간다. 그곳에서 남편을 위한 '레더호젠(독일식 반바지)'을 맞추기 위해 남편과 비

슷한 체형의 낯선 남자에게 어렵게 부탁을 하고 허락을 받아
낸다. 그녀는 가봉한 옷을 입은 그 낯선 남자에게서 갑작스레
견딜 수 없는 혐오감을 느낀다. 자신도 도저히 납득할 수 없지
만, 그 끔찍한 감정을 참을 수 없어 집에 있는 남편에게 전화
로 이혼을 통보해버린다. 이게 이야기의 전부다. 일반적인 소
설이라면 그녀의 어린 시절을 들추어낸다든지, 어떤 사건을
복선으로 내비친다든지 하는 방식으로 부지런히 개연성을 만
들었을 것이다. 하지만 책에서 하루키는 그런 작업을 전혀 하
지 않는다.

제목을 '회전목마의 데드히트'라고 해놓은 것도 의미심장하
다. 화려한 불이 켜진 놀이동산의 회전목마merry-go-round처럼
겉으로 보기에는 더할 나위 없이 행복하고 순탄하게 돌아가는
일상이 정작 당사자에게는 이유 모를 슬픔과 괴로움을 안겨주
는 틀이라는 의미를 담고 있기 때문이다. 데드히트dead-hit란 맘
대로 빠져나올 수도 없고 앞의 사람을 따라잡을 수도 없는, 그
야말로 아무 것도 할 수 없는 상황에서 어떻게든 행복해 보려
고 안간힘을 쓰면서, 우울함과 치열한 접전을 벌이는 과정을
말한다. 남편의 바지를 사러간 여인이 특별한 계기도 없이 이
혼을 통보한 것은 혹시 이제 그만 회전목마로부터 뛰어내리려
는 충동적인 시도가 아니었을까.

자코모 발라, 「밤의 월드 페어(루나 파크)」, 1900

자코모 발라Giacomo Balla, 1871~1958가 그린 「밤의 월드 페어」에서는 1900년경의 회전목마를 볼 수 있다. 회전목마는 본래 기사가 말 위에서 창을 던지는 연습을 하기 위해 만들어졌는데, 1800년대를 전후로 해서는 귀족들의 가든파티용 놀이기구로 인기를 끌기 시작해, 1900년대에 들어서는 좀더 대중적이 되었다. 신분과 관계없이 누구라도 하룻저녁 동화 속 왕자와 공주가 되어 말과 마차를 타고 꿈의 궁전으로 실어나르는 기구였던 것이다.

이탈리아 태생의 자코모 발라는 움직이는 대상을 화면에 담기 좋아한 화가였다. 스케치를 위해 한참을 회전목마 앞에 서 있던 화가는 한 바퀴, 두 바퀴, 세 바퀴가 돌아가는 동안 나타났던 사람을 보고 또 보고 계속해서 보게 된다. 이들은 움직이고는 있지만 어디론가 가는 중은 분명 아니다. 후에 발라는 움직임을 통해 역동적 삶의 일면을 찾으려는 미래주의에 가담한다. 하지만 회전목마 앞에 서 있던 그날의 경험 때문이었을까. 다른 미래주의자들과 달리, 그는 움직임의 변화무쌍한 면모보다는 반복적인 리듬을 표현하는 데 주력한다.

한편 바실리 칸딘스키Vassily Kandinsky, 1866~1944의 작품 「말 탄 연인」은 회전목마를 그린 것은 아니지만, 회전목마를 탔을 때 느끼는 환상의 세계를 보여주는 것 같다. 「말 탄 연인」은 칸딘

바실리 칸딘스키, 「말 탄 연인」, 1906~7

스키가 추상작업을 선보이기 이전에 인상주의 기법을 시도했음을 보여주는 미술사적으로 의미 있는 작품이면서, 한 남자로서의 삶으로 보자면 미술계의 가장 지적인 남자로 알려진 그가 젊고 재능 있는 여제자와 사랑에 빠져 있던 시절에 그린, 로맨스의 흔적이 흠씬 느껴지는 작품이기도 하다.

말을 탄 연인의 뒤쪽 저 멀리에 연인들이 곧 도착하게 될 반짝이는 왕궁이 보인다. 하지만 이들이 과연 말에서 내려 저기 저 왕궁에 도착할 수 있을까? 동화라면 '함께 말을 탄 왕자와 공주는 왕궁에 도착하여 그 후로도 오랫동안 행복하게 살았답니다' 하고 결말이 나겠지만, 여기 있는 가짜 말들은 진짜 왕궁으로 달려가지 못한다.

하루키의 말대로 우리 삶은 단단한 구성과 결말을 갖춘 소설이 아니라, 하염없이 맴돌아야 하는 회전목마 속의 잡담인 모양이다. 삶의 진실도 어쩌면 밑도 끝도 없고 인과관계도 없는, 제대로 연결되지 못한 잡담들 속에 있는지도 모른다.

하루키를 초현실주의 계열의 소설가로 부르기도 하는데, 그 이유는 아마 낯선 재료들을 함께 붙여놓는 글쓰기 기법 때문일 것이다. 초현실주의 예술가 메레 오펜하임Meret Oppenheim. 1913~85이 만든 「오브제」를 보자. 어울리지 않는 재료들이 마주쳐 있다. 용도를 알 수 없는 이런 물건은 아무것도 아닌 것으

메레 오펜하임, 「오브제」, 1936

로 취급되기 마련이다. 하지만 1930년대의 초현실주의자들은
그런 물건이야말로 현실의 논리를 넘어서서 오히려 훨씬 더
풍부한 진실을 담고 있을 거라 생각했다.

용도와 목적이 없는 행위들은 모두 잡일일 뿐이라고 여겨진
다. '그럴 듯한' 이야기를 만들어가는 데 있어 별로 필요치 않
은 군더더기처럼 치부 되기도 한다. 하지만 진정한 삶의 보람
과 만족감은 바로 이런 잡스러운 것들에서 나오는지도 모른
다. 시간 낭비처럼 느껴지는 수다 속에서 기쁨 호르몬이 솟아
나와 몸에 쌓이고, 목적 없는 몰두 속에 뇌는 생기를 얻는다.

오직 회전목마의 기둥만 꼭 붙잡고 있다고 해서 꿈꾸던 궁전에 도착할 수 있는 것은 아니다. 잡담과 잡학에서 모은 잡다한 소재들을 가지고 정말로 행복한 자기만의 궁전을 조금씩 지어나가야 할 것 같다. 그것만이 쳇바퀴 운명에서 벗어날 수 있는 유일한 통로이지 않을까.

꽃게 파티를 마치고 느지막히 저녁에 집에 돌아오니, 컴퓨터 앞에서 작업을 하던 남편이 "어땠어?" 하고 묻는다. 주어가 빠진 그 문장이 뭘 묻는 것인지 잘 모르겠다. 꽃게 맛이? 저녁 시간이? 아니면 만난 사람들이? 잡담을 한참 했는데, 별로 기억나는 게 없노라고 대답했다. 툭하면 별 생각 없이 "인생이 다 그렇지 뭐"라고 일별해버리는 남편이 오늘도 예외 없이 그렇게 결론짓는다. 오늘은 그 대답이 왠지 성의 있게 들린다. 결국 인생은 모든 잡스러운 것들의 알 수 없는 집적일 테니까.

정말로 미뤄서는

안 되는 것

아버지가 세상을 떠나신 지 제법 오래 되었는데, 엄마는 아직 부부가 쓰던 옛 침대를 처분하지 않은 채 혼자 그 큰 데서 주무신다. 인도네시아 공예가가 원목에 조각칼로 무늬를 새겨 장식한 프레임이 있는 침대다. 엊그제 엄마가 노인들이 살기 좋은 작은 크기의 아파트로 이사를 했다. 그 낡고 덩치 큰 침대가 이사할 때 버려야 할 목록 1호인 줄 알았더니, 엄마는 이렇게 말씀하신다. "이건 나 떠나면 버리렴."

어떤 사람이 평소에 사용하던 물건들은 그 사람을 닮는다. 부부의 침대였다고는 하지만 아버지는 오랜 습관대로 요를 깔고 주무시는 때가 잦았다. 엄마는 수공예로 정성들여 새긴 침대 프레임이 진짜 예쁘지 않느냐며 자식들에게 살면서 적어도

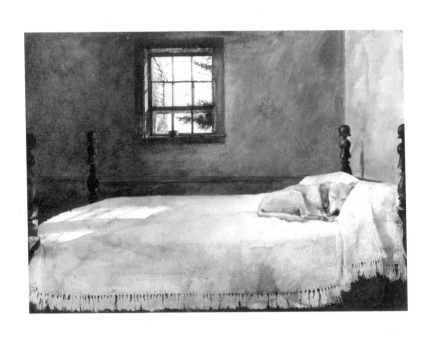

앤드루 와이어스, 「주인의 침대」, 1965

50번은 넘게 물어보셨다. 그러니 이 침대는 엄마가 엄청 애착을 가진 소장품인데다가, 엄마가 주무시던 체취까지 배인, 엄마 그 자체인 셈이다. 나중에 정말로 엄마가 안 계실 때 덩그러니 남겨진 이 침대를 보는 기분이 어떨까 생각하니 벌써부터 두렵다. 아무리 나이를 먹어도 이별에 있어서는 마음의 준비란 걸 할 수가 없다.

앤드루 와이어스가 그린 「주인의 침대」가 떠오른다. 이 그림에서는 주인이 자리를 비운 사이 침대머리를 차지하고 있는 개가 주인공인데, 개한테 침대는 주인의 냄새가 스며 있는 곳이다. 텅 빈 방과 텅 빈 침대는 이중적인 암시를 던진다. 하나는 사랑하는 이와의 포근한 추억이 얼마나 좋은지, 또 하나는 사랑하는 이가 부재할 때 빈자리는 얼마나 공허하고 그리운지이다. 물론 이 그림 속의 주인은 일하러 나갔다가 해질 무렵이면 자신을 기다리는 개의 곁으로 돌아올 거라고 믿고 싶다.

소중한 순간은 당장 붙잡아야 한다

팔순을 넘긴 엄마는 "내 평생 스물여덟번쯤 이사 간 것 같아, 지금까지. 이게 이번 생애 마지막 이사겠지" 하시더니, 자

식들 나중에 고생시키지 않게 이번 기회에 당신 짐은 깔끔하게 정리해놓고 가겠다고 장담하셨다. 그런데 막상 이삿날 가보니, 버릴 짐을 추려놓기는커녕 혼자 매일매일 앨범이랑 편지랑 꺼내보며 추억 여행을 하시는 것 같았다. "이것 좀 봐라. 네가 덴버에서 보냈던 카드야." 크리스마스카드의 속지에는 몇 문장 쓰여 있지는 않지만, 낯익은 어설픈 손글씨와 함께 스물일곱 살의 내가 있었다. 그리고 카드 끝부분에는 날짜도 적혀 있다. '1996년 12월 11일 덴버에서.' 22년 전의 화석이라도 발견한 기분이 들었다.

스코틀랜드의 화가 윌리엄 다이스William Dyce, 1806~64가 그린 「켄트의 페그웰만」이라는 작품을 소개한다. 페그웰만은 당시 인기 있던 휴양지였는데, 그림 속에서 조개화석을 주워 모으고 있는 인물들은 화가의 아내와 아들, 그리고 아내의 두 자매들이다. 이 그림에는 '1858년 10월 5일의 회상'이라는 부제가 붙어 있다. 가족과 함께 화석을 줍다가 문득 화가는 기념사진이라도 찍듯 이 날을 어디엔가 영원토록 새겨두고 싶었던 모양이다. 1858년 10월 5일, 페그웰만에서 가족과 보냈던 생생한 순간도 먼 훗날에는 화석처럼 변해 있겠지.

오래 묵은 엄마의 짐 꾸러미들은 구석마다 차곡차곡 쌓여 있어서, 무슨 골동품 발굴 작업인 양 파고 또 파도 계속해서

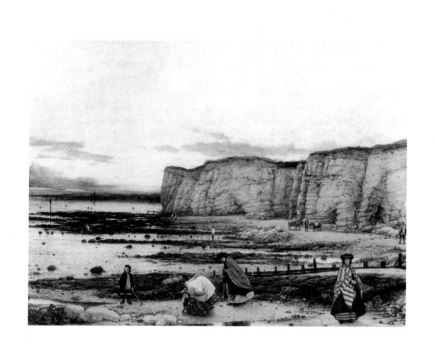

윌리엄 다이스,
「켄트의 페그웰만―1858년 10월 5일의 회상」, 1858~60

나왔다. 마침내 나는 딸답게 푸념어린 잔소리를 했다. "집을 좀 가볍게 숨 트이게 하고 살아야지, 매번 다음에 버리겠다고 미루고, 아깝다고 쌓아두기만 하니까 이렇게 되었잖아요. 여기 완전 과거 세상이야, 과거."

몇 해 전 겨울에 국립현대미술관에서 보았던 〈안 보이는 사랑의 나라〉라는 전시회가 생각난다. 『안 보이는 사랑의 나라』는 의사이자 시인인 마종기의 시집 제목인데, 이 시집에서 영감을 얻어 미술가 안규철이 작품을 발표했다. 시인이 말하는 사랑의 나라는 도대체 어떤 곳이기에 보이지 않는 것인지, 그런 보이지 않는 나라를 미술가는 어떻게 보여주려는지 궁금했다.

가장 인상적인 작품은 큰 벽 하나를 가득 메운 메모지였다. '당신에게 지금 여기 없는 것'을 메모지에 써서 벽에 붙이라는 예술가의 지시가 있었는데, 만들어지는 결과물이 곧 작품이었다. 사람들은 저마다 손글씨로 무언가를 써넣었다. 벽은 지켜지지 못한 약속, 놓쳐버린 시간, 잃어버린 물건, 그리고 헤어진 사람이나 떠나보낸 반려견의 이름으로 채워졌다. 메모 위에 글씨를 쓰는 과정에서 참여자들은 지금 여기 없는 그것의 부재를 기억해냈고 상실한 그것이 얼마나 소중한 것인지 실감했다.

그런데 우리 엄마에게 지금 여기 없는 것은 남들처럼 과거

가 아니라, 현재였다. 언제부터인가 엄마는 물건이나 옷을 새로 사지 않으셨다. 선물을 하려해도 그거 앞으로 얼마나 쓰겠느냐며, 옛날에 쓰던 게 아직 멀쩡하다며, 결사코 만류하셨다. 젊은 사람들은 새것을 사고 짐이 넘쳐서 안 쓰는 옛것을 버리는데 엄마는 반대로 옛 짐이 많아 새 물건을 들이지 않는 것이다. 아니, 물건의 문제가 아니라, 어쩌면 엄마를 과거 세상에 남겨놓은 사람은 나일지도 모른다. 엄마에게는 화석이 된 스물일곱 먹은 딸의 크리스마스카드는 있는데, 지금 여기 오십이 된 딸은 늘 뭐가 그리 바쁘고 급한지 곁에 없다. 항상 부재중이다.

얼마 전에 지인과 업무 관련 약속 시간을 정하다가, 서로 시간이 안 맞아 토요일 점심으로 잡으면서, "사실 토요일 점심은 엄마한테 가서 먹기로 했었는데, 뭐 괜찮아요. 엄마랑은 다음에 먹으면 돼요" 했다. 그랬더니, 지인이 답했다. "안 괜찮아요. 몇 주 내내 어머니가 이번 토요일이 오기만 기다리셨을 텐데…… 미루지 마세요. 제가 다른 요일에 시간을 내어볼게요."

「노란 집들—함께하지 않는 사랑을 기다리는 것은 아픕니다」를 보면, 우리가 놓치며 사는 게 무엇인지 짐작할 수 있다. 이 작품은 비엔나의 건축가이자 화가인 프리덴스라히 훈데르트바서Friedensreich Hundertwasser, 1928~2000가 그린 것이다. 밤이 되

프리덴스라히 훈데르트바서,
「노란 집들―함께하지 않는 사랑을 기다리는 것은 아픕니다」, 1966

어 하늘은 깜깜해져 있는데, 집집마다 전구가 켜져서 노랗게 주위를 밝히고 있다. 화면 오른쪽 아래의 어떤 집에서는 돌아오지 않는 가족을 마냥 기다리는 초조한 얼굴이 보인다. 자연은 어둠을 내려 사람들에게 보금자리로 돌아와 쉬라고 손짓하는데, 사람들은 여전히 밖에서 마감 업무들을 처리하느라 정신없다. 사랑하는 사람과 오늘 함께하지 않은 시간은 다시는 돌아오지 않는다. 그렇기 때문에 다른 날이 또 있다할지라도 결코 미뤄서는 안 된다.

기계적이고 규칙적으로 돌아가는 사회 속에서 사람들은 쉬지 않고 일해도 늘 일이 밀려 있고, 아무리 달려도 곧 뒤쳐지는 기분이 든다. 빠르고 편리하다고 해서 그 속도에 맞춰 살다보면 사람들은 몸도 마음도 병이 나게 된다. "아름다움이 만병통치약이다" 하고 훈데르트바서는 주장한다. 그가 말하는 아름다움이란 인간이 기계의 속도가 아니라 자연의 섭리대로 살면서 인간성을 되찾는 일이다. 훈데르트바서는 1962년 베니스 비엔날레 전시에서 오스트리아를 대표하는 미술가로 참여하는 등 국제적으로 명성을 얻었다. 전 세계가 도시개발에 정신이 없던 50여 년 전에 이미, 마치 선지자처럼 그는 자연과 더불어 사는 녹색 도시 속에서의 삶을 꿈꾸었다.

사람이 급한 일만 처리하며 살다보면, 아름다움을 느끼는

일에 소홀해지기 쉽다. 아름다움이야말로 당장 붙잡아두어야 하는 그 무엇이다. 자꾸 놓치고 미루다가는 점점 일상이 무미건조해지고, 결국엔 인간성이라는 막대한 것을 잃기도 한다.

급할수록 한 걸음 물러나 천천히 해보려고 한다. 가끔은 대단치 않은 무엇이 나를 기계 취급하며 정신없이 몰아대는 때도 있다. 반대로 급하지 않은 일에는 늦지 않도록 미리미리 서둘러야 한다. 자발적으로 챙기지 않으면 저절로 사라져버릴 소중한 무엇이 기다리고 있기 때문이다. 이를테면 엄마와의 점심식사처럼.

Four Seasons of Painting

당신의 일상에
위로가 되어준 조각들

프란시스코 데 고야, 「거인」,
캔버스에 유채, 120×100cm, 1808,
마드리드, 프라도미술관

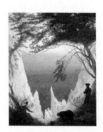

카스파르 다피트 프리드리히,
「뤼겐의 백악 절벽」,
캔버스에 유채, 90.5×71cm, 1818년경,
빈터투어, 오스카라인하르트박물관

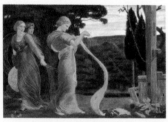

로버트 베이트먼,
「맨드레이크를 뽑는 세 여인」,
캔버스에 유채, 31.2×45.8cm, 1870,
런던, 웰컴의학사박물관

조지 레슬리, 「포푸리」,
캔버스에 유채, 142×133cm, 1874,
개인소장

타마라 드렘피카, 「남자의 초상」,
캔버스에 유채, 180×120cm, 1928,
볼로뉴 빌랑쿠르, 1930년대 미술관

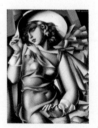

타마라 드렘피카, 「녹색 옷의 소녀」,
패널에 유채, 61.5×45.5cm, 1927,
파리, 퐁피두센터

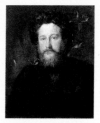

조지 와츠, 「윌리엄 모리스」,
캔버스에 유채, 64.8×52.1cm, 1870,
런던, 내셔널포트레이트갤러리

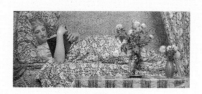

앨버트 무어, 「붉은 열매」,
캔버스에 유채, 49.5×116.2cm, 1884,
앤드류로이드웨버컬렉션

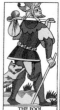

마르세유 타로의 바보 카드와
유니버설 웨이트 타로의 바보 카드

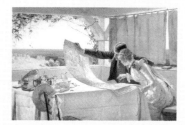

에드워드 브루트널, 「다음엔 어디로?」,
종이에 수채, 18.5×28.75cm, 1880년경,
개인소장

콩스탕스 마예, 「행복한 어머니」,
캔버스에 유채, 192.5×142.5cm,
1800년경, 파리, 루브르박물관

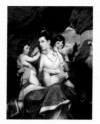

조슈아 레이놀즈 경,
「코크번 부인과 세 아들」,
캔버스에 유채, 141.6×113cm, 1773,
런던, 내셔널갤러리

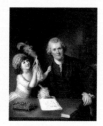

윌리엄 호어,
「크리스토퍼 앤스티와 딸 메리」,
캔버스에 유채, 126.5×101cm, 1776~8,
런던, 내셔널포트레이트갤러리

장 오노레 프라고나르, 「그네」,
캔버스에 유채, 81×64.2cm, 1767,
런던, 월레스컬렉션

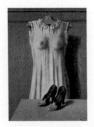

르네 마그리트, 「침실의 철학」,
캔버스에 유채, 80×60cm, 1947,
워싱턴, 개인소장

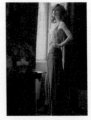

영화 「어톤먼트」 여주인공의
영화 속 초록 드레스

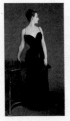

존 싱어 사전트, 「마담 X의 초상」,
캔버스에 유채, 235×106.9cm, 1883~84,
뉴욕, 메트로폴리탄미술관

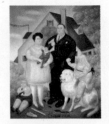

페르난도 보테로,
「요아킴 장 애버바크와 가족」,
캔버스에 유채, 234×196cm, 1970,
뉴욕, 수잔 에버바크 소장

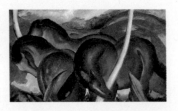

프란츠 마르크, 「거대한 푸른 말들」,
캔버스에 유채, 116×160cm, 1911,
미네아폴리스, 워커아트센터

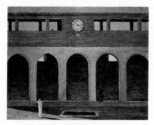

조르지오 데 키리코, 「시간의 수수께끼」,
캔버스에 유채, 55×71cm, 1910~11,
개인소장

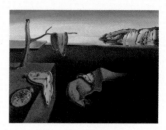

살바도르 달리, 「기억의 영속성」,
캔버스에 유채, 24.1×33cm, 1931,
뉴욕, 현대미술관

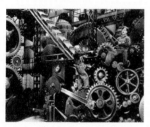

영화 「모던 타임즈」 중 한 장면

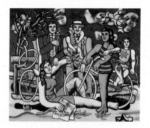

페르낭 레제,
「여가, 루이 다비드에게 보내는 경의」,
캔버스에 유채, 154×185cm, 1948~49,
파리, 퐁피두센터

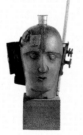

라울 하우스만, 「기계적인 머리—시대정신」,
아상블라주, 높이 32.5cm, 1920년경,
파리, 퐁피두센터

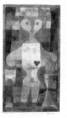

파울 클레, 「하트의 여왕」,
종이에 연필과 수채, 29.5×16.4cm, 1922,
루체른, 로젠가르트컬렉션

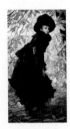

제임스 티소, 「10월」,
캔버스에 유채, 216×108.7cm, 1877,
몬트리올미술관

에두아르 마네, 「나나」,
캔버스에 유채, 154×115cm, 1877,
함부르크미술관

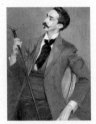

조바니 볼디니,
「로베르 드 몽테스키외의 초상」,
캔버스에 유채, 1897,
파리, 오르세미술관

릴리 마틴 스펜서,
「젊은 남편—첫 장보기」,
캔버스에 유채, 75×62.5cm, 1854,
로스앤젤레스, 카운티미술관

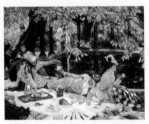

제임스 티소, 「휴일」,
캔버스에 유채, 76.2×99.4cm, 1876년경,
런던, 테이트갤러리

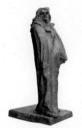

오귀스트 로댕, 「발자크 기념상」,
청동, 높이 269cm, 1897~98,
파리, 로댕미술관

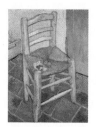

빈센트 반 고흐, 「반 고흐의 의자」,
황마에 유채, 93×73.5cm, 1888,
런던, 내셔널갤러리

셰이커 교도들의
거주지 실내 모습

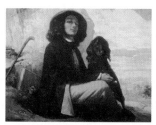

귀스타브 쿠르베,
「풍경 속에 검정 스패니얼과 함께 있는 자화상」,
캔버스에 유채, 46×55cm, 1842,
파리, 프티팔레

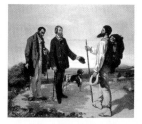

귀스타브 쿠르베,
「만남―안녕하세요, 쿠르베 씨」,
캔버스에 유채, 129×149cm, 1855,
프랑스 몽펠리에, 파브르미술관

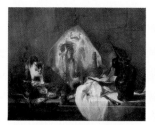

장바디스트 샤르댕, 「가오리」,
캔버스에 유채, 114×146cm, 1728,
파리, 루브르박물관

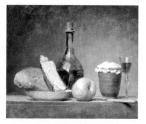

안 발라예코스테,
「둥근 병이 있는 정물」,
캔버스에 유채, 27×34cm, 1770,
베를린, 국립미술관 구관

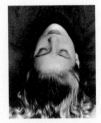

만 레이, 「리 밀러」,
사진, 11×19cm, 1930년경,
개인소장

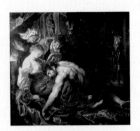

페테르 파울 루벤스,
「삼손과 델릴라」,
목판에 유채, 185×205cm, 1609년경,
런던, 내셔널갤러리

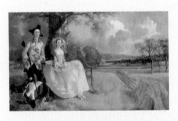

토머스 게인즈버러,
「로버트 앤드류와 그의 부인」,
캔버스에 유채, 69.7×119.3cm, 1748~50,
런던, 내셔널갤러리

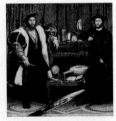

한스 홀바인 2세, 「프랑스 대사들」,
나무에 유채와 템페라, 205×210cm, 1533,
런던, 내셔널갤러리

호드프리트 스할컨,
「횃불을 불어 불을 밝히는 소년」,
캔버스에 유채, 92×78cm, 1692년경,
에딘버러, 스코틀랜드 내셔널갤러리

앤드루 와이어스, 「마법에 걸린 시간」,
패널에 템페라, 80×85cm, 1977,
작가소장

클로드 모네, 「점심」,
캔버스에 유채, 230×150cm, 1868~70,
프랑크푸르트, 슈테델미술관

파블로 피카소, 「수즈 병」,
풀로 붙인 신문, 종이에 수채 및 목탄, 65×81cm, 1912,
세인트루이스, 조지워싱턴 대학교미술관

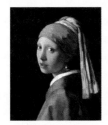

요하네스 페르메이르,
「진주 귀고리를 한 소녀」,
캔버스에 유채, 44.5×39cm, 1665~66,
헤이그, 마우리초이스미술관

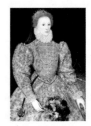

작자 미상, 「엘리자베스 I세」,
패널에 유채, 113×78.7cm, 1575년경, 런던,
내셔널포트레이트갤러리

자코모 발라,
「밤의 월드 페어―루나 공원」,
캔버스에 유채, 61×81cm, 1900,
밀라노, 시립현대미술관

바실리 칸딘스키,
「말 탄 연인」,
캔버스에 유채, 55×50.5cm, 1906~7,
뮌헨, 렌바흐하우스

메레 오펜하임, 「오브제」,
모피로 두른 컵, 잔, 스푼,
높이 7.3cm, 1936,
뉴욕, 현대미술관

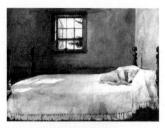

앤드루 와이어스, 「주인의 침대」,
종이에 수채, 1965,
개인소장

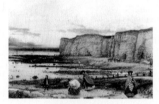

윌리엄 다이스,
「켄트의 페그웰만—1858년 10월 5일의 회상」,
캔버스에 유채, 1858~60,
런던, 테이트갤러리

프리덴스라히 훈데르트바서,
「노란 집들—함께하지 않는
사랑을 기다리는 것은 아픕니다」,
혼합매체, 1966, 훈데르트바서비영리재단,
비엔나, 쿤스트하우스

당신도, 그림처럼

나의 소중함을 알아가는 일상치유에세이
ⓒ 이주은, 2008, 2018

1판 1쇄 2009년 7월 12일
1판 9쇄 2014년 9월 22일
2판 1쇄 인쇄 2018년 11월 15일
2판 1쇄 발행 2018년 12월 1일

지은이 이주은
펴낸이 정민영
책임편집 임윤정 고미영
디자인 이보람
마케팅 정민호 이숙재 정현민 김도윤 안남영
제작처 한영문화사(인쇄) 경일제책사(제본)

펴낸곳 (주)아트북스
출판등록 2001년 5월 18일 제406-2003-057호
주소 10881 경기도 파주시 회동길 210
대표전화 031-955-8888
문의전화 031-955-7977(편집부) 031-955-3578(마케팅)
팩스 031-955-8855
전자우편 artbooks21@naver.com
페이스북 www.facebook.com/artbooks.pub
트위터 @artbooks21

ISBN 978-89-6196-344-2 03600

이 도서의 국립중앙도서관 출판예정도서목록(CIP)은 서지정보유통지원시스템 홈페이지(http://seoji.nl.go.kr)와
국가자료공동목록시스템(http://www.nl.go.kr/kolisnet)에서 이용하실 수 있습니다.
(CIP제어번호: CIP2018035906)